KB219098

NE능률 영어교과서

대한민국 고등학생 **10**명 중 **4.7** 명이 보는 교과서

영어 고등 교과서 점유율 1위
(7차, 2007 개정, 2009 개정, 2015 개정)

리딩튜터

그동안 판매된
리딩튜터 1,900만 부
차곡차곡 쌓으면 19만 미터

에베레스트 21 배 높이

190,000m

에베레스트 8,848m

능률보카

그동안 판매된
능률VOCA 1,100만 부

대한민국 박스오피스
**천만명을 넘은 영화
단 28개**

그래머존

그동안 판매된 450만 부의 그래머존을 바닥에 쭉 ~ 깔면
1000km 서울-부산 왕복가능

서울

부산

첫번째 수능 영어 기초편

지은이	NE능률 영어교육연구소
선임연구원	신유승
연구원	이선영 허인혜 여윤구 김그린
영문교열	August Niederhaus Nathaniel Galletta Shrader John Mark
디자인	민유화 김연주 오솔길
맥편집	김선희
영업	한기영 이경구 박인규 정철교 김남준 이우현
마케팅	박혜선 남경진 이지원 김여진

Photo Credits

p.61	https://commons.wikimedia.org/wiki/File:Robot_Fish_(4651519523).jpg
p.73	https://www.flickr.com/photos/154425062@N06/27406388207
others	Shutter Stock

Copyright © 2019 by NE Neungyule, Inc.
All rights reserved. No part of this publication may be reproduced, stored in
a retrieval system, or transmitted in any form or by any means, electronic,
mechanical, photocopying, recording, or otherwise, without the prior
permission of the copyright owner.

✖ 본 교재의 독창적인 내용에 대한 일체의 무단 전재·모방은 법률로 금지되어 있습니다.
✚ 파본은 구매처에서 교환 가능합니다.

Let's grow together

NE능률이
미래를
창조합니다.

건강한 배움의 고객가치를 제공하겠다는 꿈을 실현하기 위해
40년이 넘는 시간 동안 열심히 달려왔습니다.

앞으로도 끊임없는 연구와 노력을 통해
당연한 것을 멈추지 않고

고객, 기업, 직원 모두가 함께 성장하는 NE능률이 되겠습니다.

NE능률의 모든 교재가 한 곳에 - 엔이 북스

NE_Books

www.nebooks.co.kr ▼

NE능률의 유초등 교재부터 중고생 참고서,
토익·토플 수험서와 일반 영어까지!
PC는 물론 태블릿 PC, 스마트폰으로 언제 어디서나
NE능률의 교재와 다양한 학습 자료를 만나보세요.

✓ 필요한 부가 학습 자료 바로 찾기
✓ 주요 인기 교재들을 한눈에 확인
✓ 나에게 딱 맞는 교재를 찾아주는 스마트 검색
✓ 함께 보면 좋은 교재와 다음 단계 교재 추천
✓ 회원 가입, 교재 후기 작성 등 사이트 활동 시 NE Point 적립

건강한
배움의 즐거움

NE 능률

영어교과서 리딩튜터 능률보카 빠른독해 바른독해 수능만만 월등한 개념 수학 유형더블
NE_Build & Grow NE_Times NE_Kids(굿잡, 상상수프) NE_능률 주니어랩 아이챌린지

한 발 앞서 시작하는 중학생을 위한

첫 번째
수능 영어

논리+소재로
수능 영어 감 잡기

기초편

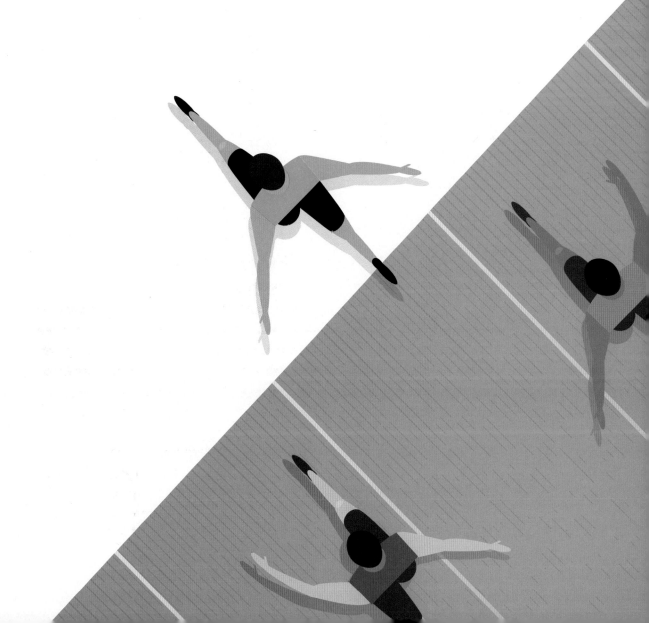

STRUCTURE & FEATURES

❶ 기출예제 TRY 1, 2

최신 고1 모의고사 기출문제를 중학생 난이도에 맞게 변형한 지문을 통해 모의고사 및 수능에 출제되는 지문의 구조와 소재에 대한 감을 익힐 수 있습니다.

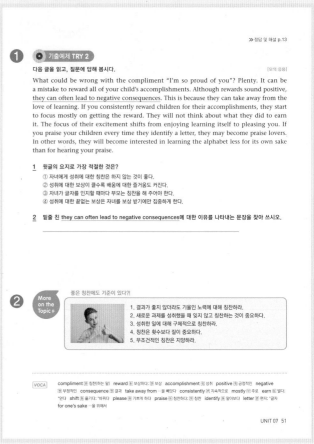

❷ More on the Topic

Chapter 2에서는 각 기출문제에서 다룬 소재에 관한 정보를 추가로 제공하여 소재에 대한 배경 지식을 넓힐 수 있도록 하였습니다.

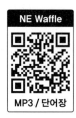

NE Waffle

MP3 바로 듣기, 모바일 단어장 등 NE능률이 제공하는 부가자료를 빠르게 이용할 수 있는 통합 서비스입니다. 표지에 있는 QR코드를 스캔하여 빠르게 필요한 자료를 이용하실 수 있습니다.

NE Waffle
MP3 / 단어장

❸ READ & PRACTICE

Chapter 1에서는 앞서 배운 수능 지문 구조와 관련된 문제를, Chapter 2에서는 지문 소재에 관한 세부 정보를 묻는 문제를 풀어 볼 수 있습니다. 나아가 Chapter1에서는 독해력 신장에 도움을 주는 직독직해 코너를 제공합니다.

❹ VOCA PLUS

Chapter 2에서 다루는 소재군의 모의고사 및 수능 빈출 어휘 리스트를 제공합니다. 어휘를 학습한 후 Check-Up 문제를 통해 학습내용을 점검할 수 있습니다.

❺ Knowledge PLUS

Chapter 2의 소재군과 관련된, 알면 유용한 배경 지식을 추가로 제공합니다.

CONTENTS

Chapter 2 수능 소재 파악하기

Chapter
1

수능 지문
파악하기

UNIT 00 단락의 구성 요소 이해하기

수능과 모의고사의 영어영역 글은 하나의 단락(paragraph) 또는 네 개의 단락으로 이루어져 있다. 대부분의 글은 하나의 소재만을 다루는 하나의 단락, 즉 단문이다. 단락은 주제를 반드시 포함하며 이를 다양한 방법으로 뒷받침한다. 수능과 모의고사 단락의 대표적인 서술적 구조를 배우기 전에, 이를 구성하고 있는 주제문과 뒷받침의 성격을 아는 것이 좋다. 이는 지문의 전개 방식을 예측할 수 있도록 돕고, 나아가 문제 풀이에 상당한 시간을 절약해 준다.

1. 주제문 (Topic sentence)

단락에서 필자가 말하고자 하는 핵심 내용을 '주제(topic)'라고 하며, 이를 한 문장으로 표현한 것이 '주제문 (topic sentence)'이다. 단락 내 주제문의 위치에 따라 두괄식(주제문이 단락 앞에 위치한 경우), 중괄식(주제문이 단락 중간에 위치한 경우), 미괄식(주제문이 단락 끝에 위치한 경우), 양괄식(주제문이 단락 앞과 끝에 위치한 경우)으로 나뉜다. 또한 주제문이 겉으로 드러나지 않지만 주제를 함의하고 있는 단락은 무괄식 구성이라 불린다.

두괄식	중괄식	미괄식
주제문		
	주제문	
		주제문

양괄식	무괄식
주제문	
주제문	

단락에서 다음과 같은 성격의 문장이 주제문일 가능성이 크다.

1) 결론 및 요약
단락의 전체 내용을 요약하거나, '그러므로' 또는 '따라서'와 같은 연결어와 함께, 전개된 내용에 대한 결론을 내리는 문장은 주제문일 가능성이 크다.

2) 답변
단락이 질문으로 시작하고 그것에 대한 답변이 나오면, 주로 그 답변이 주제문이라 볼 수 있다.

3) 반박
앞서 일반적인 통념이 나오고, 그다음에 '그러나' 또는 '하지만'의 의미를 가진 연결어와 함께 그 통념을 반박하는 문장이 나오면 그것이 주제문일 가능성이 크다.

4) 주장 및 명령
필자의 의견을 강력하게 표현하는 '…해야 한다' 등의 의미를 가진 주장과 명령이 주제문일 수 있다.

예시 1 다음 글을 읽고, 주제문을 찾아 밑줄을 그어 봅시다. [모의 응용]

> 음악에 접근하기가 더 쉬워지면서, 음악 복제로 인해 발생하는 문제점도 점점 심각해지고 있다. 일부 음악가들은 기존의 인기 있는 음악을 복제하고 그것을 자신의 음악으로 시장에 내놓음으로써 돈을 번다. 따라서, 음악 사용 허가권(music licensing)을 반드시 등록해야 한다. 음악 사용 허가권이란 예술가로서 도용과 복제로부터 자신의 작품을 보호하기 위해 자신이 만든 작품을 등록하는 것이다. 이를 통해, 비록 누군가가 허가 없이 음악을 사용할지라도 원작자는 여전히 대가를 받을 수 있다.

정답 따라서, 음악 사용 허가권(music licensing)을 반드시 등록해야 한다.

해설 글의 주제문이 단락 중간에 위치한 중괄식 구성으로, 단락의 앞부분에서 음악 복제와 도용의 문제점을 제기한 후, 이와 같은 문제점 때문에 음악 사용 허가권을 등록해야 한다는 필자의 주장이 글 중간에 직접적으로 드러나 있다. 그 아랫부분에는 필자의 주장에 대한 이유가 진술되어 있다.

2. 뒷받침 (Supporting sentence)

주제에 관한 세부 정보 및 논거를 제시하는 부분을 '뒷받침(supporting sentence)'이라고 한다. 뒷받침은 다음 과 같은 성격을 가진다.

- 중괄식이나 미괄식 구성의 단락에서는, 소재에 대한 흥미를 끄는 문장이 제일 먼저 등장한다. 이러한 문장을 '뒷받침'이라고 부를 수 있으며, 이는 '중심 소재에 관한 간단한 소개' 또는 '중심 소재에 대한 일반적인 통념' 등을 서술한다.

> ex　　**뒷받침**: 많은 사람은 해야 할 일을 뒤로 미루지 않아야 한다고 믿는다.
> **주제문**: 하지만, 중요도가 낮은 일을 뒤로 미루는 것은 현명하다.

- 뒷받침은 주제문 뒤에 등장하여 이를 '보충 설명'할 수 있다. 예를 들어, 필자의 주장을 나타내는 문장이 주제문이면 그에 대한 이유를 설명하는 문장이 뒷받침이며, 결론을 나타내는 문장이 주제문이면 그 결론에 대한 근거를 말하는 부분이 뒷받침이다.

> ex　　**뒷받침 1**: 많은 사람은 해야 할 일을 뒤로 미루지 않아야 한다고 믿는다.
> **주제문**: 하지만, 중요도가 낮은 일을 뒤로 미루는 것은 현명하다.
> **뒷받침 2**: 중요도가 낮은 일을 뒤로 미루고 중요한 일을 먼저 함으로써 일의 효율성을 도모할 수 있기 때문이다.

- 뒷받침은 '보충 설명', '예시', '시간의 흐름에 따른 전개', '강조', '비교와 대조', '연구 내용 및 과정 서술' 등 그 전개 방식이 다양하다.

> ex　　**주제문**: 거미는 곤충이 아니다.
> **뒷받침 (보충 설명)**: 곤충의 다리는 6개이지만, 거미는 8개의 다리를 가졌다.
>
> **주제문**: 혼자서 생각하는 시간을 갖는 것이 중요하다.
> **뒷받침 (예시)**: 역사에 큰 영향을 미친 정치가들이나 예술가들은 매일 혼자 사색하는 시간을 가졌다.
>
> **뒷받침 (연구 내용)**: 연구원들은 주어진 시간 동안 아기의 동공은 성인의 것보다 훨씬 더 빠르게 움직인다는 점을 알아냈다.
> **주제문**: 주어진 시간 내에 아기는 성인보다 더 많은 시각적 정보를 습득한다.

[모의 응용]

예시 2 다음 글을 읽고, ①~③을 주제문과 뒷받침으로 분류해 봅시다.

> ① Newcastle 대학의 심리학 교수 세 명은 그들 학과의 커피 마시는 장소에서 한 실험을 했다. 동료들과 학생들은 커피를 마음대로 마시고 커피에 대한 대가로 50센트를 남기도록 요구받았다. 10주 동안 교수들은 그곳에 두 개의 포스터, 즉 꽃 포스터와 응시하고 있는 눈동자 포스터를 번갈아 교체했다. 눈동자가 사람들을 지켜보고 있던 주 동안에는, 꽃 포스터가 걸려 있을 때보다 사람들이 2.76배 더 많은 돈을 냈다. ② 핼러윈 때 시행했던 유사한 연구에서는 거울이 집 밖에 놓였다. 모든 사람에게 충분하도록 아이들은 사탕을 한 개만 가져가라는 말을 들었다. 거울이 그들의 모습을 비추었을 때, 대부분의 아이들은 사탕을 한 개만 가져갔다. ③ 이 실험들을 통해, 사람들은 자신이 관찰되고 있다고 느낄 때 더 정직해지는 경향이 있다는 것을 알 수 있다.

주제문 () 뒷받침 ()

정답 주제문: ③ 뒷받침: ①, ②

해설 글의 주제문이 맨 마지막에 등장하는 미괄식 구성의 단락이다. Newcastle 대학에서 실시한 심리학 실험에 관한 내용인 ①과 핼러윈 때 시행한 유사 연구에 관한 내용인 ②에서 공통으로 도출한 결론을 주제문인 ③에서 서술하고 있다.

UNIT 01 주제문이 처음에 등장할 때

지문 다가가기

주제문은 글의 핵심 내용이 담긴 문장이다. 모의고사와 수능 지문에서 주제문은 글의 앞부분에 등장할 수 있으며 이러한 글의 구조를 '두괄식'이라 한다. 주제문이 등장한 후 그것을 예시나 근거 등으로 보충 설명하는 뒷받침이 나온다.

| 주제문 | → | 뒷받침
: 주제문을 예시나 근거 등을 들어 보충 설명 |

기출예제 TRY 1

≫정답 및 해설 p.2

다음 글을 읽고, ❶~❹ 문장의 해석을 채워 글의 서술적 구조를 완성해 봅시다. [모의 응용]

❶It is important to recognize your pet's particular needs and to respect them. ❷If your pet is a high-energy dog, for example, it is going to need exercise. Your dog will be much more manageable indoors if you take it outside to chase a ball for an hour every day. ❸If your cat is shy and timid, on the other hand, it won't want constant attention. ❹And you cannot expect macaws to be quiet and still all the time—they are, by nature, loud and emotional creatures.

주제문	→	뒷받침
❶ 당신의 반려동물이 가진 특정한 (1)_____들을 인식하고 그것들을 (2)_____하는 것이 중요하다.		❷ 예를 들어, 당신의 반려동물이 매우 활동적인 강아지라면, 그것은 (3)_____(이)가 필요할 것이다. ❸ 반면에, 당신의 고양이가 부끄럼을 타거나 (4)_____(이)가 많다면, 그것은 지속적인 관심을 원하지 않을 것이다. ❹ 그리고 당신은 마코앵무새가 항상 (5)_____하고 가만히 있기를 바라서는 안 된다 ….

VOCA recognize 동 인식[인지]하다 particular 형 특정한 need 명 필요; *욕구 respect 동 존경하다; *존중하다 manageable 형 다루기 쉬운 indoors 부 실내에서 chase 동 뒤쫓다 timid 형 겁이 많은 constant 형 일정한; *지속적인 expect 동 예상하다, 기대하다 still 형 가만히 있는 by nature 선천적으로 emotional 형 감정적인 creature 명 생명체, 생물

기출예제 TRY 2

다음 글을 읽고, ❶~❹ 문장의 해석을 채워 글의 서술적 구조를 완성해 봅시다. [모의 응용]

❶Students remember historical facts better when they are tied to a story. A study of the presentation of historical material took place at a high school in Boulder, Colorado. ❷Storytellers presented historical material to one group of students in a dramatic context, and group discussions followed. The students were then encouraged to read more information about the topic. ❸Another group of students studied the same material using traditional research and reporting techniques. The study showed that teaching history in a dramatic context is more effective. ❹The students who learned history as a dramatic story were more interested in the material than the other group of students.

주제문	❶ 학생들은 역사적 사실들이 (1) _____(와)과 연결되어 있을 때 그것들을 더 잘 (2) _____한다.

뒷받침	❷ 스토리텔러는 한 모둠의 학생들에게 (3) _____ 맥락 속에서 역사적 자료를 제시했고, 모둠 토론이 뒤따랐다. ❸ 다른 모둠의 학생들은 전통적인 (4) _____(와)과 보고 기법을 이용하여 동일한 자료를 공부했다. ❹ (5) _____ 이야기로 역사를 학습한 학생들은 다른 모둠의 학생들보다 그 자료에 더 흥미를 느꼈다.

VOCA historical 〔형〕 역사의, 역사상의 (→ history 〔명〕 역사) tie 〔동〕 묶다; *연결[관련]시키다 presentation 〔명〕 제시 (→ present 〔동〕 제시하다) take place 일어나다 storyteller 〔명〕 스토리텔러 material 〔명〕 (활동에 필요한) 자료 dramatic 〔형〕 극적인 context 〔명〕 맥락 discussion 〔명〕 토의 encourage 〔동〕 권(장)하다 research 〔명〕 조사 technique 〔명〕 기법 effective 〔형〕 효과적인

READ & PRACTICE 1

STEP 1

다음 글을 읽고, 주어진 문제를 풀어 봅시다.

When people speak, their tone of voice and body language actually express more than their words. They give important clues about the speakers' true thoughts and feelings. According to one study, words account for only 7% of personal communication. Tone of voice, however, accounts for 38%, and body language accounts for 55%. The study also found that words and body language don't always send the same message. When this occurs, listeners are more likely to believe the body language. For example, your classmate might say "It's so nice to see you!" while crossing her arms and looking away. In this case, you would probably think that she isn't really happy to see you.

3

6

9

1 윗글의 주제문과 뒷받침을 찾고, 각 부분의 첫 두 단어와 마지막 두 단어를 적어 봅시다.

> 주제문
>
> _____ / _____

↓

> 뒷받침
>
> _____ / _____

수능 적용

2 윗글의 요지로 가장 적절한 것은?

① 말하는 것만큼 경청하는 것도 중요하다.
② 마음속에 있는 것을 진솔하게 말해야 한다.
③ 말을 조리 있게 하는 방법은 빨리 배울수록 좋다.
④ 말할 때 비언어적 요소가 언어적 요소보다 중요하다.
⑤ 상황에 적절한 말인지 생각하고 말하는 습관을 들여야 한다.

VOCA tone of voice 어조 express 图 나타내다, 표현하다 clue 图 단서 thought 图 생각 account for …을 설명하다; *차지하다
personal 图 개인의, 개인적인 communication 图 의사소통 occur 图 일어나다, 발생하다 cross one's arms 팔짱을 끼다
look away 눈길을 돌리다

14 Chapter 1

STEP 2

다음 문장의 해석을 완성해 봅시다.

L1 When people speak, // their tone of voice and body language // actually express // more than their words //.

(1) _____, // 그들의 어조와 몸짓 언어는 // 실제로 표현한다 // (2) _____ _____ //.

- 접속사 when은 '…할 때'라는 의미이다.
- "more than A"는 'A보다 더 많이'라는 의미이다.

L2 They give // important clues // about the speakers' true thoughts and feelings //.

그것들은 제공한다 // 중요한 단서들을 // 화자들의 (3) _____ //.

전치사구 "about the speakers' ... feelings"가 명사구 important clues를 수식한다.

L5 The study also found // that words and body language // don't always send the same message //.

그 연구는 또한 발견했다 // 말과 몸짓 언어가 // (4) _____ // .

- 접속사 that 이하는 동사 found의 목적어이다. that절 목적어는 '…하는 것을/하다고/하라고'라는 의미이다.
- '항상[언제나]'을 의미하는 부사 always가 not과 함께 쓰이면, '항상[언제나] …하지는 않은'이라는 의미이다.

L6 When this occurs, // listeners are more likely to believe the body language //.

이런 일이 발생할 때, // 청자들은 (5) _____ //.

「be동사+likely+to-v」는 '…할 가능성이 크다'라는 의미이다.

L7 ..., // your classmate might say // "It's so nice to see you!" // while crossing her arms and looking away //.

…, // 당신의 반 친구는 말할지도 모른다 // "만나서 너무 반가워!"라고 // (6) _____(을)를 끼고 눈길을 (7) _____ //.

접속사 while은 '…하면서/하는 동안에'라는 의미이다.

READ & PRACTICE 2

STEP 1

다음 글을 읽고, 주어진 문제를 풀어 봅시다.

Economic growth is an important part of a successful society, but it doesn't make people happier. In the 1970s, the American economy was growing, so the American people were getting richer. However, an economist named ³ Richard Easterlin showed that the average level of happiness in America hadn't increased. This is now known as the Easterlin paradox. It states that a sudden rise in a nation's wealth can cause a rise in happiness. But later, as ⁶ people's incomes continue to increase, their happiness does not. Some other economists have questioned Easterlin's theory. They say it is too difficult to accurately measure happiness. However, most economists agree that wealth is ⁹ only one of many factors that determine how happy a person is.

1 윗글의 주제문과 뒷받침을 찾고, 각 부분의 첫 두 단어와 마지막 두 단어를 적어 봅시다.

주제문 _____ / _____

↓

뒷받침 _____ / _____

`수능 적용`

2 윗글의 주제로 가장 적절한 것은?

① the problems caused by getting wealthier
② the differences between success and happiness
③ the factors that helped the American economy grow
④ the reasons why economic growth can hurt a country
⑤ the effect of economic growth on the happiness of people

VOCA economic 휑 경제의 (→ economy 명 경제 economist 명 경제학자) growth 명 성장 successful 휑 성공한, 성공적인 average 휑 보통의; *평균의 paradox 명 역설 state 동 (…라고) 말하다 sudden 휑 갑작스러운 rise 명 증가, 증진 nation 명 국가 wealth 명 부, 재산 (→ wealthy 휑 부유한) income 명 소득, 수입 question 동 질문하다; *이의를 제기하다 theory 명 이론 accurately 부 정확히 measure 동 측정하다 factor 명 요인 determine 동 결정하다

STEP ② 다음 문장의 해석을 완성해 봅시다.

L3 ..., an economist named Richard Easterlin showed // that the average level of happiness in America // hadn't increased //.

..., (1) _____(은)는 보여주었다 // 미국에서의 행복에 대한 평균적 수준은 // 증가하지 않았다는 것을 //.

> 과거분사구 named Richard Easterlin은 명사 an economist를 수식한다.

L5 It states // that a sudden rise in a nation's wealth // can cause a rise in happiness //.

그것은 말한다 // 한 국가에서의 갑작스러운 부의 증가가 // (2) _____ //.

> 접속사 that 이하는 동사 states의 목적어이다. that절 목적어는 '…하는 것을/하다고/하라고'라는 뜻이다.

L6 But later, // as people's incomes continue to increase, // their happiness does not //.

그러나 후에, // (3) _____, // 그들의 행복은 그렇지 않다 //.

> - 접속사 as는 '…하는 동안(에)'라는 의미이다.
> - their happiness does not 뒤에 동사 increase가 생략되어 있다.

L8 They say // it is too difficult // to accurately measure happiness //.

그들은 말한다 // 너무 어렵다고 // (4) _____ //.

> - say와 it 사이에 동사 say의 목적어인 명사절을 이끄는 접속사 that이 생략되어 있다.
> - 생략된 that이 이끄는 명사절 내에서, it은 가주어이고 to accurately measure happiness가 진주어이다. 가주어 it은 해석하지 않는다.

L9 However, most economists agree // that wealth is only one of many factors // that determine how happy a person is //.

그러나, 대부분의 경제학자들은 동의한다 // 부는 (5) _____일 뿐이라는 것에 // (6) _____ //.

> - 첫 번째 that은 동사 agree의 목적어인 명사절을 이끄는 접속사이다.
> - 두 번째 that이 이끄는 절은 선행사 many factors를 수식하는 주격 관계대명사절이다.

지문 다가가기

주제문은 글의 앞부분뿐만 아니라 중간에도 위치할 수 있으며 이러한 글의 구조는 '중괄식'이라고 한다. 주제문 앞에는 중심 소재를 소개하거나 그 소재에 관한 일반적인 통념을 제시하는 뒷받침이 등장하며, 뒤에는 그 주제문을 보충 설명하는 또 다른 뒷받침이 온다.

뒷받침 1		주제문		뒷받침 2
: 중심 소재를 소개, 소재에 관한 일반적 통념 제시	➡		➡	: 주제문을 예시나 근거 등을 들어 보충 설명

≫ 정답 및 해설 p.3

기출예제 TRY 1

다음 글을 읽고, ❶~❺ 문장의 해석을 채워 글의 서술적 구조를 완성해 봅시다. [모의 응용]

❶Introducing a new product category in advertisements is difficult. ❷Consumers especially don't pay attention to what's new and different unless it's related to something old. ❸Therefore, if you have a new product, it's better to say what the product is not, rather than what it is. ❹For example, the first automobile was called a "horseless" carriage. ❺This name allowed the public to understand the concept by contrasting it with an existing mode of transportation, the horse-drawn carriage.

뒷받침 1	❶ 새로운 (1) _____ 범주를 (2) _____에서 소개하는 것은 어렵다. ❷ (3) _____들은 특히 이전의 무언가와 관련이 없다면 새롭고 색다른 것에 주목하지 않는다.

주제문	❸ 따라서, 당신이 새로운 제품을 갖고 있다면, 그 제품이 무엇인지보다, 무엇이 (4) _____(으)로 말하는 것이 더 낫다.

뒷받침 2	❹ 예를 들어, 최초의 자동차는 '말 없는' 마차라고 불렸다. ❺ 그 이름은 기존의 (5) _____인 말이 끄는 마차와 대조함으로써 (6) _____(이)가 그 개념을 이해할 수 있게 했다.

VOCA introduce 동 소개하다 product 명 제품 category 명 범주 advertisement 명 광고 consumer 명 소비자 especially 부 특히 pay attention to …에 주목하다 related to …와 관련 있는 automobile 명 자동차 carriage 명 마차 the public 일반 사람들, 대중 concept 명 개념 contrast 동 대조하다 existing 형 기존의 mode of transportation 운송 수단

기출예제 TRY 2

다음 글을 읽고, ❶~❺ 문장의 해석을 채워 글의 서술적 구조를 완성해 봅시다.　　　　　　[모의 응용]

Can you imagine what life would be like without friends? ❶Without friends, the world would be a pretty lonely place. ❷Friendship means different things to different people. It is fun to read what other people have said about friendship. And you may even have your own definition of friendship. ❸Your own personal definition of friendship has a lot to do with what kind of friend you are. ❹If, for instance, you believe that loyalty is the most important part of friendship, you are probably a loyal friend yourself. ❺If you believe a friend is someone who'll do anything for you, it's likely that you'd do anything for your friends.

| 뒷받침 1 | ❶ 친구가 없다면, 세상은 꽤 (1) _____ 장소일 것이다.
❷ 우정은 다른 사람들에게 다른 것을 (2) _____ 한다. |

| 주제문 | ❸ 우정에 관한 당신만의 개인적인 (3) _____ (은)는 당신이 어떤 종류의 친구인지와 많은 관련이 있다. |

| 뒷받침 2 | ❹ 예를 들어, 만약 당신이 (4) _____ (이)가 우정에서 가장 중요한 것이라고 믿는다면, 아마도 당신 자신은 (5) _____ 친구일 것이다.
❺ 만약 당신이 친구가 당신을 위해 무엇이든 할 사람이라고 믿는다면, 당신은 친구를 위해 무엇이든 할 것이다. |

VOCA　imagine 동 상상하다　lonely 형 외로운, 쓸쓸한　friendship 명 교우 관계; *우정　definition 명 정의　personal 형 개인의, 개인적인　have to do with …와 관련이 있다　loyalty 명 충직(함), 충성 (→ loyal 형 충직한, 충성스러운)　probably 부 아마도

STEP 1 다음 글을 읽고, 주어진 문제를 풀어 봅시다.

Today's students usually read Shakespeare's plays out of a book rather than watching them on the stage. But this is not the proper way to experience his work. During Shakespeare's time, the average person in England could neither read nor write. One of the only ways they could enjoy art and culture was by going to the theater. Shakespeare knew this, and it had a strong effect on the way he wrote. Therefore, in order to fully appreciate his plays, you must watch them being performed live. This will give you a better idea of what Shakespeare wanted his audience to experience. Watching live performances of his plays makes it easier to understand their meaning. It can also help students imagine what life was like during Shakespeare's time.

1 윗글의 주제문과 뒷받침을 찾고, 각 부분의 첫 두 단어와 마지막 두 단어를 적어 봅시다.

| 뒷받침 1 | _____ / _____ |

↓

| 주제문 | _____ / _____ |

↓

| 뒷받침 2 | _____ / _____ |

수능 적용

2 윗글에서 필자가 주장하는 바로 가장 적절한 것은?
① 정서 발달을 위해 연극을 자주 감상해야 한다.
② 셰익스피어의 희곡은 연극으로 감상해야 한다.
③ 연극을 시작하려면 셰익스피어 작품을 알아야 한다.
④ 셰익스피어의 극을 연기하려면 당시의 시대상을 알아야 한다.
⑤ 한 시대의 사회상을 이해하려면 그때 쓰인 희곡을 감상해야 한다.

VOCA play 똉 놀이; *희곡, 연극 out of (출처) …으로 proper 휑 적절한, 제대로 된 experience 툉 겪다, 경험하다 time 똉 시간; *시대 average 휑 평균의; *보통의 have an effect on …에 영향을 미치다 fully 휘 완전히; *충분히 appreciate 툉 (문학·예술 등을) 감상하다 perform 툉 행하다; *공연하다 (→ performance 똉 공연) live 휘 실황으로; 휑 실황의 audience 똉 청중

STEP ②

다음 문장의 해석을 완성해 봅시다.

L3 During Shakespeare's time, // the average person in England // could neither read nor write //.

Shakespeare의 시대 동안에, // 영국의 보통 사람은 // (1) _____ //.

> "neither A nor B"는 'A도 B도 아닌'이라는 의미이다.

L6 Therefore, // in order to fully appreciate // his plays, // you must watch them being performed live //.

따라서, // 충분히 감상하기 위해서 // 그의 희곡들을, // 당신은 (2) _____
(을)를 보아야만 한다 //.

> 「watch(지각동사)+목적어+현재분사」는 '(목적어)가 (현재분사)하고 있는 것을 보다'라는 의미이다.

L7 This will give you a better idea // of what Shakespeare wanted his audience to experience //.

이것은 당신이 더 잘 알 수 있게 해줄 것이다 // Shakespeare가 (3) _____
(을)를 //.

> • what은 선행사 the thing(s)을 포함하는 관계대명사로, '…하는 것'이라는 의미이다.
> • 「want+목적어+to-v」는 '(목적어)가 (to-v)하기를 원하다'라는 의미이다.

L8 Watching live performances of his plays // makes it easier // to understand their meaning //.

그의 희곡의 (4) _____ (은)는 // 더 쉽게 한다 // (5) _____ //.

> • 동명사구 "Watching … his plays"가 문장의 주어로, '…하는 것'이라는 의미이다.
> • 동사 makes 다음에 나오는 it은 가목적어이고 to understand 이하가 진목적어이다. 가목적어 it은 해석하지 않는다.

L9 It can also help students imagine // what life was like // during Shakespeare's time //.

그것은 또한 (6) _____ // 삶이 어땠는지를 // Shakespeare의 시대에 //.

> 「help+목적어+동사원형」은 '(목적어)가 (동사원형)하는 것을 돕다'라는 의미이다.

READ & PRACTICE 2

STEP 1

다음 글을 읽고, 주어진 문제를 풀어 봅시다.

Artificial intelligence, also known as "AI," has many uses in modern education. In today's colleges, it can be found in both classrooms and staff offices. It is even used in campus dorm rooms to improve the living conditions of students. In all of these situations, AI is personalizing the college experience and making it easier for all types of students to get higher education. One way AI is doing this is by adjusting classroom materials to meet personal needs. Programs that use AI can create special resources for students with learning disabilities, as well as for those who are studying in their second language. As a result, not every student has to learn in the same exact way.

3

6

9

1 윗글의 주제문과 뒷받침을 찾고, 각 부분의 첫 두 단어와 마지막 두 단어를 적어 봅시다.

| 뒷받침 1 | _____ / _____ |

↓

| 주제문 | _____ / _____ |

↓

| 뒷받침 2 | _____ / _____ |

수능 적용

2 윗글의 제목으로 가장 적절한 것은?

① Can Professors Be Replaced by Computers?
② AI: Making Higher Education Available to All
③ Using Artificial Intelligence to Choose Students
④ The Future of the Traditional College Education
⑤ The Pros and Cons of Introducing AI into Classrooms

VOCA artificial intelligence 인공지능 use 몡 사용; *쓰임새, 용도 education 몡 교육 college 몡 대학 staff office 교직원 사무실
dorm room 기숙사 방 improve 동 개선하다 condition 몡 (pl.) 환경 personalize 동 (개인의 필요에) 맞추다 adjust
동 조정하다 material 몡 (수업에 필요한) 자료 need 몡 필요, 요구 resource 몡 자원 disability 몡 장애 [문제] professor
몡 교수 replace 동 대체하다 available 형 이용할 수 있는 traditional 형 전통의 pros and cons 장단점

STEP ② 다음 문장의 해석을 완성해 봅시다.

L2 In today's colleges, // it can be found // in both classrooms and staff offices //.
오늘날의 대학에서, // 그것은 찾아볼 수 있다 // (1) _____ 에서 //.

"both A and B"는 'A와 B 모두[둘 다]'라는 의미이다.

L2 It is even used // in campus dorm rooms // to improve the living conditions of students //.
그것은 심지어 사용된다 // 캠퍼스 기숙사 방에서도 // 학생들의 생활 환경을 (2) _____ //.

to부정사구 to improve 이하는 부사적 용법의 '목적'을 나타내며, '…하기 위해'라는 의미이다.

L5 One way AI is doing this // is by adjusting classroom materials // to meet personal needs //.
AI가 이것을 하는 한 방법은 // 수업 자료를 (3) _____ 이루어진다 //
(4) _____ //.

• 「by+v-ing」는 '…함으로써'라는 의미이다.
• to부정사구 to meet personal needs는 부사적 용법의 '목적'을 나타내며, '…하기 위해'라는 의미이다.

L6 Programs that use AI // can create special resources // for students with learning disabilities, // as well as for those who are studying in their second language //.
AI를 사용하는 프로그램은 // 특별한 자료를 만들 수 있다 // 학습 장애가 있는 학생들을 위한 //
제 2언어로 (5) _____ //.

• "A as well as B"는 'B뿐만 아니라 A도'라는 의미이다.
• who are studying 이하는 those를 선행사로 하는 주격 관계대명사절이다. those는 앞에 나온 명사 students의 반복을 피하기 위해 쓰인 대명사이다.

L8 As a result, // not every student has to learn // in the same exact way //.
결과적으로, // (6) _____ // 정확히 똑같은 방법으로 //.

"not every …"는 '부분부정'으로, '모두가 …인 것은 아니다'라는 의미이다.

지문 다가가기

반전 없이 매끄럽게 흘러가는 글이 있는 반면, 중간에 but, however(그러나, 하지만) 등과 같은 연결어와 함께 뒷받침 1에서 전환되는 내용의 주제문이 글 중간에 등장할 수 있다.

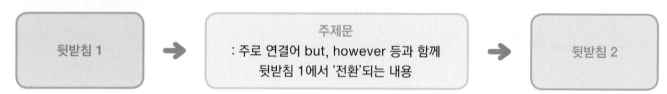

뒷받침 1 → 주제문
: 주로 연결어 but, however 등과 함께
뒷받침 1에서 '전환'되는 내용 → 뒷받침 2

기출예제 TRY 1

>> 정답 및 해설 p.5

다음 글을 읽고, ❶~❹ 문장의 해석을 채워 글의 서술적 구조를 완성해 봅시다. [모의 응용]

Language play helps children learn and develop language skills. ❶So we should strongly encourage, and even join in, their language play. ❷However, the play must be owned by the children. If it becomes another educational tool for adults to use to produce outcomes, it loses its very essence. ❸Children need to be able to delight in creative and immediate language play. They need to say silly things and make themselves laugh. ❹They also need to have control over the pace, timing, direction, and flow of their language play.

뒷받침 1
❶ 그래서 우리는 그들(= 아이들)의 언어 놀이를 강력히 ⁽¹⁾_____, 심지어 동참해야 한다.

⬇

주제문
❷ 하지만, 그 놀이는 ⁽²⁾_____에 의해 소유되어야 한다.

⬇

뒷받침 2
❸ 아이들은 ⁽³⁾_____이고 즉각적인 언어 놀이를 즐길 수 있어야 한다.

❹ 그들은 또한 언어 놀이의 ⁽⁴⁾_____, 타이밍, 방향, 흐름을 ⁽⁵⁾_____할 필요가 있다.

VOCA

encourage 동 장려[권장]하다 own 동 소유하다 educational 형 교육적인 tool 명 도구; *수단 produce 동 생산하다; *[결과]를 내다 outcome 명 결과 very 형 바로 그 essence 명 본질 delight in …을 즐기다 creative 형 창의적인 immediate 형 즉각적인 silly 형 어리석은; *우스꽝스러운 have control over …을 통제[관리/제어]하다 pace 명 속도 direction 명 방향 flow 명 흐름

🔘 기출예제 TRY 2

다음 글을 읽고, ❶~❹ 문장의 해석을 채워 글의 서술적 구조를 완성해 봅시다. [모의 응용]

❶Many people believe that it is necessary to have a large garden in the country to keep bees. Bees will, of course, live better in the countryside than in a city. They prefer to live in the midst of fruit blossoms in May and white clovers in June. ❷However, bees can also be kept under less favorable circumstances. ❸For example, bees live surprisingly well in the suburbs of large cities. The seasonal flowers in residential gardens allow a constant supply of honey from early spring until autumn. ❹So any person living in the suburbs—except those who are afraid of bees—can enjoy the fun of beekeeping.

뒷받침 1	❶ 많은 사람들은 벌을 키우기 위해서 (1) _____ 에 넓은 정원을 가질 필요가 있다고 믿는다.

⬇

주제문	❷ 하지만, 덜 (2) _____ 환경에서도 벌은 키워질 수 있다.

⬇

뒷받침 2	❸ 예를 들어, 벌은 대도시의 (3) _____ 에서 의외로 잘 산다. ❹ 따라서 벌을 (4) _____ 하는 사람들을 제외하고, (5) _____ 에 사는 누구나 양봉의 재미를 누릴 수 있다.

VOCA necessary 혱 필요한 countryside 몡 시골 (지역) prefer 통 선호하다 in the midst of …의 가운데에 blossom 몡 꽃 favorable 혱 호의적인 circumstance 몡 《pl.》 환경, 상황 surprisingly 뷘 의외로, 놀랄 만큼 suburb 몡 교외 (지역) seasonal 혱 계절에 따른 residential 혱 주거의; *주택의 constant 혱 끊임없는 supply 몡 공급(량) beekeeping 몡 양봉

STEP 1

다음 글을 읽고, 주어진 문제를 풀어 봅시다.

Some people believe that elderly people should own dogs. Dogs keep people from feeling lonely, and walking them is good exercise. However, walking a dog can actually be dangerous for older people. According to a report published in an American medical journal, dog-walking injuries among the elderly have been increasing. The number of elderly dog-walkers suffering broken bones doubled from 2004 to 2017. Broken bones can cause big problems for older people who live alone. If they can't easily get around on their own, they can't take care of themselves. Even though having a companion and getting regular exercise are beneficial for the elderly, maintaining their long-term health is the most important thing.

3

6

9

1 윗글의 주제문과 뒷받침을 찾고, 각 부분의 첫 두 단어와 마지막 두 단어를 적어 봅시다.

| 뒷받침 1 | _____ / _____ |

↓

| 주제문 | _____ / _____ |

↓

| 뒷받침 2 | _____ / _____ |

수능 적용

2 윗글의 요지로 가장 적절한 것은?

① 반려견을 규칙적으로 산책시켜야 한다.
② 고령자는 정기적으로 건강검진을 받아야 한다.
③ 고령자 부상률 증가는 심각한 사회적 문제이다.
④ 반려견과의 산책은 고령자에게 위험할 수 있다.
⑤ 반려견은 고령자의 정서적 안정에 도움을 준다.

VOCA elderly 형 고령의 publish 동 출판하다; *발표하다 medical 형 의학의, 의료의 journal 명 학술지 injury 명 부상 suffer 동 (고통·상해 등을) 입다, 당하다 double 동 두 배로 되다 get around 돌아다니다 on one's own 혼자서 take care of …을 돌보다 companion 명 동반자, 동행 regular 형 규칙적인 beneficial 형 유익한 maintain 동 유지하다 long-term 형 장기적인

STEP ② 다음 문장의 해석을 완성해 봅시다.

L1 Dogs keep people from feeling lonely, // and walking them // is good exercise //.

반려견은 사람들이 ⁽¹⁾ _____ 해준다, // 그리고 그들을 ⁽²⁾ _____ // 좋은 운동이다 //.

- 「keep+목적어+from+v-ing」는 '(목적어)가 (v-ing)하지 않게[않도록] 하다'라는 의미이다.
- 동명사구 walking them은 and 이하의 절의 주어이며, '…하는 것은[것이]'라는 의미이다.

L3 According to a report // published in an American medical journal, // dog-walking injuries // among the elderly // have been increasing //.

보고서에 따르면 // 미국 의학 학술지에 ⁽³⁾ _____, // 반려견 산책 관련 부상들이 // 고령자들 사이에서의 // ⁽⁴⁾ _____ //.

- 과거분사구 "published ... journal"은 앞의 명사 a report를 수식하며, '…된'이라는 의미이다.
- 「have been+현재분사」는 '현재완료 진행형'으로, '(과거부터 현재까지 쭉) …하고 있다'라는 의미이다.

L5 The number of elderly dog-walkers // suffering broken bones // doubled // from 2004 to 2017 //.

반려견을 산책시키는 고령자들의 수는 // ⁽⁵⁾ _____ // 두 배가 되었다 // ⁽⁶⁾ _____ _____ //.

- 현재분사구 suffering broken bones는 앞의 명사구 elderly dog-walkers를 수식하며, '…한'이라는 의미이다.
- "from A to B"는 'A부터 B까지'라는 의미이다.

L6 Broken bones can cause big problems // for older people // who live alone //.

골절은 큰 문제를 일으킬 수 있다 // 고령자들에게 // ⁽⁷⁾ _____ //.

who live alone은 주격 관계대명사절로, 선행사 older people을 수식한다.

L8 ..., // maintaining their long-term health // is the most important thing //.

…, // 그들의 ⁽⁸⁾ _____ // ⁽⁹⁾ _____ 것이다 //.

- 동명사구 maintaining their long-term health가 문장의 주어로, '…하는 것은[것이]'라는 의미이다.
- 「the most+형용사」는 최상급으로, '가장 …한'이라는 의미이다.

READ & PRACTICE 2

STEP
①

다음 글을 읽고, 주어진 문제를 풀어 봅시다.

It is said that people use only 10% of their brains. Therefore, if we knew how to use the other 90%, we could do amazing things. This sounds very exciting, so many people want to believe it. However, it's just a myth—people actually use their entire brain every day. Every part of the brain is needed for our daily activities. When a person does a specific task, different parts of the brain work together to make it possible. Also, think about people who have suffered brain damage. If they only used 10% of their brains, this kind of injury wouldn't have much of an effect on their daily lives. Unfortunately, this is not the case.

1 윗글의 주제문과 뒷받침을 찾고, 각 부분의 첫 두 단어와 마지막 두 단어를 적어 봅시다.

뒷받침 1 _____ / _____

⬇

주제문 _____ / _____

⬇

뒷받침 2 _____ / _____

수능 적용

2 윗글의 주제로 가장 적절한 것은?

① ways to improve brain usage
② how to recover from a brain injury
③ an incorrect belief about brain usage
④ the daily lives of people with brain damage
⑤ reasons why a part of the brain stops working

VOCA amazing 휑 놀라운, 멋진 myth 뎽 신화; *근거 없는 믿음 entire 휑 전체의, 온 activity 뎽 활동 specific 휑 구체적인; *특정한
task 뎽 일, 과제 possible 휑 가능한 damage 뎽 손상 have an effect on …에 영향을 미치다 unfortunately 빈 불행하게도,
유감스럽게도 [문제] usage 뎽 사용 recover 동 회복하다 incorrect 휑 틀린, 사실과 다른 belief 뎽 신념; *믿음

STEP
②

다음 문장의 해석을 완성해 봅시다.

L1 ..., // if we knew // how to use the other 90%, // we could do amazing things //.

..., // 만약 우리가 안다면 // 나머지 90%를 (1) _____(을)를, // 우리는 (2) _____ //.

- 「how+to-v」는 '…하는 방법'이라는 의미이다.
- 가정법 과거 「if+주어+동사의 과거형 ..., 주어+could+동사원형 ~」은 '만약 (주어)가 …라면[한다면], ~할 수 있을 것이다'라는 의미이다.

L2 This sounds very exciting, // so many people // want to believe it //.

이것은 아주 (3) _____, // 그래서 많은 사람들이 // (4) _____ //.

- 「sound+형용사」는 '…하게 들리다'라는 의미이다.
- 「want+to-v」는 '(to-v)하고 싶어 하다/하기를 원하다'라는 의미이다.

L4 Every part of the brain // is needed // for our daily activities //.

(5) _____(은)는 // 필요하다 // 우리의 일상적인 활동에 //.

「every+단수 명사」는 '모든 …'이라는 의미이다.

L6 ..., // think about people // who have suffered brain damage //.

..., // 사람들에 관해 생각해 보아라 // (6) _____ //.

- who 이하는 주격 관계대명사절로, 선행사 people을 수식한다.
- have suffered는 현재완료(have+과거분사)로, '완료'를 나타낸다.

L7 If they only used 10% of their brains, // this kind of injury // wouldn't have much of an effect // on their daily lives //.

만약 그들이 뇌의 10%만을 (7) _____, // 이러한 종류의 부상은 // (8) _____ // 그들의 일상생활에 //.

가정법 과거 「if+주어+동사의 과거형 ..., 주어+would+동사원형 ~」은 '만약 (주어)가 …라면[한다면], ~일[할] 것이다'라는 의미이다.

UNIT 04 주제문이 마지막에 등장할 때 1

지문 다가가기

주제문은 글의 마지막에 등장하기도 하며, 이러한 글의 구조를 '미괄식'이라고 한다. 주제문이 나오기 전까지 독자의 흥미를 끌기 위해 글의 중심 소재에 대한 소개, 보충 설명, 예시 등 주제와 관련된 내용을 설명하는 여러 형태의 뒷받침이 등장한다.

> **뒷받침**
> : 글의 중심 소재에 대한 소개, 보충 설명,
> 예시 등의 주제문을 뒷받침하는 내용

➡️

> **주제문**

 기출예제 TRY 1

≫ 정답 및 해설 p.7

다음 글을 읽고, ❶~❺ 문장의 해석을 채워 글의 서술적 구조를 완성해 봅시다.

[모의 응용]

❶If you walk into a room that smells of freshly baked bread, you quickly detect a rather pleasant smell. ❷However, after a few minutes, the smell seems to disappear. ❸Exactly the same concept applies to many things in our lives, including happiness. Everyone has something to be happy about. ❹But as time passes, we get used to what we have, and, just like the smell of fresh bread, these wonderful assets disappear from our consciousness. ❺Thus, we should try to appreciate the good things around us before they are gone.

뒷받침	❶ 만약 당신이 갓 구운 빵 냄새가 나는 방으로 걸어 들어간다면, 당신은 금방 꽤 기분 좋은 냄새를 ⁽¹⁾_____한다.
	❷ 하지만, 몇 분이 지나면, 그 냄새는 ⁽²⁾_____ 것 같다.
	❸ 정확히 똑같은 개념이 ⁽³⁾_____(을)를 포함해 우리 삶의 많은 것에 적용된다.
	❹ 하지만 시간이 지나면서, 우리는 우리가 가진 것에 ⁽⁴⁾_____해지고, 신선한 빵 냄새처럼, 이러한 멋진 ⁽⁵⁾_____은 우리의 의식으로부터 사라진다.

주제문	❺ 따라서, 우리는 우리 주위의 좋은 것들이 사라지기 전에 그것들에 ⁽⁶⁾_____ 노력해야 한다.

VOCA

freshly 🔤 갓[방금] …한 (→ fresh 🔤 신선한) detect 🔤 발견하다, 감지하다 rather 🔤 꽤, 상당히 pleasant 🔤 기분 좋은, 즐거운 disappear 🔤 사라지다 exactly 🔤 정확히 concept 🔤 개념 apply to …에 적용되다 happiness 🔤 행복 asset 🔤 자산 consciousness 🔤 의식 appreciate 🔤 감사하다

🔘 기출예제 TRY 2

다음 글을 읽고, ❶~❺ 문장의 해석을 채워 글의 서술적 구조를 완성해 봅시다.　　　　　[모의 응용]

We live in a "winning is everything" culture. ❶Despite this, I'm not aware of anyone in the history of sports who has won every game, event, or championship they competed in. ❷Roger Federer, who some call the greatest tennis player of all time, has won seventeen Grand Slam titles. ❸Yet he has competed in more than sixty Grand Slam events. Thus, perhaps the greatest tennis player ever failed more than two-thirds of the time. ❹While we don't think of him as a failure, he failed much more than he succeeded. That's generally the way things are for everyone. ❺Failure often precedes success, so we must simply accept that failure is part of the process and get on with it.

| 뒷받침 | ❶ …, 나는 스포츠 역사상 자신이 출전한 ⁽¹⁾ _____ 시합, 경기, 또는 선수권 대회에서 ⁽²⁾ _____ 선수를 알지 못한다.

❷ Roger Federer는, 몇몇 사람들이 역사상 가장 위대한 테니스 선수라 칭하는데, ⁽³⁾ _____ 번의 그랜드 슬램 타이틀을 따냈다.

❸ 하지만 그는 ⁽⁴⁾ _____ 회 이상의 그랜드 슬램 경기에 출전했다.

❹ 우리는 그를 실패자라 생각하지 않지만, 그는 성공한 것보다 훨씬 더 많이 ⁽⁵⁾ _____ 했다. |

| 주제문 | ❺ 보통 실패가 성공보다 먼저 일어나므로, 우리는 그저 실패가 ⁽⁶⁾ _____의 일부라는 것을 받아들이고 그것을 계속 해나가야만 한다. |

VOCA　aware of …을 아는　win 동 우승하다, 이기다; 따다　championship 명 선수권 대회　compete in …에 출전[참가]하다　title 명 제목; *(스포츠에서) 타이틀, 선수권　fail 동 실패하다 (→ failure 명 실패, 실패자)　succeed 동 성공하다 (→ success 명 성공)　generally 부 일반적으로　precede 동 …에 선행하다, …보다 먼저 일어나다　get on with …을 해나가다, 계속하다

STEP 1 다음 글을 읽고, 주어진 문제를 풀어 봅시다.

Balloons are fun and colorful decorations used at a wide range of events. But when the events are over, few people think about what happens to the balloons. Often they end up in the ocean, where they are a danger to seabirds. ₃ All forms of plastic are dangerous to animals, but balloons are the most dangerous. They look like squid, so many seabirds try to eat them. If a seabird eats hard plastic by mistake, it quickly passes through the bird's digestive ₆ system. But soft plastic, such as that from a balloon, can get stuck inside the bird. This often causes the bird to die. For this reason, we should avoid using balloons as decorations. ₉

1 윗글의 주제문과 뒷받침을 찾고, 각 부분의 첫 두 단어와 마지막 두 단어를 적어 봅시다.

> 뒷받침 _____ / _____
>
> ↓
>
> 주제문 _____ / _____

`수능 적용`

2 윗글에서 필자가 주장하는 바로 가장 적절한 것은?

① 친환경 풍선을 제작해야 한다.
② 장식용 풍선 사용을 피해야 한다.
③ 플라스틱 처리 시설을 개선해야 한다.
④ 바닷새를 보호하는 법을 제정해야 한다.
⑤ 바다 쓰레기를 처리 시설을 만들어야 한다.

VOCA colorful 형 (색이) 다채로운 decoration 명 장식(품) a wide range of 광범위한, 다양한 end up in 결국 (…에) 가게 되다
danger 명 위험(물) seabird 명 바닷새 form 명 종류; *형태 squid 명 오징어 by mistake 실수로 pass through …을
지나가다, 통과하다 digestive system 소화기계 stick 동 찌르다; *달라붙다 avoid 동 피하다

STEP ② 다음 문장의 해석을 완성해 봅시다.

L1 Balloons are fun and colorful decorations // used at a wide range of events //.

풍선은 재미있고 다채로운 장식품이다 // (1) _____ //.

> 과거분사구 used at 이하는 명사구 fun and colorful decorations를 수식하며, '…되는'이라는 의미이다.

L3 Often they end up in the ocean, // where they are a danger // to seabirds //.

보통 그것들은 결국 바다로 가게 된다, // (2) _____ // 바닷새들에게 //.

> 앞에 콤마(,)가 붙은 where은 계속적 용법의 관계부사이며, 주로 and there(그리고 그곳에서)이라는 의미를 가진다.

L4 All forms of plastic // are dangerous to animals, // but balloons are the most dangerous //.

모든 형태의 플라스틱은 // 동물에게 위험하다, // 하지만 (3) _____ //.

> 「the most+형용사」는 최상급 표현으로, '가장 …한'이라는 의미이다.

L5 They look like squid, // so many seabirds // try to eat them //.

그것들은 (4) _____, // 그래서 많은 바닷새가 // 그것들을 먹으려 한다 //.

> 「look like+명사」는 '…처럼 보이다/…와 닮아 보이다'라는 의미이다.

L5 If a seabird eats hard plastic // by mistake, // it quickly passes through // the bird's digestive system //.

만약 바닷새가 (5) _____ // 실수로, // 그것은 빠르게 지나간다 // 그 새의 소화기계를 //.

> 접속사 if는 '만약 …라면[한다면]'이라는 의미이다.

L8 This often // causes the bird to die //.

이것은 보통 // (6) _____ //.

> 「cause+목적어+to-v」는 '(목적어)가 (to-v)하게[하도록] 하다[야기하다]'라는 의미이다.

READ & PRACTICE 2

STEP ① 다음 글을 읽고, 주어진 문제를 풀어 봅시다.

Along with language, humans use gestures and facial expressions to communicate. You might think that only social animals, such as primates, are capable of communicating in this way. However, you would be wrong. 3
A team of researchers has been studying *sun bears, the world's smallest species of bear. When living in the wild, sun bears spend most of their time alone. After studying sun bears living at a conservation center in Malaysia, 6
the researchers found that they copy each other's facial expressions. Out of the 22 sun bears observed, 21 of them copied facial expressions when playing. And 13 of them matched their playmates' expressions within a single second. 9
Therefore, the researchers believe that sun bears use facial expressions as a complex form of communication.

*sun bear: 말레이 곰

1 윗글의 주제문과 뒷받침을 찾고, 각 부분의 첫 두 단어와 마지막 두 단어를 적어 봅시다.

> 뒷받침
>
> _____ / _____
>
> ⬇
>
> 주제문
>
> _____ / _____

수능 적용

2 윗글의 제목으로 가장 적절한 것은?

① Can Humans Communicate with Animals?
② Sun Bears: The Smallest Bears in the World
③ Some Animals Can Express Ideas through Play
④ Different Species Have Similar Facial Expressions
⑤ Complex Communication in Non-Social Animals

..

VOCA along with …와 함께 gesture 명 몸짓, 제스처 facial expression (얼굴의) 표정 communicate 동 의사소통을 하다
(→ communication 명 의사소통) social 형 사회의, 사회적인 primate 명 영장류 species 명 종(생물 분류의 기초 단위)
conservation center 보호 센터 copy 동 베끼다; *흉내 내다 out of (어떤 그룹·수 등의) 중에서 observe 동 관찰하다 match
동 어울리다; *맞추다 playmate 명 놀이 친구[상대] complex 형 복잡한

STEP ② 다음 문장의 해석을 완성해 봅시다.

L1 Along with language, // humans use // gestures and facial expressions // to communicate //.

언어와 함께, // 인간은 사용한다 // 몸짓 언어와 표정을 // (1) _____ //.

to부정사 to communicate는 부사적 용법의 '목적'을 나타내며 '…하기 위해'라는 의미이다.

L2 You might think // that only social animals, // such as primates, // are capable of communicating // in this way //.

당신은 생각할지도 모른다 // 사회적 동물만이, // (2) _____, //
(3) _____고 // 이러한 방식으로 //.

• 「such as+명사」는 '…와 같은'이라는 의미이다.
• 「be동사+capable of+v-ing」는 '…을 할 수 있다'라는 의미이다.

L4 A team of researchers // has been studying sun bears, // the world's smallest species of bear //.

한 연구원 팀이 // 말레이 곰을 (4) _____, // (5) _____ 곰의 종인 //.

• 「have been+현재분사」는 '현재완료 진행형'으로 '(과거에서 현재까지 쭉) …해오고 있다'라는 의미이다.
• sun bears와 the world's 이하는 동격 관계로, the world's 이하가 sun bears를 부연 설명한다.

L6 After studying sun bears // living at a conservation center in Malaysia, // the researchers found // that they copy each other's facial expressions //.

말레이 곰을 연구한 후에 // 말레이시아의 (6) _____, // 연구원들은 알아냈다 // 그들이 (7) _____(을)를 //.

• 현재분사구 "living … in Malaysia"는 명사구 sun bears를 수식하며, '…하는'이라는 의미이다.
• 접속사 that 이하는 동사 found의 목적어 역할을 하는 명사절이다. that절 목적어는 '…하는 것을/하다고/하라고'라는 의미이다.

L7 Out of the 22 sun bears observed, // 21 of them copied // facial expressions // when playing //.

(8) _____ 22마리의 말레이 곰 중에서, // 21마리는 흉내 냈다// 표정을 //
(9) _____ //.

• 과거분사 observed는 명사구 the 22 sun bears를 수식하며, '…된'이라는 의미이다.
• 접속사 when은 '…할 때'라는 의미이며, when과 playing 사이에 「주어+be동사」인 they were가 생략되어 있다.

지문 다가가기

주제문이 마지막에 등장하는 글에서 주제문이 나오기 전까지 일관된 내용의 뒷받침이 전개되기도 하지만, 중간에 however 나 but과 같은 '역접·전환'의 연결어와 함께 내용이 선환 또는 반전될 수 있다. 이 경우 글의 주제는 역섭의 연결어 뒤에 등 장한 내용과 큰 연관이 있다.

| 뒷받침 1
: 중심 소재에 대한 소개와,
이에 대한 예시 및 보충 설명 | → | 뒷받침 2
: 주로 however, but, yet, still
등의 연결어와 함께 내용 전환 | → | 주제문 |

 기출예제 TRY 1

≫ 정답 및 해설 p.9

다음 글을 읽고, ❶~❹ 문장의 해석을 채워 글의 서술적 구조를 완성해 봅시다.　　　　[모의 응용]

❶Houses in flames, crops stolen, and hasty graves—this was the legacy of Attila's Huns, as they caused destruction in the Roman Empire. Refugees from burning cities were desperate to find safety. ❷They streamed to the wetlands to avoid the destruction. ❸However, over the next few centuries they transformed the tough surroundings into an architectural wonder: Venice! It eventually turned into one of the richest and most beautiful cities in the world. ❹Thus harsh necessity can be the mother of glorious invention.

| 뒷받침 1 | ❶ 불길에 휩싸인 집, … 이것은 로마 제국의 ⁽¹⁾ _____(을)를 초래하며, 아틸라 훈족이 남긴 유산이었다.

❷ 그들(= 난민들)은 파멸을 피하기 위해 ⁽²⁾ _____(으)로 줄줄이 이동했다. |

| 뒷받침 2 | ❸ 하지만, 그다음 수 세기에 걸쳐 그들은 그 ⁽³⁾ _____ 환경을 건축의 ⁽⁴⁾ _____(으)로 변화시켰다. 바로 베니스였다! |

| 주제문 | ❹ 따라서 가혹한 필요가 영광스러운 ⁽⁵⁾ _____의 어머니가 될 수 있다. |

VOCA

flame 몡 불길　crop 몡 (농)작물　hasty 휑 서두른, 성급한　grave 몡 무덤　legacy 몡 유산　destruction 몡 파괴, 파멸　refugee 몡 난민　desperate 휑 간절히 …을 원하는　safety 몡 안전(한 곳)　stream 동 계속 흐르다; *줄줄이 이동하다　wetland 몡 습지대　transform 동 변화시키다　surrounding 몡 《pl.》 환경　architectural 휑 건축의　turn into …으로 변하다　harsh 휑 가혹한, 냉혹한　necessity 몡 필요　glorious 휑 영광스러운　invention 몡 발명(품)

기출예제 TRY 2

다음 글을 읽고, ❶~❺ 문장의 해석을 채워 글의 서술적 구조를 완성해 봅시다.　　　　　　[모의 응용]

Have you ever heard someone say, "I had to carry the ball"? ❶The expression "to carry the ball" means to take responsibility for getting something done. ❷We use clichés like this every day in our speech. They give our ideas a special style and help us easily express complicated situations and emotions. For example, we might say someone is "cold as ice" or "busy as a bee." These expressions are harmless when used in speech. ❸In writing, however, clichés can become boring. ❹Your readers have heard and read these expressions a lot. They will start to ignore them, and they will lose their appeal. ❺Therefore, if you want your writing to be stronger and more effective, try not to use clichés.

뒷받침 1	❶ 'carry the ball(공을 옮기다)'이라는 ⁽¹⁾ _____(은)는 무언가를 완료하는 데 책임을 지는 것을 의미한다. ❷ 우리는 ⁽²⁾ _____에서 이와 같은 상투적인 문구를 매일 사용한다.

↓

뒷받침 2	❸ 하지만, ⁽³⁾ _____에서 상투적인 문구들은 지루해질 수 있다. ❹ 당신의 ⁽⁴⁾ _____들은 이러한 표현들을 많이 듣고 읽어왔다.

↓

주제문	❺ 그러므로, 자신의 글이 더 강력하고 ⁽⁵⁾ _____이기를 바란다면, 상투적인 문구들을 사용하지 않도록 노력하라.

VOCA　expression 명 표현 (→ express 동 표현하다)　take responsibility for …을 책임지다　cliché 명 상투적인 문구　speech 명 연설; *말(하기)　complicated 형 복잡한　situation 명 상황　emotion 명 감정　harmless 형 해가 없는　ignore 동 무시하다　appeal 명 매력　strong 형 튼튼한; *(영향력이) 강(력)한　effective 형 효과적인

STEP 1

다음 글을 읽고, 주어진 문제를 풀어 봅시다.

Self-handicapping is choosing to act in a way that makes it harder to succeed. It allows people to blame failure on the handicap. It can also make success seem more impressive. Some students, for example, might stay up late playing computer games the night before a big test. If they fail, they can say it was because of playing games. If they pass, their classmates will talk about how smart they must be. In their eyes, it is a win-win situation. However, there are negative consequences to self-handicapping. In the short term, it increases your chances of failure. And in the long term, it can become a bad habit that leads to underachieving. People considering self-handicapping should reject the idea and focus on doing their best.

3

6

9

1 윗글에서 중심 소재를 소개 및 보충 설명하는 뒷받침 1, 전환을 이루는 뒷받침 2와, 주제문을 찾고, 각 부분의 첫 두 단어와 마지막 두 단어를 적어 봅시다.

| 뒷받침 1 | _____ / _____ |

↓

| 뒷받침 2 | _____ / _____ |

↓

| 주제문 | _____ / _____ |

수능 적용

2 윗글에서 필자가 주장하는 바로 가장 적절한 것은?
① 장기적인 성공에 집중하라.
② 실패를 두려워 말고 도전하라.
③ 실패의 원인을 꼼꼼히 분석하라.
④ 계획을 세워 실패의 가능성을 낮춰라.
⑤ 실패의 구실을 만들지 말고 최선을 다하라.

VOCA handicap 동 불리한 입장에 서게 하다; 명 불리한 조건 succeed 동 성공하다 failure 명 실패 impressive 형 인상적인 stay up late 늦게까지 깨어있다 negative 형 부정적인 consequence 명 결과 in the short[long] term 단기[장기]적으로 chance 명 기회; *가능성 underachieve 동 능력 이하의 성과를 내다 consider 동 고려[생각]하다 reject 동 거부하다 do one's best 최선을 다하다

STEP ② 다음 문장의 해석을 완성해 봅시다.

L1 Self-handicapping is // choosing to act in a way // that makes it harder to succeed //.

자기 불구화란 // 방식으로 행동하기를 (1) _____ 이다 // (2) _____ 만드는 //.

- 동명사구 choosing 이하는 주격보어로, '…하는 것'이라는 의미이다.
- that 이하에서 동사 makes 다음의 it은 가목적어이고 to succeed가 진목적어이다. 가목적어 it은 해석하지 않는다.

L2 It allows people // to blame failure on the handicap //.

그것은 사람들이 하게 한다 // (3) _____ //.

- 「allow+목적어+to-v」는 '(목적어)가 (to-v)하게[하도록] 하다'라는 의미이다.
- "blame A on B"는 'A를 B의 탓으로 돌리다'라는 의미이다.

L4 If they fail, // they can say // it was because of playing games //.

(4) _____, // 그들은 말할 수 있다 // 그것이 (5) _____ //.

- 접속사 if는 '만약 …라면[한다면]'이라는 의미이다.
- 「because of+명사(구)」는 '… 때문(에)'이라는 의미이다.

L8 ..., // it can become a bad habit // that leads to underachieving //.

…, // 그것은 나쁜 습관이 될 수 있다 // (6) _____//.

- that 이하는 주격 관계대명사절로, 선행사 a bad habit을 수식한다.
- 「lead to+명사(구)」는 '…(으)로 이어지다'라는 의미이다.

L9 People considering self-handicapping // should reject the idea // and focus on doing their best //.

자기 불구화를 (7) _____ 사람들은 // 그 생각을 거부해야 한다 // 그리고 (8) _____ _____ //.

- 현재분사구 considering self-handicapping은 앞의 명사 People을 수식하며, '…하는'이라는 의미이다.
- should reject와 (should) focus가 접속사 and에 의해 병렬 연결되어 있다.

READ & PRACTICE 2

1 다음 글을 읽고, 주어진 문제를 풀어 봅시다.

It can be difficult to maintain a healthy diet. There are many foods to choose from, and expert advice is constantly changing. We still keep trying, because we know a healthy diet is the key to physical health. Now there is another important reason to eat healthy food. New studies show that a healthy diet containing lots of nuts and vegetables is good for the brain. Nuts provide vitamins, minerals, and *monounsaturated fats, while vegetables such as broccoli and cauliflower have a lot of fiber. Eating them slows the brain's aging process. In other words, a healthy diet is beneficial for both the body and the brain.

*monounsaturated fat: 단일 불포화 지방

3
6
9

1 윗글에서 중심 소재를 소개 및 보충 설명하는 뒷받침 1, 전환을 이루는 뒷받침 2와, 주제문을 찾고, 각 부분의 첫 두 단어와 마지막 두 단어를 적어 봅시다.

| 뒷받침 1 | _____ / _____ |

↓

| 뒷받침 2 | _____ / _____ |

↓

| 주제문 | _____ / _____ |

수능 적용

2 윗글의 요지로 가장 적절한 것은?
① 건강한 식단은 풍부한 섬유질을 포함한다.
② 건강한 식단의 구성은 시대에 따라 계속 변화한다.
③ 건강한 식단은 신체뿐만 아니라 뇌에도 좋은 영향을 미친다.
④ 건강한 식단은 그 구성에 따라 뇌에 부정적인 영향을 미칠 수 있다.
⑤ 건강한 식단을 구성하기 위해서는 반드시 전문가의 의견을 따라야 한다.

VOCA
maintain 통 유지하다 diet 명 식사; *식단 expert 명 전문가 advice 명 조언 constantly 부 끊임없이 physical 형 신체의
contain 통 포함하다, 함유하다 nut 명 견과 good for …에 좋은 provide 통 공급하다 broccoli 명 브로콜리 cauliflower
명 꽃양배추 fiber 명 섬유; *섬유질 slow 형 느린; 통 늦추다 aging 명 노화 process 명 과정 beneficial 형 유익한, 이로운

Chapter 1

STEP 2

다음 문장의 해석을 완성해 봅시다.

L1 It can be difficult // to maintain a healthy diet //.

어려울 수 있다 // ⁽¹⁾ _____ //.

> It은 가주어이고 to maintain 이하가 진주어이다. 가주어 It은 해석하지 않는다.

L1 There are many foods to choose from, // and expert advice // is constantly changing //.

⁽²⁾ _____, // 그리고 전문가의 조언은 // 끊임없이 ⁽³⁾ _____ //.

> • to부정사구 to choose from은 형용사적 용법으로, 앞의 명사구 many foods를 수식한다.
> • 「be동사(is)+현재분사」는 '현재진행형'으로, '…하고 있다'라는 의미이다.

L4 New studies show // that a healthy diet // containing lots of nuts and vegetables // is good for the brain //.

새로운 연구는 보여준다 // 건강한 식단이 // ⁽⁴⁾ _____ // ⁽⁵⁾ _____ (은)는 것을 //.

> • 접속사 that 이하의 명사절은 동사 show의 목적어이다. that절 목적어는 '…하는 것을/하다고/하라고'라는 의미이다.
> • 현재분사구 "containing ... vegetables"는 앞의 명사구 a healthy diet를 수식하며, '…하는[한]'이라는 의미이다.

L5 ..., // while vegetables such as broccoli and cauliflower have // a lot of fiber //.

…, // 반면에 ⁽⁶⁾ _____(은)는 가지고 있다 // 많은 섬유질을 //.

> such as는 '…와 같은'이라는 의미로, such as broccoli and cauliflower가 앞의 명사 vegetables를 수식한다.

L8 In other words, // a healthy diet is beneficial // for both the body and the brain //.

다시 말해서, // 건강한 식단은 이롭다 // ⁽⁷⁾ _____에 // .

> "both A and B"는 'A와 B 모두'라는 의미이다.

지문 다가가기

글의 처음이나 중간에 주제문을 제시하고 마지막에 이를 재진술하여 주제를 강조하는 경우가 있다. 먼저 글 앞부분에 제시된 주제문을 파악한 후, 마지막에 주제가 재진술된 문장을 읽으면 글을 완벽히 이해할 수 있다.

뒷받침 1 → 주제문 → 뒷받침 2 → 주제 재진술

기출예제 TRY 1

≫ 정답 및 해설 p.11

다음 글을 읽고, ❶~❺ 문장의 해석을 채워 글의 서술적 구조를 완성해 봅시다.　　　　　　[모의 응용]

❶Some people need money more than we do. For example, some people have lost their homes, while others don't have enough food or clothing. ❷So this year, let's tell our friends and family members to donate to a charity instead of buying us birthday presents. ❸Remember that we can live without new toys or games. ❹But no one can live long without food, clothing, or shelter. ❺This is why we should tell our friends and family members that we want them to give to others this year.

뒷받침 1
❶ 어떤 사람들은 우리보다 ⁽¹⁾ _____(이)가 더 필요하다.

⬇

주제문
❷ 그래서 올해에는, 우리에게 ⁽²⁾ _____(을)를 사주는 대신 자선 단체에 ⁽³⁾ _____ 하라고 친구와 가족들에게 말하자.

⬇

뒷받침 2
❸ 우리는 새로운 ⁽⁴⁾ _____(이)나 게임 없이 살 수 있다는 걸 기억하라.
❹ 하지만 그 누구도 의식주 없이 오래 살 수 없다.

⬇

주제 재진술
❺ 이것이 우리가 친구와 가족들에게 올해는 그들이 ⁽⁵⁾ _____에게 주기를 바란다고 말해야 하는 이유이다.

VOCA　clothing 몡 옷, 의복　donate 통 기부하다　charity 몡 자선 단체　instead of … 대신에　shelter 몡 주거지

🔵 기출예제 TRY 2

다음 글을 읽고, ❶~❺ 문장의 해석을 채워 글의 서술적 구조를 완성해 봅시다. [모의 응용]

❶You might be surprised to learn that people think in images and not in words. Images are simply mental pictures showing ideas and experiences. ❷Early humans communicated their ideas and experiences to others by drawing pictures in the sand or on the walls of their caves. ❸Humans have only recently created languages and alphabets to symbolize these "picture" messages. ❹Images have a much greater impact on your brain than words. The nerves from the eye to the brain are 25 times larger than the nerves from the ear to the brain. This is why it is easier to remember faces than names. ❺We were a species of sight before we became a species of words.

주제문	❶ 당신은 사람들이 말이 아니라 ⁽¹⁾ _____(으)로 생각한다는 것을 알면 놀랄지도 모른다.

⬇

뒷받침	❷ 초기 인간은 모래나 동굴의 ⁽²⁾ _____에 그림을 그림으로써 그들의 생각이나 경험을 다른 이들에게 ⁽³⁾ _____. ❸ 인간은 이러한 '그림' 메시지들을 ⁽⁴⁾ _____ 언어와 알파벳을 최근에서야 만들었다. ❹ 이미지는 말보다 ⁽⁵⁾ _____에 훨씬 더 큰 영향을 미친다.

⬇

주제 재진술	❺ 우리는 말의 종이 되기 전에 ⁽⁶⁾ _____의 종이었다.

VOCA

surprised 혱 놀란 image 뎽 이미지 simply 뷔 그냥, 단순히 mental 혱 정신의, 마음의 experience 뎽 경험 communicate 동 (정보·생각을) 전(달)하다 cave 뎽 동굴 symbolize 동 상징하다 have an impact on …에 영향을 주다[미치다] brain 뎽 뇌 nerve 뎽 신경 species 뎽 종 (생물 분류의 기본단위) sight 뎽 시각

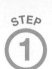

READ & PRACTICE 1

STEP
1 다음 글을 읽고, 주어진 문제를 풀어 봅시다.

Modern technology has existed for a long time, but now it has become a major part of our everyday lives. Although it can be useful and enjoyable, we must not let it replace human interaction. This is because it has powerful effects on us and can change our social behavior. Today, people are often so focused on their electronic devices that they forget about the people around them. Technology can make it easier to communicate and keep in touch with people who are far away. But that shouldn't make us ignore the people who are with us right now. Technology is wonderful, but it cannot be a substitute for other people.

3

6

9

1 윗글의 뒷받침, 주제문, 주제 재진술을 찾고, 각 부분의 첫 두 단어와 마지막 두 단어를 적어 봅시다.

뒷받침 1	_____ / _____

↓

주제문	_____ / _____

↓

뒷받침 2	_____ / _____

↓

주제 재진술	_____ / _____

수능 적용

2 윗글의 요지로 가장 적절한 것은?
① 통제된 현대 기술은 사람에게 이롭다.
② 현대 기술이 인간관계를 대체해서는 안 된다.
③ 다양한 방법으로 인간관계를 형성할 수 있다.
④ 새로운 인간관계를 형성하는 데 주력해야 한다.
⑤ 현대 기술은 인간관계를 쉽게 형성하도록 돕는다.

...

VOCA **modern** 휑 현대의 **technology** 명 기술 **exist** 동 존재하다 **major** 휑 주요한 **enjoyable** 휑 즐거운 **replace** 동 대체하다 **interaction** 명 상호 작용 **behavior** 명 행동 **electronic** 휑 전자의 **device** 명 기기 **keep in touch** 연락하며 지내다 **ignore** 동 무시하다 **substitute** 명 대신하는 것, 대체물

STEP
②

다음 문장의 해석을 완성해 봅시다.

L1 Modern technology // has existed for a long time, // but now it has become // a major part of our everyday lives //.

현대 기술은 // (1) _____, // 하지만 오늘날 그것은 되었다 // 우리의 일상생활의 (2) _____(이)가 //.

> has existed와 has become은 '현재완료'이고 각각은 '계속', '완료'를 나타내며, '(지금까지) …해왔다'와 '(막) …했다'를 의미한다.

L2 ..., // we must not // let it replace human interaction //.

…, // 우리는 안 된다 // (3) _____하게 해서는 //.

> 「let(사역동사)+목적어+동사원형」은 '(목적어)가 (동사원형)하게 하다'라는 의미이다.

L4 Today, // people are often so focused on their electronic devices // that they forget // about the people around them //.

오늘날, // 사람들은 흔히 그들의 (4) _____ // 그들은 잊는다 (5) _____에 대해 //.

> 「so+형용사+that+주어+동사 …」는 '너무 ~해서 …하다'라는 의미이다.

L6 Technology can make it easier // to communicate // and keep in touch // with people who are far away //.

기술은 더 쉽게 만들 수 있다 // 의사소통하고 // (6) _____(을)를 // (7) _____ 사람들과 //.

> • 동사 make 다음의 it은 가목적어이고 to communicate 이하가 진목적어이다. 가목적어 it은 해석하지 않는다.
> • who are far away는 주격 관계대명사절로, 선행사 people을 수식한다.

L7 But that shouldn't make us ignore // the people who are with us // right now //.

하지만 그것이 (8) _____ // (9) _____ 사람들을 // 지금 //.

> • '의무'를 의미하는 조동사 should에 not이 붙으면 '…해서는 안 된다'라는 의미이다.
> • 「make(사역동사)+목적어+동사원형」은 '(목적어)가 (동사원형)하게 하다'라는 의미이다.

^{STEP} ① 다음 글을 읽고, 주어진 문제를 풀어 봅시다.

The smells of perfume and aftershave can be pleasant, but they can also make people sick. That's why some doctors in Canada have made an unusual suggestion. They want to ban these products from clinics and hospitals. 3 According to these doctors, the chemicals in these products can have harmful effects on patients with allergies or *asthma. Studies have shown that more than half of all asthma attacks are caused by substances with strong scents, 6 including cigarette smoke, cleaning fluids, perfumes, and aftershave. For this reason, the doctors say that patients, staff, and visitors would all be better off if medical facilities were free from these products. Artificial scents might make 9 us more attractive, but they can also cause unintended harm.

*asthma: 천식

1 윗글의 뒷받침, 주제문, 주제 재진술을 찾고, 각 부분의 첫 두 단어와 마지막 두 단어를 적어 봅시다.

주제문	_____ / _____

↓

뒷받침	_____ / _____

↓

주제 재진술	_____ / _____

수능 적용

2 윗글의 제목으로 가장 적절한 것은?

① The Secret Harm of Smelling Nice
② Canada's Unusual Perfume Therapy
③ A New Cure for Allergies and Asthma
④ Artificial Scents That Can Help Patients
⑤ The Importance of Clean Medical Facilities

VOCA
perfume 몡 향수 pleasant 혱 쾌적한, 즐거운 make a suggestion 제안을 하다 unusual 혱 특이한, 흔치 않은 ban 동 금지하다
chemical 몡 《pl.》 화학 물질 harmful 혱 해로운 (→ harm 몡 (피)해) patient 몡 환자 attack 몡 공격; *발작 substance 몡 물질
scent 몡 향(기) fluid 몡 (액체, 기체 등의) 유동체 better off 더 좋은 medical 혱 의학의, 의료의 facility 몡 시설 free from …이
없는 artificial 혱 인공적인 attractive 혱 매력적인 unintended 혱 의도하지 않은 [문제] therapy 몡 치료(법)

STEP 2 **다음 문장의 해석을 완성해 봅시다.**

L1 The smells of perfume and aftershave // can be pleasant, // but they can also make people sick //.

향수와 애프터셰이브 로션의 냄새는 // 쾌적할 수 있다, // 하지만 그것들은 또한 (1) _____ _____ //.

- 조동사 can은 '가능'을 나타내며, '…할 수 있다'라는 의미이다.
- 「make+목적어+형용사」는 '(목적어)가 …하게 만들다'라는 의미이다.

L4 According to these doctors, // the chemicals in these products // can have harmful effects // on patients with allergies or asthma //.

(2) _____, // 이 제품들 안의 화학 물질은 // (3) _____ // (4) _____ 환자들에게 //.

- according to는 '…에 따르면'이라는 의미이다.
- 「have an effect on+명사」는 '…에 영향을 미치다'라는 의미이다.
- 전치사구 with allergies or asthma는 앞의 명사 patients를 수식한다.

L5 Studies have shown // that more than half of all asthma attacks // are caused by substances with strong scents, // ….

연구는 보여주었다 // 모든 천식 발작의 절반 이상이 // (5) _____ (은)는 것을 // ….

- 접속사 that 이하는 동사 have shown의 목적어절이다. that절 목적어는 '…하는 것을/하다고/하라고'라는 의미이다.
- 「be동사+caused by …」는 '수동태' 표현으로, '…에 의해 야기되다'라는 의미이다.
- 전치사구 with strong scents는 앞의 명사 substances를 수식한다.

L7 For this reason, // the doctors say // that patients, staff, and visitors would all be better off // if medical facilities were free from these products //.

이러한 이유로, // 그 의사들은 말한다 // 환자들, 직원, 그리고 방문객들에게 더 좋을 거라고 // 만약 의료 시설들에 (6) _____ //.

가정법 과거 「if+주어+동사의 과거형 …, 주어+would+동사원형 ~」은 '만약 (주어)가 …라면[한다면], ~일[할] 것이다'라는 의미이다.

Chapter

2

수능 소재
파악하기

소재 다가가기

〈교육〉 관련 소재는 수능과 모의고사에 자주 다뤄지는 분야 중 하나이다. 성장 발달 단계에 맞는 알맞은 육아법, 효과적인 교수법, 수업 시 주의해야 할 사항 등 이론부터 실질적인 방법론까지 광범위하게 다뤄진다.

♪ 고1 모의고사에 출제된 소재

• 공상 과학 소설이 과학 수업에 효과적인 이유 (2015)
• 교실에서의 소음이 의사소통 능력에 미치는 영향 (2017)
• 학업 성취도를 높이는 데 노력이 중요한 이유 (2018)

• 의사결정 시 아이들의 자율성이 중요한 이유 (2016)
• 부모의 과잉 보호가 가져올 수 있는 부작용 (2017)

기출예제 TRY 1 ≫ 정답 및 해설 p.13

글의 내용과 일치하면 T, 일치하지 않으면 F에 표시해 봅시다. [모의 응용]

Music study enriches all the learning—in reading, math, and other subjects—that children do at school. It also helps to develop language and communication skills. As children grow, musical training continues to help them develop *discipline and **self-confidence. Students need these qualities to succeed in school. The day-to-day practicing of music, along with setting goals and reaching them, develops self-discipline, patience, and responsibility. That discipline carries over to other areas, such as completing homework and other school projects on time and keeping materials organized.

*discipline: 자제력 **self-confidence: 자신감

(1) 음악 공부는 다른 과목 학습의 질을 높여준다. (T / F)
(2) 음악 훈련은 자제력을 키워주지만 자신감과는 관련이 없다. (T / F)
(3) 자제력은 과제를 제시간에 완료할 수 있는 능력에 영향을 미친다. (T / F)

More on the Topic #

음악 공부를 하면 수학과 과학을 잘 한다?!

음악이나 미술과 같은 예술 수업에 참여하는 것은 학생들의 학업 성취도에 긍정적인 영향을 미친다. 미국 콜로라도 주의 한 고등학교에서 4년 동안 356명의 학생들을 대상으로 진행된 연구는 음악 수업에 참여한 학생들의 수학과 과학의 학업 성취도가 특히 상승한다는 결과를 도출했다.

VOCA enrich 통 질을 높이다 develop 통 발달시키다, (자질·능력)을 계발하다 training 명 훈련 continue 통 계속하다 quality 명 특성; *자질 day-to-day 형 매일 행해지는 along with …와 함께, 더불어 set 통 세우다 self-discipline 자기 훈련 patience 명 인내(심) responsibility 명 책임감 carry over to …로 이어지다 complete 통 완료하다, 끝마치다 material 명 직물; *자료 organize 통 조직하다, 정리하다

기출예제 **TRY 2**

다음 글을 읽고, 질문에 답해 봅시다. [모의 응용]

What could be wrong with the compliment "I'm so proud of you"? Plenty. It can be a mistake to reward all of your child's accomplishments. Although rewards sound positive, they can often lead to negative consequences. This is because they can take away from the love of learning. If you consistently reward children for their accomplishments, they start to focus mostly on getting the reward. They will not think about what they did to earn it. The focus of their excitement shifts from enjoying learning itself to pleasing you. If you praise your children every time they identify a letter, they may become praise lovers. In other words, they will become interested in learning the alphabet less for its own sake than for hearing your praise.

1 윗글의 요지로 가장 적절한 것은?

① 자녀에게 성취에 대한 칭찬은 하지 않는 것이 좋다.
② 성취에 대한 보상이 클수록 배움에 대한 즐거움도 커진다.
③ 자녀가 글자를 인지할 때마다 부모는 칭찬을 해 주어야 한다.
④ 성취에 대한 끝없는 보상은 자녀를 보상 받기에만 집중하게 한다.

2 밑줄 친 they can often lead to negative consequences에 대한 이유를 나타내는 문장을 찾아 쓰시오.

More on the Topic #

좋은 칭찬에도 기준이 있다?!

1. 결과가 좋지 않더라도 기울인 노력에 대해 칭찬하라.
2. 새로운 과제를 성취했을 때 잊지 않고 칭찬하는 것이 중요하다.
3. 성취한 일에 대해 구체적으로 칭찬하라.
4. 칭찬은 횟수보다 질이 중요하다.
5. 무조건적인 칭찬은 지양하라.

VOCA compliment 몡 칭찬(하는 말) reward 통 보상하다; 몡 보상 accomplishment 몡 성취 positive 혱 긍정적인 negative 혱 부정적인 consequence 몡 결과 take away from ⋯을 빼앗다 consistently 븐 지속적으로 mostly 븐 주로 earn 통 벌다; *얻다 shift 통 옮기다; *바뀌다 please 통 기쁘게 하다 praise 통 칭찬하다; 몡 칭찬 identify 통 알아보다 letter 몡 편지; *글자 for one's sake ⋯을 위해서

READ
①

다음 글을 읽고, 질문에 답해 봅시다.

Introducing someone to an idea or topic in a small way can influence how they react to it when ⓐ <u>they</u> encounter it again later. This is called "*priming." We are usually not aware of how priming affects our behavior. For teachers, though, priming can be a useful tool. That's because students tend to learn better when ⓑ <u>they</u> are already familiar with the information in a lesson. One way teachers can prime their students is to give a brief introduction to the topic of a future lesson. Even small bits of information will help students become familiar with the topic. Later, during the real lesson, ⓒ <u>they</u> will be able to pay closer attention, and ⓓ <u>they</u> will learn more effectively.

3

6

9

*prime: 예비지식을 주다

1 글의 내용과 일치하면 T, 일치하지 않으면 F에 표시하시오.

(1) 학생들이 학습할 내용에 이미 익숙할 때 더 잘 배우는 경향이 있다.　　　　(T / F)

(2) 제공되는 예비지식의 양이 적으면 학습 효과는 없다.　　　　　　　　(T / F)

2 밑줄 친 ⓐ~ⓓ 중 다른 하나를 가리키는 것은?

① ⓐ　　　　② ⓑ　　　　③ ⓒ　　　　④ ⓓ

수능 적용

3 윗글의 요지로 가장 적절한 것은?

① 예습만큼 복습도 중요하다.

② 예비지식은 학습 효과를 높인다.

③ 학습자는 스스로 예습해야 한다.

④ 예비지식의 양과 학습 효율성은 반비례한다.

⑤ 학생들은 자신만의 학습법을 갖고 있어야 한다.

VOCA
introduce 툉 (사람을) 소개하다; *(모르던 것을) 소개하다[접하게 하다] (→ introduction 뗑 소개)　in a small way 조금, 소규모로
influence 툉 영향을 주다　react 툉 반응하다　encounter 툉 접하다　aware of …을 아는　behavior 뗑 행동　familiar with …에
익숙한　brief 혱 짧은; *간단한　bit 뗑 조금, 약간　pay close attention 세심한 주의를 기울이다　effectively 틧 효과적으로

 다음 글을 읽고, 질문에 답해 봅시다.

New technologies such as online learning programs and digital books are becoming more and more popular. According to schools, these tools are making education more convenient and less expensive. However, studies 3 show that there are also drawbacks to <u>these new learning methods</u>. According to researchers, more than 90% of students say that they learn better when reading printed materials. One reason for this is that students are more likely 6 to re-read and review when they use printed books. This means that using printed materials leads to a more complete understanding of each topic. What is more, it also helps students to better remember what they have learned. In 9 other words, schools are promoting changes that worsen students' ability to learn.

1 글의 내용과 일치하면 T, 일치하지 않으면 F에 표시하시오.

(1) 학교는 온라인 프로그램과 같은 새로운 교육 기술이 더 편리하다고 한다. (T / F)

(2) 학생들은 전자책으로 읽었을 때 글을 다시 읽을 가능성이 더 크다. (T / F)

2 밑줄 친 these new learning methods가 가리키는 것을 찾아 쓰시오.

수능 적용

3 윗글의 주제로 가장 적절한 것은?

① the benefits of learning online
② why students prefer digital materials
③ how new technologies will improve education
④ why schools resist the use of new technologies
⑤ the advantages of printed over digital materials

VOCA technology 몡 기술 education 몡 교육 convenient 혱 편리한 drawback 몡 결점, 문제점 method 몡 방법 complete 혱 완벽한 understanding 몡 이해 promote 동 촉진하다 worsen 동 악화시키다 ability 몡 능력 [문제] benefit 몡 혜택, 이점 resist 동 저항하다 advantage 몡 이점, 장점

☐ academic	형 학업의, 학문적인	☐ instruct	동 가르치다, 교육하다
academy	명 아카데미, 학(술)원	instruction	명 교육, 지시
☐ award	명 상; 동 (상을) 수여 하다	☐ intelligent	형 지적인, 총명한
☐ calculate	동 계산하다, 산정하다	intelligence	명 지능, 이해력
calculation	명 계산, 산정	☐ laboratory	명 연구실, 실험실 (= lab)
☐ demonstrate	동 증명하다, 입증하다; 시위하다	☐ literature	명 문학
demonstration	명 증명; 시위	☐ mathematics	명 수학 (= math)
☐ dormitory	명 기숙사, 숙소 (= dorm)	mathematician	명 수학자
☐ educate	동 가르치다, 교육하다	☐ memorize	동 기억하다, 암기하다
education	명 교육	memorization	명 기억, 암기
☐ entrance	명 입학; 입구	☐ motivate	동 동기를 주다
☐ examine	동 살펴보다, 관찰하다	motivation	명 동기
examination	명 시험; 검토, 조사 (= exam)	☐ physics	명 물리학
☐ fluent	형 유창한, 능통한	physicist	명 물리학자
fluency	명 유창함	☐ refer	동 언급하다; 인용하다
☐ geology	명 지질학	reference	명 참조 (사항)
geologist	명 지질학자	☐ remember	동 기억하다, 생각하다
☐ grant	명 보조금; 동 부여하다, 주다	☐ review	명 복습; 동 복습하다
☐ improve	동 개선하다, 향상하다	☐ scholarship	명 장학금
improvement	명 개선, 향상	☐ semester	명 학기
☐ inspire	동 영감을 주다	☐ solve	동 해결하다, 풀다
inspiration	명 영감	solution	명 해결
☐ institute	명 연구소, 협회	☐ subject	명 과목; 주제

Check-Up 보기 에서 알맞은 단어를 골라 문장을 완성해 봅시다.

보기	dormitory	fluent	intelligence
	motivates	scholarship	

(1) Mark is quite _____ in Spanish.

(2) Can I bring my own refrigerator to the _____?

(3) My love for learning _____ me to try new things.

(4) If I win this contest, I will get a(n) _____ to the university.

(5) I believe Susan will be successful due to her _____ and patience.

Knowledge PLUS

교육과 관련된 유용한 정보

★ PLUS 1 ★ 마리아 몬테소리 (Maria Montessori, 1870~1952)

이탈리아의 여의사이며 심리학자, 아동 교육자이다. 마리아 몬테소리는 이탈리아의 유복한 가정에서 무남독녀로 자랐다. 그녀는 이탈리아에서 여성으로서는 최초로 의대에 입학했지만, 현실에선 그녀를 현장 의사로 뽑아주지 않았다. 여러 차례의 구직 활동 끝에, 아픈 사람을 직접 만나 치료하는 자리가 아닌 로마 정신병원의 보조 의사로 의사 생활을 시작했다. 마리아 몬테소리는 정신병원에서 지적 장애 아동들이 동물처럼 수용된 환경을 보고 이를 개선할 필요를 절실히 느꼈다. 그 후 그녀는 지체 아동들의 치료와 교육에 매달렸고 놀잇감을 통해 아이들을 교육하는 방법을 개발해냈다. 이것은 훗날 전 아동들의 교육에까지 확대되어 오늘날까지 전해지고 있다.

★ PLUS 2 ★ 마이클 패러데이(Michael Faraday, 1791~1867)

마이클 패러데이는 1791년 영국의 가난한 대장장이의 아들로 태어났다. 그는 가난한 환경 탓에 초등학교도 나오지 못했지만 13살 때 제본소의 조수로 취직한 후 과학의 세계에 이끌렸다. 패러데이의 과학에 대한 재능을 알아본 제본소 주인은 그가 20살에 영국 왕립 연구소의 과학 강좌를 들을 수 있게 했고, 그 후 패러데이는 그곳의 실험 조수로 채용되었다. 그는 1831년 전자기유도 현상을 증명하는 실험을 통해 자기장의 변화가 전류를 발생시킨다는 것을 증명했고, 그것은 현재 발전기의 원리가 되었다. 패러데이의 또 다른 업적은 매년 크리스마스 시즌에 실시되는 크리스마스 강연이다. 이는 자신처럼 가난한 아이들도 과학 강연을 들을 수 있게 지원하는 것으로 매년 영국 왕립 연구소에서 진행되며, 패러데이도 20번이나 직접 이 강좌를 진행했다.

소재 다가가기

〈과학〉 소재 관련 지문은 물리, 천체, 생물, 지질 등 광범위한 내용을 다룬다. 출제 빈도가 높은 분야 중 하나로, 소재 특성상 지문 난이도가 높은 편이다.

♪ 고1 모의고사에 출제된 소재

· 세포와 종의 진화 (2017)
· 소생술과 임상적 사망 (2018)
· 아플 때 하는 운동이 미치는 영향 (2018)

· 사후 신체의 변화 (2017)
· 신체 활동과 에너지의 관계 (2018)

기출예제 TRY 1

≫ 정답 및 해설 p.15

글의 내용과 일치하면 T, 일치하지 않으면 F에 표시해 봅시다.

[모의 응용]

Some sand is formed from objects in the ocean, such as shells and rocks. However, most sand is made up of tiny bits of rock that came all the way from the mountains! This trip can take thousands of years. Glaciers, wind, and flowing water help move the bits of rock along. These tiny travelers get smaller and smaller as they go. If they're lucky, a river may give them a lift all the way to the coast. There, they can spend the rest of their years on the beach as sand.

(1) 대부분의 모래는 산에서부터 온 바위 조각들로 구성된다. (T / F)

(2) 바위에서 바닷가의 모래가 되기까지 그리 오랜 시간이 걸리지 않는다. (T / F)

(3) 빙하, 바람, 그리고 흐르는 물은 바위 조각들이 해안까지 이동하도록 돕는다. (T / F)

More on the Topic#

빙하가 깎아 만든 지형이 있다?!

노르웨이나, 아이슬란드 해안지대에서 특징적으로 눈에 띄는 U자형 골짜기가 있다. 이러한 골짜기는 빙하가 기반암석을 침식하여 만들어진 것으로 피오르드(Fiord)라고 불린다. 피오르드의 특징은 골짜기의 양쪽이 급한 절벽으로 되어 있으며 수심이 꽤 깊다는 것이다. 피오르드는 매우 오랜 기간에 걸쳐 형성된다. 일단 해안에서 발달한 빙하가 녹아 사라진 후 침식 작용으로 U자형 골짜기가 생기고 그곳에 바닷물이 들어와 좁고 긴 피오르드가 만들어진다.

VOCA form 통 형성하다 object 명 물체 shell 명 (조개) 껍질 made up of …으로 구성된 tiny 형 아주 작은 bit 명 작은 조각 come all the way 먼 길을 오다 glacier 명 빙하 move along 이동하다 give somebody a lift …을 태워주다 all the way 내내, 처음부터 끝까지 coast 명 해안

기출예제 TRY 2

다음 글을 읽고, 질문에 답해 봅시다. [모의 응용]

Rub a plastic pen against your hair about ten times. Then hold the pen close to some small pieces of tissue paper or chalk dust. You will find that the bits of tissue paper or chalk dust stick to the pen. This is because you have created a form of electricity called *static electricity. This kind of electricity is produced by friction, which caused the pen to become electrically charged. Static electricity is also found in the atmosphere. During a thunderstorm, clouds may become charged as they rub against each other. This charge can flow from a cloud down to the earth as a flash of lightning. So the lightning that we often see during storms is caused by static electricity.

*static electricity: 정전기

1 다음 중 글의 내용과 일치하지 <u>않는</u> 것은?

① 정전기는 전기의 한 종류이다.
② 정전기는 마찰에 의해 발생한다.
③ 정전기는 대기에서 발생할 수 있다.
④ 구름은 정전기에 의해 생성된다.

2 윗글에서 번개가 발생하는 과정을 찾아 빈칸을 채우시오.

> _____(이)가 쏟아지는 동안, _____(은)는 서로 맞부딪히며 (전기로) 충전된다.
> 이 충전된 정전기가 _____의 섬광으로 구름에서 땅으로 흐른다.

More on the Topic #

정전기에도 감전될 수 있을까?

정전기는 흐르지 않고 머물러 있는 전기이다. 건조한 겨울에 자동차 문을 열거나 털옷을 벗을 때 자주 정전기를 경험하게 되는데, 이는 공기 중에 수증기가 적어 건조할수록 정전기가 많이 생기기 때문이다. 이때 생기는 정전기는 대기의 건조함에 따라 25,000볼트 이상이 될 수도 있지만, 정전기는 흐르지 않고 아주 적은 양이 우리의 몸을 통과하기 때문에 이에 감전될 가능성은 아주 적다.

VOCA rub 통 문지르다 dust 명 먼지; *가루 stick to ···에 달라붙다 electricity 명 전기 (→ electrically 부 전기로) friction 명 마찰 atmosphere 명 대기 thunderstorm 명 뇌우 charge 통 충전하다; 명 전하 (물체가 띠고 있는 정전기의 양) flash 명 섬광 lightning 명 번개

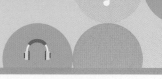

READ
①

다음 글을 읽고, 질문에 답해 봅시다.

When bumblebees are searching for flowers to visit, they are attracted by bright colors and patterns on the petals, as well as by the sweet scent of the nectar. But scientists have now shown that there is something else that gets the bees' attention—electricity. In a new study, researchers discovered that bumblebees can detect *fields of electricity that surround flowers. They are also able to learn the differences between the fields that various types of flowers produce. Their sense of a field can even tell them if another bee has already visited a flower. The researchers haven't figured out exactly how the bees detect these electric fields. However, they think that the bees' hair or other body parts might respond to them.

3

6

9

*field of electricity: 전기장 (전기력이 작용하는 공간)

1 글의 내용과 일치하면 T, 일치하지 않으면 F에 표시하시오.

(1) 호박벌은 다양한 종류의 꽃이 발생시키는 전기장의 차이를 알 수 있다. (T / F)

(2) 연구원들은 호박벌이 어떻게 꽃의 전기장을 감지하는지를 밝혀냈다. (T / F)

2 호박벌이 꽃에 끌리게 되는 요인으로 언급된 네 가지를 본문에서 찾아 쓰시오.

수능 적용

3 윗글의 주제로 가장 적절한 것은?

① using bees and flowers to produce electricity
② the reason electric fields confuse bumblebees
③ the way bumblebees use electricity as a defense
④ bees' own way to find nectar using electric fields
⑤ how bumblebees are attracted to flowers electrically

VOCA attract 동 마음을 끌다; *끌어들이다 petal 명 꽃잎 scent 명 향기 nectar 명 (꽃의) 꿀 attention 명 주의; *관심 discover 동 발견하다 detect 동 감지하다 surround 동 둘러싸다 various 형 다양한 sense 명 감각 figure out …을 알아내다 electric 형 전기의 hair 명 머리카락; *털 respond 동 대답하다; *반응하다 [문제] confuse 동 혼란시키다 defense 명 방어

READ
②

다음 글을 읽고, 질문에 답해 봅시다.

All year round, tourists in Paris go to the top of the Eiffel Tower to enjoy breathtaking views of the city. Interestingly, visitors who go to the top in summer are 15 to 30 centimeters higher than those who go in winter. This is 3 due to *thermal expansion. Particles move more when they heat up, and this causes substances to take up more space at higher temperatures. Because of this natural process, bridges and other large structures are built with special 6 parts called **expansion joints. These allow such structures to safely stretch or get smaller according to changes in temperature. Without these special joints, thermal expansion would cause serious damage to large structures over time. 9

*thermal expansion: 열팽창 **expansion joint: 팽창 이음 장치

1 글의 내용과 일치하면 T, 일치하지 않으면 F에 표시하시오.

(1) 여름과 겨울에 에펠 탑의 높이는 동일하다. (T / F)

(2) 열팽창되는 건축물에는 팽창 이음 장치를 사용해야 안전하다. (T / F)

2 밑줄 친 this natural process가 가리키는 것을 본문에서 찾아 **두 단어**로 쓰시오.

수능 적용

3 윗글의 제목으로 가장 적절한 것은?

① The Best Time of the Year to Visit Paris

② Thermal Expansion: An Unsolved Mystery

③ How to Prevent Large Structures from Falling

④ How Special Parts Protect Structures from Thermal Expansion

⑤ The Eiffel Tower: The First Structure Built with Expansion Joints

VOCA

breathtaking 형 숨 막히게 아름다운 view 명 전망, 풍경 due to …때문에 particle 명 입자 heat up 뜨거워지다 substance 명 물질, 물체 take up 차지하다 temperature 명 온도 natural 형 자연의; 자연스러운 structure 명 구조물 stretch 동 늘이다; *늘어나다 damage 명 손상 [문제] unsolved 형 해결되지 않은 mystery 명 수수께끼, 미스터리

VOCA PLUS (과학)

☐ absorb	동 흡수하다	☐ gravity	명 중력
☐ acid	명 산; 형 산성의	☐ launch	동 발사하다, 쏘아 올리다; 출시하다
☐ adjust	동 조정하다; 적응하다	☐ liquid	명 액체; 형 액체의
adjustment	명 조정, 수정; 적응	☐ lunar	형 달의
☐ analyze	동 분석하다, 분해하다	☐ nuclear	형 (원자)핵의
analysis	명 분석 (연구)	☐ observe	동 관찰하다, 지켜보다
☐ astronaut	명 우주 비행사	observation	명 관찰, 관측
☐ biology	명 생물학	☐ orbit	명 궤도; 동 …을 선회하다
☐ cell	명 세포	☐ physics	명 물리학
☐ chemistry	명 화학	physicist	명 물리학자
chemist	명 화학자	☐ precise	형 정확한, 정밀한 (= exact)
☐ device	명 장치, 기기, 기구	precision	명 정확, 정밀
☐ element	명 요소, 성분	☐ reflect	동 (빛·열을) 반사하다; 심사숙고하다
☐ engineer	명 기술자, 엔지니어	reflective	형 반사하는; 생각이 깊은
☐ evolve	동 발달하다; 진화하다	reflection	명 반사; 숙고
evolution	명 진화; 발전	☐ reproduce	동 번식하다, 복제하다
☐ exist	동 존재하다	reproduction	명 번식, 복제
existence	명 존재, 실재	☐ rotate	동 회전하다, 회전시키다
☐ extinct	형 멸종된	rotation	명 회전
extinction	명 멸종	☐ satellite	명 (인공)위성
☐ galaxy	명 은하계	☐ solar	형 태양의
☐ gene	명 유전자	☐ toxic	형 유독성의
genetic	형 유전의; 유전학의	☐ virus	명 바이러스, 병균

Check-Up 보기 에서 알맞은 단어를 골라 문장을 완성해 봅시다.

보기	adjust	astronaut	satellite
	precise	reproduce	

(1) The Moon is Earth's only _____.

(2) When you use this microscope, turn this dial to _____ the focus.

(3) A(n) _____ walked on the Moon and planted his nation's flag there.

(4) Do you know the _____ amount of UV we are exposed to each day?

(5) Plants _____ by attracting bees and other creatures with their nectar.

★PLUS 1★ 혈액형 (blood type(美), blood group(英))

20세기 초반에 피에도 종류가 있다는 것이 알려지면서 혈액형에 대한 개념이 정립되기 시작했다. 일반적으로 잘 알려져 있는 ABO식 혈액형을 발견한 사람은 카를 란트슈타이너(Karl Landsteiner, 1868~1943)이다. ABO식 혈액형은 혈액 속 A 또는 B항원의 유무에 따라 분류되는 방식이다. 1900년에 그는 다른 사람들에게 채취한 혈액이 혼합되는 과정에 혈구가 서로 엉켜 응집하는 것을 발견하였다. 어떤 피는 섞이면 응집하고, 어떤 피는 응집하지 않았던 것이다. 이렇게 다른 양상으로 덩어리가 되는 성질을 이용하여 혈액형을 A, B, O형으로 분리하였다. 다음 해에 데카스텔로와 스털리가 AB형을 추가하여 4가지 종류의 혈액형이 확립됐다. 이로써 우리가 알고 있는 A형, B형, AB형, O형이라는 혈액 분류체계가 만들어진 것이다.

★PLUS 2★ 생체 모방 기술 (Biomimetics)

생체 모방 기술은 동물이나 식물에서 아이디어를 얻어 새로운 제품을 만드는 것을 말한다. 예를 들어, 우리에게 친숙한 물의 침투를 막는 방수복은 생체 모방 기술의 결과물이다. 방수복은 연잎의 표면에 영감을 받아 만들어졌다. 연잎의 표면에는 미세 돌기가 있다. 이러한 미세 돌기로 인해 물이 스며들지 않고, 물방울이 연잎 위를 굴러다니게 되는데, 방수복이 이에 착안하여 만들어 진 것이다. 자연으로부터 아이디어를 얻어 만들어진 생체 모방 기술 분야 중 가장 두드러지는 것은 로봇 공학이다. 파리를 모방하여 자유자재로 움직이며 주변을 감시하는 로봇을 만들거나, 지렁이의 움직임에 착안하여 인체의 내장으로 들어가 이를 진단하는 내시경의 개발 등이 생체 모방 기술의 한 예시라 볼 수 있다.

UNIT 09 심리

소재 다가가기

〈심리〉 소재의 지문은 주로 심리학적 개념, 심리적 상태가 인간의 행동에 미치는 영향, 심리 치료 등에 관해 다룬다.

♪ 고1 모의고사에 출제된 소재
• 사람의 행동을 바꾸게 하는 심리적 장치 (2017)
• 과거의 일에 관한 편향된 기억을 가지는 심리 (2017)
• 요리를 즐기는 사람이 더 다양한 음식을 즐기는 심리적 이유 (2017)
• 계속 해나갈 수 있는 동기와 열정의 중요성 (2018)
• 기대감을 조절하는 것이 심리에 미치는 영향 (2018)

🔘 기출예제 TRY 1

≫ 정답 및 해설 p.18

글의 내용과 일치하면 T, 일치하지 않으면 F에 표시해 봅시다. [모의 응용]

Most people's emotions are situational. That is, their emotions are tied to the situations in which they originate. If they remain in an emotional situation, the emotion they are experiencing is likely to continue. As soon as they leave the situation, the emotion begins to disappear. In other words, moving away from situations prevents people's emotions from overwhelming them. That's why counselors often advise clients to get some emotional distance from whatever is bothering them. One easy way for them to do that is to physically separate themselves from the cause of their emotions.

(1) 감정은 그 감정이 비롯된 상황과 관련이 있다. (T / F)

(2) 감정이 비롯된 상황에서 벗어나더라도, 그 감정은 사라지지 않는다. (T / F)

(3) 상담사들은 내담자에게 그 감정이 발생한 상황으로부터 거리를 가지라고 조언한다. (T / F)

More on the Topic #

심리적인 문제는 어떻게 치료될까?

심리 치료는 마음과 정신에 일정한 자극을 주어 심리적, 신체적 이상을 회복시키는 것을 말한다. 심리 치료에는 네 가지가 있다. 이론에 입각한 상담, 표현 활동에 입각한 치료, 행동 치료, 여러 이론을 혼합한 치료가 그것이다. 대표적인 표현 활동 치료에 우리가 흔히 알고 있는 놀이 치료, 미술 치료 등이 포함된다.

VOCA

emotion 몡 감정 (→ emotional 혱 감정적인) situational 혱 상황에 따른 (→ situation 몡 상황) tied to …와 관련 있는 originate 동 비롯되다, 유래하다 remain 동 (떠나지 않고) 남다 disappear 동 사라지다 prevent 동 막다, 방지하다 overwhelm 동 압도하다 counselor 몡 상담사 advise 동 조언하다 client 몡 고객; *(상담에서) 내담자 distance 몡 거리 bother 동 괴롭히다 physically 부 물리적으로 separate 동 분리하다; *떼어놓다 cause 몡 원인

기출예제 TRY 2

다음 글을 읽고, 질문에 답해 봅시다. [모의 응용]

When we don't want to believe a certain claim, we may ask ourselves, "Do I have to believe this?" Then we search for contrary evidence. If we find a single reason to doubt the claim, we can reject it. In fact, people have many tricks that they use to reach the conclusions they want to reach. Psychologists call this "motivated reasoning." In an experiment, women were asked to read a scientific study. The study reported that heavy caffeine consumption is related to an increased risk of breast cancer. The women who drank a lot of coffee found more errors in the study than the women who drank less coffee. In other words, heavy coffee drinkers chose not to believe the study.

1 다음 중 윗글의 요지로 가장 적절한 것은?

① 사람들은 자신의 의견에 동조하는 사람을 더 선호한다.
② 사람들은 자신의 의견에 반대하는 증거가 많으면 그 의견을 바꾼다.
③ 사람들은 자신의 의견을 형성할 때 다른 사람들의 의견을 많이 참고한다.
④ 사람들은 특정 주장을 믿고 싶지 않으면 반대되는 증거를 찾아 이를 거부한다.

2 밑줄 친 a scientific study의 내용을 나타내는 문장을 찾아 쓰시오.

More on the Topic #

인지 부조화란?

인지 부조화란 사람들이 믿는 것과 현실 사이에 불일치가 있을 때 생긴다. 보통 사람들은 인지 부조화를 겪을 때 이것을 없애려 한다. 즉 자신의 믿음과 같은 정보만 믿으려 하고, 같은 믿음을 가진 사람만 주변에 두며, 반대되는 정보는 무시한다는 것이다. 인지 부조화의 유명한 예로는 이솝 우화에 나오는 여우의 이야기가 있다. 이 이야기에서 여우는 포도를 따 먹으려 애쓰지만 결국 실패하고, 포도가 너무 높이 있어 딸 수 없었던 한계를 인정하기보다는 포도가 너무 실 것이라 합리화한다.

VOCA | claim 몡 주장 search for …을 찾다 contrary 혱 반대되는 evidence 몡 증거 single 혱 단 하나의 doubt 동 의심하다 reject 동 거부(거절)하다 trick 몡 재주; *교묘한 방법 reach 동 …에 도달하다 conclusion 몡 결론 psychologist 몡 심리학자 heavy 혱 무거운; *다량의, …을 아주 많이 먹는 consumption 몡 소비 breast cancer 유방암 error 몡 오류

READ ①

다음 글을 읽고, 질문에 답해 봅시다.

We sometimes feel anxious when we stop working on a project without finishing ⓐ it. This feeling is related to something called the Zeigarnik effect. ⓑ It is caused by things that are left unresolved. The Zeigarnik effect pressures us to finish something once we have started it. And it stays with us even if we start a different activity. ⓒ It is the reason why people like to keep playing video games until they win. ⓓ It also explains why some books and TV dramas are so addictive. When a chapter or an episode ends on a cliffhanger, the Zeigarnik effect makes us feel like we have to keep going. The anxious feeling won't go away until we find out how the story is resolved.

3

6

9

1 글의 내용과 일치하면 T, 일치하지 않으면 F에 표시하시오.

(1) 자이가르니크 효과는 우리가 한 번 시작한 일을 끝내도록 심리적 압박을 준다. (T / F)

(2) 몇몇 책이나 TV 드라마에 빠져드는 이유는 자이가르니크 효과와 관련이 있다. (T / F)

2 밑줄 친 it[It]이 가리키는 것이 나머지 셋과 다른 것은?

① ⓐ ② ⓑ ③ ⓒ ④ ⓓ

수능 적용

3 윗글의 제목으로 가장 적절한 것은?

① Why the Zeigarnik Effect Is So Addictive
② How to Make Use of the Zeigarnik Effect
③ The Zeigarnik Effect: With Us Until the End
④ The Zeigarnik Effect: A New Form of Entertainment
⑤ Could the Zeigarnik Effect Help Us Get Things Done?

VOCA anxious 형 불안해하는 project 명 프로젝트, 과제 related to …와 관련 있는 unresolved 형 미해결의 (→ resolve 동 해결하다) pressure 동 압력을 가하다; *압박하다, 강요하다 activity 명 움직임; *활동 addictive 형 중독성의 episode 명 사건; *에피소드, (TV 프로의) 1회 방송분 cliffhanger 명 손에 땀을 쥐게 하는 상황 go away 사라지다

다음 글을 읽고, 질문에 답해 봅시다.

People who feel tired and worn down sometimes wrap themselves in a big, soft blanket. This helps them to relax and feel comfortable. But did you know that there are special blankets that can help relieve serious anxiety? Hospitals ₃ have been using these blankets to help people with anxiety for a long time. Now, more and more people are using them at home. Unlike normal blankets, anxiety blankets are weighted. The added pressure from the weights provides ₆ the feeling of a warm, comforting hug. This relaxes the nervous system, so it makes people feel safe and calm. Anxiety blankets aren't only for people struggling with anxiety, though. They can comfort anyone who is feeling ₉ stressed out.

1 글의 내용과 일치하면 T, 일치하지 않으면 F에 표시하시오.

(1) 불안 담요는 병원에서만 사용되는 특수 담요이다. (T / F)

(2) 불안 담요는 스트레스 완화에도 도움이 된다. (T / F)

2 불안 담요와 일반 담요의 차이를 설명하는 문장을 찾아 쓰시오.

수능 적용

3 윗글의 요지로 가장 적절한 것은?

① 불안감과 수면의 질은 연관성이 크다.

② 무거운 담요는 불안증 완화에 효과적이다.

③ 가벼운 담요는 수면 시 스트레스를 유발한다.

④ 스트레스를 받을 때 담요를 덮는 것이 도움이 된다.

⑤ 자신의 수면 습관을 고려해서 담요를 선택해야 한다.

VOCA worn down 피로한 wrap 동 (둘러)싸다 blanket 명 담요 relax 동 휴식을 취하다; *긴장을 풀다 comfortable 형 편안한 (→ comforting 형 위로가 되는 comfort 동 위로하다) relieve 동 없애주다; *완화하다 anxiety 명 불안(감) weight 동 무겁게 하다; 명 무게 pressure 명 압력, 압박 provide 동 제공하다, 주다 nervous system 신경계 struggle with …와 싸우다 stress out 스트레스를 받다

VOCA PLUS (심리)

☐ annoy	동 짜증 나게 하다; 귀찮게 하다 (= bother)	☐ moody	형 시무룩한, 기분 변화가 심한
annoyed	형 짜증이 난	mood	명 기분, 심정
☐ ashamed	형 부끄러운, 창피한	☐ panic	명 공황 (상태), 공포
☐ condition	명 상태; 조건	☐ prescribe	동 (약·치료법을) 처방하다
☐ depression	동 우울(증)	prescription	명 처방전
depressed	형 우울한	☐ psychology	명 심리학, 심리
☐ desperate	형 자포자기의; 필사적인	☐ recover	동 회복되다
☐ disgust	동 혐오감을 유발하다; 명 혐오(감)	recovery	명 회복
disgusting	형 역겨운	☐ resent	동 분개하다
☐ empathize	동 감정 이입을 하다, 공감하다	resentful	형 분개하는
empathy	명 감정 이입, 공감	☐ sentiment	명 정서, 감정
☐ envy	명 부러움; 동 부러워하다	sentimental	형 감정적인; 감상적인
envious	형 부러워하는	☐ sorrow	명 슬픔
☐ fright	명 공포, 두려움	☐ sympathy	명 동정(심), 연민
frighten	동 무섭게 하다	sympathetic	형 동정어린
☐ heal	동 치유하다	☐ symptom	명 증상, 징후
☐ ill	형 아픈, 병든	☐ temper	명 기질; 화
illness	명 병, 질환	☐ therapy	명 치료, 요법
☐ long-term	형 장기적인 (↔ short-term 형 단기적인)	☐ trauma	명 정신적 외상, 트라우마
		☐ treat	동 치료하다
☐ memory	명 기억(력)	treatment	명 치료(법), 처치
☐ mental	형 정신의, 마음의	☐ warm-hearted	명 마음이 따뜻한
☐ misery	명 고통	☐ worse	형 더 나쁜
miserable	형 비참한	worsen	동 악화되다; 악화시키다

Check-Up 보기 에서 알맞은 단어를 골라 문장을 완성해 봅시다.

보기	empathize	memory	treatment
	symptoms	worsen	

(1) Good actors can fully _____ with their characters.

(2) One of the _____ of depression is severe headaches.

(3) Although he had surgery, his condition only seemed to _____.

(4) The patient with brain damage suffered short-term _____ loss.

(5) A doctor introduced laughter as a special _____ for mental illness.

Knowledge PLUS

심리와 관련된 유용한 정보

★ PLUS 1 ★ 율리시스의 계약 (Ulysses Contract)

율리시스는 그리스 로마 신화에 등장하는 인물이다. 그는 트로이 전쟁에서 승리하고 10년 후 고향으로 가기 위해 세이렌의 노래가 울려 퍼지는 바다를 항해하게 된다. 세이렌은 바다에 사는 님프로, 그녀의 노래를 들으면 사람들은 노래에 홀려 바다에 몸을 던져 익사하게 된다. 율리시스는 이 상황에서는 배가 침몰할 수 있기 때문에 선원들이 율리시스 자신을 묶어두게 하였다. 선원들 또한 자신의 귀를 막아 노래를 듣지 않고 정해진 항로로 가도록 했다. 이렇게 율리시스는 미래의 자신을 믿을 수 없었기 때문에 스스로 자신을 구속함으로써 모두를 구한 것이다. 후에 미국의 신경과학자 데이비드 이글먼 (David Eagleman)이 '율리시스의 계약'을 미래에 비합리적인 선택을 내릴 가능성에 대비하여 '미래의 자신을 통제하고 제약하는 조건'이라는 의미의 용어로 사용하였다.

★ PLUS 2 ★ 고슴도치 딜레마 (Hedgehog's Dilemma)

고슴도치 딜레마는 인간 관계에 있어 친밀함을 원하면서도 적당한 거리를 두고 싶어하는 모순적인 심리 상태를 말한다. 독일의 철학자 아르트루 쇼펜하우어(Arthur Schopenhauer, 1788~1860)가 발표한 저서에 고슴도치 우화가 등장하면서 '고슴도치 딜레마'라는 용어가 사용되기 시작했다. 그 우화에 따르면, 추운 겨울에 몇 마리의 고슴도치가 모여 있었는데, 서로에게 다가갈수록 바늘이 서로를 찔러서 결국 떨어져야 했다. 하지만 추위가 다시 고슴도치들을 모이게 했고, 같은 일이 반복되었다. 이러한 일을 반복한 고슴도치들은 서로 최소한의 간격을 두는 것이 가장 좋은 방법임을 깨달았다는 것이다. 인간들도 서로 관계를 맺고 살아가지만 너무 가까워지면 서로를 상처 입힌다. 하지만 상처받는 것이 두려워 거리를 둔다면 외로워진다. 서로가 다치지도 않고 멀어지지도 않는 선에서 체온을 나눌 수 있는 관계의 중재선이 필요한 것이다.

UNIT 10 문화와 예술

소재 다가가기

출제 빈도가 높은 분야 중 하나인 〈문화와 예술〉과 관련된 소재는 미술, 문학, 음악, 현대 문화에 이르기까지 광범위하게 다뤄진다.

🎵 고1 모의고사에 출제된 소재
• 오페라 가수에게 영향을 미치는 습도 환경 (2016)
• 인상주의 이후 새롭게 소개된 미술 양식 (2017)
• 음악이 주는 정신적 소속감 (2017)
• 현대 문학이 가진 결말의 특징 (2018)

기출예제 TRY 1

≫ 정답 및 해설 p.20

글의 내용과 일치하면 T, 일치하지 않으면 F에 표시해 봅시다. [모의 응용]

Impressionism is one of the most popular painting styles. It is easily understood and does not ask the viewer to work hard to understand the imagery. Impressionism is comfortable to look at, with its summer scenes and bright colors. It is important to remember, however, that the public was not familiar with this style at first. They had never seen such informal paintings before. The subject matter included industrial parts of the landscape, such as railways and factories. Previously, these subjects had not been considered appropriate for artists.

(1) 관람객들은 인상주의 작품을 어렵지 않게 이해할 수 있다. (T / F)
(2) 인상주의 작품은 철길이나 공장과 같은 풍경을 소재로 하기도 한다. (T / F)
(3) 인상주의 양식 이전에도 흔히 상업적인 풍경은 예술의 소재로 사용되었다. (T / F)

More on the Topic #

빛과 색에 관한 예술, 인상주의

인상주의 미술은 19세기 후반에서 20세기 초 프랑스를 중심으로 일어난 근대 예술운동의 한 갈래로, 전통적인 회화 기법을 거부하고 색채·색조·질감 자체를 중시한다. 빛에 따라 변하는 색채를 표현하여 눈에 보이는 평범한 풍경을 객관적으로 기록하는 것이 특징이다. 인상주의를 추구한 화가를 인상파라고 하는데, 대표적인 인상파 화가로는 클로드 모네 (Claude Monet), 폴 세잔(Paul Cézanne), 빈센트 반 고흐(Vincent van Gogh) 등이 있다.

VOCA
impressionism 명 인상주의 viewer 명 관(람)객 imagery 명 (예술 작품에서의) 이미지, 형상화 scene 명 풍경, 장면 the public 일반 사람들, 대중 familiar with …에 친숙한 [익숙한] informal 형 비격식적인 subject matter 소재, 주제 industrial 형 산업적인, 산업의 landscape 명 풍경 railway 명 철로, 철길 previously 부 이전에 subject 명 주제; *(그림 등의) 대상, 소재 consider 동 (깊이) 생각하다; *…로 여기다 appropriate 형 적합한, 적절한

기출예제 TRY 2

다음 글을 읽고, 질문에 답해 봅시다. [모의 응용]

In classical fairy tales, conflicts are completely resolved. Without exception, the hero and heroine live happily ever after. By contrast, many present-day stories have a less definitive ending. Often the conflicts in those stories are only partly resolved, or a new conflict appears, making the audience think further. This is particularly true of the thriller and horror genres, where audiences are kept on the edge of their seats throughout. Consider Henrik Ibsen's play, *A Doll's House*, where, in the end, Nora leaves her family and marriage. Nora disappears and we are left with many unanswered questions. An open ending is a powerful tool. It forces the audience to think about what might happen next.

1 다음 중 글의 내용과 일치하지 <u>않는</u> 것은?

① 고전 동화에서 갈등은 완전히 해소된다.
② 현대의 이야기에서는 결말이 명확하지 않은 경우가 많다.
③ 스릴러나 공포물에는 확정적이지 않은 결말이 어울리지 않는다.
④ 결말이 명확하지 않으면 관객들은 결말 이후를 생각하게 된다.

2 밑줄 친 Henrik Ibsen's play, *A Doll's House*의 결말을 찾아 우리말로 쓰시오.

More on the Topic #

끝나지 않은 결말이 있다면?

열린 결말은 작가가 작품의 결말을 명확하게 내지 않아 독자가 직접 이를 상상하게 만든 이야기의 형식이다. 작품 내의 갈등이나 문제, 의문점이 해소되지 않은 채로 작품이 끝나버리기 때문에, 독자들의 상상력을 자극하고 계속해서 결말에 관해 생각할 화젯거리를 던져준다.

VOCA classical 혱 고전적인 fairy tale 동화 conflict 몡 갈등 completely 뷴 완전히 resolve 동 해결하다, 해소하다 exception 몡 예외 heroine 몡 (소설 등의) 여자 주인공 present-day 혱 현대의, 오늘날의 definitive 혱 확정적인 ending 몡 결말 partly 뷴 부분적으로 audience 몡 관객 further 뷴 더 나아가 on the edge of one's seat 완전히 매료되어, 몹시 흥분하여 throughout 뷴 내내 marriage 몡 결혼 (생활) disappear 동 사라지다 unanswered 혱 해답이 나오지 않은

다음 글을 읽고, 질문에 답해 봅시다.

Modern dance is a kind of dancing that developed in the early twentieth century. It started when dancers turned away from traditional dance forms, like classical ballet. Modern dancers thought that classical ballet was too limited. They wanted their movements to express their inner feelings, so they developed their own unique styles. Modern dancers also stopped wearing the shoes and costumes used in classical ballet. Many of them danced in bare feet. And some wore shocking costumes. Another difference between modern dance and classical ballet is the way the dancers use the force of gravity. In classical ballet, dancers try to appear to be very light. But many modern dancers use the weight of their body to move more dramatically.

1 글의 내용과 일치하면 T, 일치하지 않으면 F에 표시하시오.
(1) 현대 무용은 고전 발레와 같은 전통 무용을 계승한다. (T / F)
(2) 현대 무용수들은 자신의 동작으로 내면의 감정을 표현하기를 원했다. (T / F)

2 다음 중 현대 무용과 관련이 가장 적은 <u>두 가지</u>는?
① too limited
② dancing in bare feet
③ shocking costumes
④ looking very light

3 윗글의 주제로 가장 적절한 것은?
① the strict rules of classical ballet
② the development of classical ballet
③ how popular modern dance has become today
④ why classical ballet remains popular in modern times
⑤ differences between modern dance and classical ballet

VOCA turn away from ⋯을 거부하다 traditional 휑 전통적인 limited 휑 제한된 movement 명 동작, 움직임 express 동 표현하다, 나타내다 inner 휑 내부의; *내면의 costume 명 의상 bare foot 맨발 shocking 휑 충격적인 force 명 힘 gravity 명 중력 appear 동 ⋯처럼 보이다 weight 명 무게 dramatically 튀 극적으로 [문제] strict 휑 엄격한 remain 동 여전히 ⋯하다

다음 글을 읽고, 질문에 답해 봅시다.

The "fourth wall" is a term that was first used in theater. It refers to the imaginary wall separating the real world of the audience from the fictional world of the characters on the stage. The term can also be used to talk about the similar barrier between viewers and actors in movies and TV shows. If characters "break" the fourth wall, it means that they show the audience that they are aware of their own existence as characters in a fictional world. For example, a character in a movie or TV show might look directly into the camera and say something to the viewer. Or an actor on stage might start speaking to members of the audience.

<u>1</u> 글의 내용과 일치하면 T, 일치하지 않으면 F에 표시하시오.

(1) 네 번째 벽은 연극 무대에 세워진 실제 벽을 말한다.　　　　　　(T / F)

(2) 네 번째 벽은 영화나 만화에서도 활용된다.　　　　　　　　　(T / F)

<u>2</u> 밑줄 친 characters "break" the fourth wall이 의미하는 바를 찾아 우리말로 쓰시오.

수능 적용

<u>3</u> 윗글의 제목으로 가장 적절한 것은?

① The Fourth Wall: An Unbreakable Barrier

② Why Actors Should Never Speak to the Audience

③ The Imaginary Wall Between Audiences and Actors

④ Using the Fourth Wall to Create Interesting Characters

⑤ Is Theater the Best Way to Experience the Fourth Wall?

 VOCA　term 몡 용어　refer to …을 나타내다　imaginary 혱 가상의　fictional 혱 가상의　character 몡 성격; *등장인물　similar 혱 유사한　barrier 몡 (장)벽　aware of …을 아는　existence 몡 존재　directly 뷔 직접, 곧장　[문제] unbreakable 혱 부술 수 없는

VOCA PLUS (문화와 예술)

☐ ancient	혱 고대의	☐ influence	됭 영향을 주다; 멩 영향(력)
	(↔ modern 혱 근대의, 현대의)	influential	혱 영향력 있는
☐ artwork	멩 삽화, 《pl.》 미술[공예]품	☐ literature	멩 문학
☐ compose	됭 구성하다; 작곡하다	☐ masterpiece	멩 걸작, 명작
composer	멩 작곡가	☐ passion	멩 열정
composition	멩 작곡	passionate	혱 열정적인
☐ conduct	됭 행동하다; 지휘하다	☐ perform	됭 수행하다; 공연하다
conductor	멩 지휘자	performance	멩 공연, 연주
☐ content	멩 내용물; (책의) 목차	☐ period	멩 기간, 시기; 시대
☐ context	멩 맥락, 문맥	☐ photograph	멩 사진; 됭 사진을 찍다
☐ convey	됭 (생각, 감정을) 전달하다	photography	멩 사진 촬영술
☐ copyright	멩 저작권, 판권	☐ poet	멩 시인
	됭 저작권으로 보호하다	poetry	멩 시
☐ deliver	됭 배달하다; (의견을) 말하다	☐ rehearse	됭 (공연 등의) 예행연습을 하다
delivery	멩 배달	rehearsal	멩 예행연습, 리허설
☐ direct	됭 지도하다; 연출[감독]하다	☐ religious	혱 종교의; 신앙심이 깊은
director	멩 감독, 연출자	☐ sculpture	멩 조각(품); 됭 조각하다
☐ distinct	혱 별개의; 뚜렷한	sculptor	멩 조각가
distinction	멩 차이; 우수성, 탁월함	☐ sensitive	혱 민감한; (예술적) 감성이 있는
☐ exhibit	됭 전시하다 (= display)	☐ technique	멩 기법, 수법
exhibition	멩 전시(회)	☐ theme	멩 주제, 테마
☐ imitate	됭 모방하다, 흉내 내다 (= copy)	☐ tragedy	멩 비극 (작품)
imitation	멩 모방, 모조		(↔ comedy 멩 희극)
		tragic	혱 비극적인

Check-Up 보기 에서 알맞은 단어를 골라 문장을 완성해 봅시다.

보기	copyright	conducted	tragedy
	composed	rehearsed	

(1) A famous composer _____ the orchestra.

(2) In a _____, the main character often dies.

(3) The author has the _____ for all her books.

(4) Eric _____ a beautiful song for his newborn baby.

(5) For my big presentation, I _____ in front of a mirror.

Knowledge PLUS

문화와 예술과 관련된 유용한 정보

★ PLUS 1 ★ 뉴베리 메달과 안데르센 상 (Newbery Medal, Andersen Awards)

제2차 세계대전 이후 아동문학에 관한 관심이 높아지며, 우수한 아동문학 작품에 대한 시상을 시작했는데, 최고의 아동 문학상으로 꼽히는 것은 뉴베리 메달과 한스 안데르센 상이다. 뉴베리 메달은 가장 역사가 오래된 미국의 대표적인 아동문학상으로, 세계 최초로 어린이 책을 출판한 존 뉴베리 (John Newbery, 1713~1767)를 기념하여 만들어졌다. 미국에서 매년 아동문학 발전에 가장 크게 이바지한 작품에 메달이 수여된다. 안데르센 상의 이름은 덴마크의 동화작가 한스 안데르센(Hans Christian Andersen, 1805~1875)의 이름에서 따온 것으로, 아동문학에 지속해서 이바지한 글 작가 한 명과 그림 작가 한 명을 2년마다 선정하여 상을 수여한다. 아동문학 분야에서 가장 권위 있는 상으로, 하나의 작품만이 아닌 작가의 생애에 걸친 업적을 다루어 시상한다.

★ PLUS 2 ★ 야수주의 (Fauvism)

야수주의는 20세기 초반 프랑스에서 일어난 미술 양식이다. 야수주의 작품은 강렬한 원색과 거친 형태, 단순하고 추상적인 형태를 특징으로 하는데, 이러한 거침없는 색채 구사 때문에 야수주의라는 이름이 탄생했다. 대표 화가들 중에서도 앙리 마티스(Henri Matisse, 1869~1954)가 주도적인 역할을 했는데, 그의 작품이 처음 등장했을 때 강렬한 원색의 물감 덩어리와 거친 선이 난무하는 충격적인 회화라 여겨져 당시 전시회의 주최 측이 꺼릴 만큼 강렬하고 혁명적이었다. 야수파 운동은 길게 이어진 활동은 아니었으나 화폭을 자기 해방의 장소로 사용하고 색과 형태의 새로운 세계를 창조하려 한 점, 또한 이후 입체주의와 추상미술과 같은 현대미술로 이어진 점 등에서 20세기 미술의 포문을 연 최초의 주요 예술적 혁명이라 할 수 있다.

UNIT 11 사회

≫ 정답 및 해설 p.22

소재 다가가기

〈사회〉 분야의 소재는 특정 국가의 정책이나, 국제 사회의 과거와 현재, 그리고 인종·정치 등과 관련된 사회적 문제 등이 출제된다.

🎵 고1 모의고사에 출제된 소재
- 아프리카의 물 부족을 심화시키는 유럽의 소비 (2017)
- 패스트 패션과 아동 노동 착취 (2018)
- 전 세계적으로 나타나는 차량 공유 운동 (2017)
- 개인의 행동에 영향을 미치는 사회의 역사적 발전과 구조 (2018)

기출예제 TRY 1

글의 내용과 일치하면 T, 일치하지 않으면 F에 표시해 봅시다. [모의 응용]

Everyone is unique. They have different appearances, different personalities, and different beliefs—it's a big world full of diverse people! It is tolerance that protects this diversity. Tolerance means accepting all people and treating them equally, regardless of their differences. It's a lot like fairness. Having tolerance means giving every person the same respect, despite their background or appearance, and whether or not those are similar to your own. Tolerance allows the world to flourish. That is why having tolerance is very important.

(1) 각자의 다름과 관계없이 모두를 동등하게 대하는 것이 관용이다. (T / F)
(2) 관용과 공정함은 그 세부적인 의미에 있어 차이가 크다. (T / F)
(3) 관용이 세상을 번창하게 하므로, 이는 가져야 할 중요한 덕목이다. (T / F)

More on the Topic #

극단적 인종차별정책, 아파르트헤이트 (Apartheid)

백인 우월주의에 근거한 아파르트헤이트는 남아프리카 공화국에서 1950년에 제정된 주민 등록법으로 시행되었다. 이는 전 국민의 16%에 불과한 백인의 특권만을 보장한 정책으로, 백인과 흑인이 같은 버스에 타지 못하게 하거나, 흑인의 공공시설 사용 및 직업 제한 등의 내용을 담고 있다. 이로 인해 남아프리카 공화국은 국제적으로 비난을 받았고 이에 대해 국제 연합(UN)도 압력을 가했다. 아파르트헤이트는 1994년에 처음으로 실시된 자유 총선거에서 넬슨 만델라(Nelson Mandela, 1918~2013)가 최초의 흑인 대통령으로 당선되면서 철폐되었다.

VOCA unique 형 독특한, 특별한 appearance 명 외모 personality 명 성격 belief 명 신념, 믿음 diverse 형 다양한 (→ diversity 명 다양성) tolerance 명 관용 treat 동 대(우)하다 equally 부 동등하게 regardless of …에 상관없이 fairness 명 공정(함) respect 명 존경; *존중 background 명 배경 flourish 동 번창하다

🔘 기출예제 TRY 2

다음 글을 읽고, 질문에 답해 봅시다.　　　　　　　　　　　　　　　　[모의 응용]

In 2000, the city government of Glasgow, Scotland, accidently found a remarkable crime prevention strategy. Officials hired a team to install blue lights in some parts of the city. In other locations, the existing yellow and white lights were kept. In theory, blue lights are more attractive and calming. And indeed, the blue lights seemed to cast a soothing glow. Months passed, and the city noticed <u>a striking trend</u>. The locations with the blue lights experienced a dramatic decline in criminal activity. The blue lights of Glasgow, which resemble the lights on police cars, seemed to imply that the police were always watching. The lights were never designed to reduce crime, but that's exactly what they appeared to be doing.

1 다음 중 글의 내용과 일치하지 <u>않는</u> 것은?

① 글래스고의 모든 지역에 범죄 예방을 위한 푸른 전등이 설치되었다.
② 푸른 전등이 노란 전등보다 더 매력적이며 차분한 느낌을 준다.
③ 몇몇 지역에 푸른 전등이 설치된 후, 그곳의 범죄 활동이 급감했다.
④ 그 푸른 전등은 경찰이 지켜보고 있는 듯한 효과를 주었다.

2 밑줄 친 **a striking trend**가 가리키는 내용을 본문에서 찾아 쓰시오.

More on the Topic #

환경 조성으로 범죄를 예방하는 셉테드(CPTED) 방범 기술

밤에는 어두워 감시가 힘들거나 낙후된 지역의 경우 범죄율이 다른 지역에 비해 높은 경향이 있다. 이런 곳에 환경의 변화를 주는 셉테드(CPTED) 방범 기술은 실질적인 범죄의 위험도를 감소시킬 수 있다. 셉테드는 Crime Prevention Through Environmental Design의 약자로, 낙후된 도시 환경을 변화시켜 범죄를 예방하고 주민들의 불안감을 줄이는 범죄 예방 환경 설계 기법이다. 어두운 벽의 색을 환하게 칠하고, 벽화를 걸거나 밝은 가로등을 설치하는 등 지역의 환경을 변화시켜 환경의 영향을 받는 범인의 불법적인 행동이나 공격적 심리를 억제할 수 있다.

VOCA accidently 🔟 우연히　remarkable 🔟 놀라운　crime 🔟 범죄　prevention 🔟 예방, 방지　strategy 🔟 전략　official 🔟 공무원　install 🔟 설치하다　location 🔟 지역, 위치　existing 🔟 기존의　attractive 🔟 매력적인　indeed 🔟 정말로　cast 🔟 던지다; *(빛을) 발하다　soothing 🔟 진정시키는　glow 🔟 빛　striking 🔟 주목할 만한　dramatic 🔟 극적인　decline 🔟 감소　resemble 🔟 비슷하다, 닮다　imply 🔟 암시하다

다음 글을 읽고, 질문에 답해 봅시다.

*Disinformation is false information that a person or a group spreads on purpose. This is usually done in order to confuse people and change public opinion. "Fake news," which is one form of disinformation, has become 3 a serious problem in recent years. Some people now use social media to spread fake news quickly and efficiently. It is important to understand that disinformation is not the same as misinformation. Misinformation is simply 6 information that is false. People who spread it might really believe that it is true. People who spread disinformation, however, know exactly what they are doing. They are sharing false information to trick others and control their 9 behavior.

*disinformation: 허위 정보

1 글의 내용과 일치하면 T, 일치하지 않으면 F에 표시하시오.

(1) 허위 정보는 우연히 유포된 거짓 정보이다. (T / F)

(2) 가짜 뉴스는 일종의 허위 정보이다. (T / F)

2 윗글에서 허위 정보를 유포하는 사람들의 목적으로 언급되지 <u>않은</u> 것은?

① to confuse people ② to change public opinion

③ to control people's behavior ④ to get information they want

수능 적용

3 윗글의 제목으로 가장 적절한 것은?

① How to Identify Disinformation
② New Ways to Share Information
③ Social Media Can Stop Fake News
④ The Truth Spreads Faster Than Lies
⑤ Using False Information as a Weapon

VOCA false 혱 거짓된, 틀린 spread 동 펼치다; *유포하다 on purpose 고의로, 일부러 confuse 동 교란하다, 혼란시키다 recent 혱 최근의 efficiently 튀 효율[효과]적으로 misinformation 명 오보 trick 동 속이다 control 동 통제하다 [문제] identify 동 확인하다; *식별[분간]하다 weapon 명 무기

READ 2 다음 글을 읽고, 질문에 답해 봅시다.

It can be hard for anyone to make their way through busy streets and sidewalks. But it can be more difficult, and even dangerous, for people with visual impairments. Fortunately, a man named Seiichi Miyake came up with 3 a helpful invention called Tenji blocks. He created them because he wanted to help a friend who was losing his eyesight. These bright, bumpy squares can be installed in pavement to warn visually impaired people that they are 6 approaching dangerous areas, such as crosswalks, or train platform edges. Tenji blocks can have either dots or bars. Blocks with dots warn that a dangerous area is near, while those with bars let people know which direction is safe. 9

1 글의 내용과 일치하면 T, 일치하지 않으면 F에 표시하시오.

(1) 텐지 블록은 밝은색의 울퉁불퉁한 사각형의 모양을 띤다. (T / F)

(2) 점으로 표시된 텐지 블록은 어느 방향이 안전한지 알려준다. (T / F)

2 Seiichi Miyake가 텐지 블록을 만든 이유를 설명하는 문장을 찾아 쓰시오.

수능 적용

3 윗글의 요지로 가장 적절한 것은?

① 텐지 블록의 모양은 더 다양해져야 한다.

② 시각 장애인들에게 텐지 블록은 위험할 수 있다.

③ 거리에 시각 장애인들을 위한 텐지 블록 설치가 필요하다.

④ 시각 장애인들에게 텐지 블록에 대한 정보를 더 줘야 한다.

⑤ 텐지 블록 덕분에 시각 장애인들이 안전하게 길로 다닐 수 있다.

VOCA make one's way …을 나아가다 sidewalk 몡 보도 visual 혱 시각의 (→ visually 뭐 시각적으로) impairment 몡 장애 (→ impaired 혱 장애가 있는) come up with …을 생각해내다 eyesight 몡 시력 bumpy 혱 울퉁불퉁한 pavement 몡 인도, 보도 approach 동 다가가다 crosswalk 몡 횡단보도 platform 몡 승강장 edge 몡 끝, 가장자리 direction 몡 방향

☐ addict	몡 중독자	☐ guilty	혱 죄책감이 드는; 유죄의
addiction	몡 중독		(↔ innocent 혱 결백한, 무죄의)
addictive	혱 중독적인	☐ incident	몡 사건; 부수적인 일
☐ assist	됭 돕다, 원조하다 (= help)	☐ indicate	됭 나타내다, 가리키다
assistance	몡 원조	indication	몡 암시, 조짐
☐ charge	됭 고발하다 몡 혐의	☐ jury	몡 배심원단
☐ civil	혱 시민의, 시민다운	☐ liberty	몡 자유 (= freedom)
☐ cooperate	됭 협력[협동]하다	liberal	혱 자유주의의
cooperation	몡 협력, 협동	☐ mislead	됭 혼동을 주다, 속이다
☐ deceive	됭 속이다, 기만하다	☐ moral	혱 도덕과 관련된, 도덕적인
deception	몡 속임, 기만, 사기	morality	몡 도덕성
☐ differ	됭 다르다	☐ opportunity	몡 기회 (= chance)
difference	몡 차이, 다름	☐ organize	됭 조직하다; 정리하다
☐ divorce	됭 이혼하다 몡 이혼	organization	몡 조직, 단체
☐ domestic	혱 국내의; 가정의	☐ populate	됭 살게 하다, 거주시키다
	(↔ international 혱 국제적인)	population	몡 인구; 주민
☐ equal	혱 같은; 평등한	☐ poverty	몡 가난, 빈곤
equality	몡 평등		(↔ wealth 몡 부, 재화)
☐ ethic	몡 윤리, 도덕	☐ race	몡 인종; 민족
ethical	혱 윤리의	racial	혱 인종의, 인종 간의
☐ evident	혱 분명한, 눈에 띄는 (= obvious)	☐ secure	혱 안전한
evidence	몡 증거	security	몡 안전, 보안
☐ forbid	됭 금지하다 (= prohibit)	☐ social	혱 사회의, 사회적인
	(↔ permit 됭 허용하다)	society	몡 사회
☐ globalize	됭 세계화하다	☐ standard	몡 기준; 규범
globalization	몡 세계화		

Check-Up 보기 에서 알맞은 단어를 골라 문장을 완성해 봅시다.

보기	guilty	poverty	opportunity
	jury	organization	

(1) The job offer was an amazing _____ for her.

(2) The _____ found her innocent of all charges.

(3) The boy felt _____ about lying to his parents.

(4) Education and hard work helped him escape hunger and _____.

(5) She is the head of a(n) _____ that works to protect the environment.

Knowledge PLUS

사회와 관련된 유용한 정보

★ PLUS 1 ★ 세네카 폴스 집회 (Seneca Falls Convention, 1848)

세네카 폴스 집회는 여성 운동가인 엘리자베스 케이디 스탠턴(Elizabeth Cady Stanton, 1815~1902)과 노예 폐지론자인 루크레티아 모트(Lucretia Mott, 1793~1880)가 1848년 뉴욕의 세네카 폴스에서 개최한 세계 최초의 여성 권리 집회이다. 당시에는 이혼하면 여성은 생계 활동을 거의 할 수 없었고, 법정에서 아내는 남편에게 불리한 진술을 할 수 없었으며, 결혼 전에 보유했던 재산은 결혼 후 모두 남편에게 귀속되었다. 또한, 미혼 여성에게 투표권은 없었지만, 그들은 자신의 재산에 대한 세금은 내야 했다. 세네카 폴스 집회에서 케이디 스탠턴은 '감상 선언서'를 제출했는데, 이 선언서에는 폭력을 행사한 남편과 이혼을 할 경우 남편은 자녀 양육권을 주장할 수 없다는 내용을 포함한다. 여성들에게 그들이 부당한 처지에 놓여 있다는 사실을 일깨워준 세네카 집회는 이후에 여성 참정권 운동의 기초가 되었다.

★ PLUS 2 ★ 기업의 사회적 책임, CSR (Corporate Social Responsibility)

기업이 대규모화되면서 그들의 활동이 사회에 큰 영향을 미치게 되었다. 이에 따라 기업에 요구되는 사회적 책임에 대한 중요성도 날로 커지고 있다. 다시 말해서, 기업은 이윤을 내는 활동뿐만 아니라, 사회에 긍정적인 영향을 미치는 활동을 해야 할 책임(CSR)이 있다는 것이다. 이러한 사회적 책임에 따르면 기업은 환경에 대한 책임, 제품 안전 등에 관한 책임을 져야 하며, 자선적으로 하는 사회 공헌 활동 또는 문화 활동에 대해 지원을 해야 한다. 많은 기업이 사회적 책임을 다하는 활동을 펼치고 있는데, 예를 들어 2015년 글로벌 기업 중 하나인 구글(Google)의 경우, 전 세계 6,500명의 직원은 80,000시간의 봉사 활동을 진행했고, 2,100만 달러를 기부했다. 또한 자신의 플랫폼을 통해 비영리단체의 프로젝트를 알려주는 One Today라는 앱을 개발하고 시민들에게 소개하여 기부에 대한 장벽을 낮추는 역할 또한 수행하고 있다.

소재 다가가기

〈자연과 환경〉 분야의 소재로는 동식물의 특성이나 특정 지형에 대한 소개, 환경 오염과 환경 보전 관련 정책 등 다양한 내용이 다뤄진다.

🎵 고1 모의고사에 출제된 소재
- 흰올빼미의 탁월한 청력 (2016)
- 얼룩말의 줄무늬가 하는 역할 (2018)
- 물을 보호하는 항목을 포함한 에콰도르의 헌법 (2018)
- 도시의 교외 지역에서도 잘 자라는 벌 (2017)
- 환경에 미치는 미세 플라스틱의 영향 (2018)

🔘 기출예제 TRY 1

≫ 정답 및 해설 p.25

글의 내용과 일치하면 T, 일치하지 않으면 F에 표시해 봅시다.　　　　　　　[모의 응용]

In 2007 Claudia Rutte and Michael Taborsky studied cooperation among animals. Their work suggested that rats display what they call "generalized *reciprocity." Every rat provided help to unfamiliar individuals. This behavior was based on their own previous experience of having been helped by an unfamiliar rat. Rutte and Taborsky trained rats in the cooperative task of pulling a lever to obtain food for a partner. Rats who had been helped previously by an unknown partner were more likely to help others. This experiment demonstrated that generalized reciprocity is not unique to humans.

*reciprocity: 호혜성

(1) 2007년에 연구원들은 쥐의 협동에 관한 실험을 했다.　　　　　　　　　　(T / F)

(2) 그 연구원들은 음식을 받기 위해 레버를 당기는 경쟁적 상황에 쥐를 훈련했다.　　(T / F)

(3) 서로를 돕는 일반적 호혜성은 인간만이 가지고 있는 고유한 특성이다.　　　　(T / F)

More on the Topic #

침팬지가 보여준 호혜성

거의 100년 전 미국 에모리 대학교에 위치한 한 영장류 연구센터에서는 침팬지들을 협동하도록 훈련하는 모습을 비디오로 남겼다. 그 비디오 속 침팬지 두 마리는 먹이가 담긴 무거운 상자를 끌어당기고 있다. 그중 한 마리는 이미 먹이를 먹어 음식에는 별로 관심이 없는 상황이었지만 협동에 참여하고 있었다. 이 또한 일반적 호혜성에 대한 하나의 증거로, 먹이에 관심이 없던 침팬지도 언젠가 보답을 받을 것이라고 당시 연구원들은 추측했다.

VOCA　cooperation 몡 협력, 합동 (→ cooperative 혱 협동하는)　display 동 전시하다; *드러내다　generalized 혱 일반화된　unfamiliar 혱 낯선　individual 몡 개인　behavior 몡 행동　previous 혱 이전의 (→ previously 閉 이전에)　lever 몡 레버; 지렛대　obtain 동 얻다　unknown 혱 알려지지 않은; *모르는　experiment 몡 실험　demonstrate 동 입증[증명]하다　unique 혱 독특한; *고유의

🔘 기출예제 TRY 2

다음 글을 읽고, 질문에 답해 봅시다. [모의 응용]

Plastic *degrades very slowly and tends to float. This allows it to travel in ocean currents for thousands of miles. Most plastics break down into smaller and smaller pieces when exposed to ultraviolet (UV) light. <u>This process</u> creates **microplastics. These microplastics are small enough to pass through the filters typically used to collect plastic. Their impact on the marine environment is still poorly understood. These tiny particles are eaten by a variety of animals, which could have terrible effects. Because most of the plastic particles in the ocean are so small, there is no practical way to remove them. Huge amounts of water would have to be filtered to collect a relatively small amount of plastic.

*degrade: (화학적으로) 분해되다 **microplastic: 미세 플라스틱

1 다음 중 글의 내용과 일치하지 <u>않는</u> 것은?

① 플라스틱은 분해 속도가 아주 느리다.
② 플라스틱은 해류를 타고 수천 마일을 이동할 수 있다.
③ 미세 플라스틱이 해양 환경에 미치는 영향이 낱낱이 밝혀졌다.
④ 미세 플라스틱의 크기가 너무 작아 그것을 없앨 현실적인 방법이 없다.

2 밑줄 친 This process가 가리키는 내용을 찾아 우리말로 쓰시오.

More on the Topic #

미세 플라스틱이 사람에게 미치는 영향

미세 플라스틱은 크기 5mm 미만의 작은 플라스틱으로, 치약, 각종 세정제, 스크럽 제품 등에 포함되어 있다. 영국에서 발표된 논문에 따르면 바닷속에는 최소 15조의 미세 플라스틱이 있는 것으로 추정된다. 미세 플라스틱은 환경을 파괴하는 것은 물론 인간의 건강까지 위협한다. 미세 플라스틱을 먹이로 오인해 그것들을 섭취해 온 강과 바다의 생물들을 마지막에 결국 인간이 섭취하기 때문이다. 현재까지 밝혀진 바에 따르면 미세 플라스틱은 장폐색을 유발할 수 있으며 성장에도 악영향을 미칠 수 있다.

VOCA float 图 (물에) 뜨다 current 명 해류 break down 분해되다 expose 图 드러내다; *노출시키다 ultraviolet light 자외선 filter 명 필터, 여과 장치; 图 여과하다, 거르다 impact 명 영향, 충격 marine 형 해양[바다]의 poorly 문 좋지 못하게, 저조하게 particle 명 입자 a variety of 여러 가지의, 다양한 effect 명 효과; *결과 practical 형 현실적인 remove 图 제거하다 relatively 문 상대적으로

READ ①

다음 글을 읽고, 질문에 답해 봅시다.

Ilha da Queimada Grande, also known as Snake Island, is located off the coast of Brazil, near São Paulo. The island got its nickname because it is home to between 2,000 and 4,000 golden lancehead snakes. (A) It became separated from the Brazilian mainland when sea levels rose thousands of years ago. When this happened, birds became the golden lancehead's only prey. In order to be able to quickly kill these birds before they fly away, the golden lancehead evolved into one of the world's deadliest snakes. A single bite from (B) one can kill a person within an hour. In fact, golden lanceheads are so dangerous that it is illegal for anyone to go to Snake Island!

3

6

9

1 글의 내용과 일치하면 T, 일치하지 않으면 F에 표시하시오.

(1) Snake Island는 수천 년 전 해수면이 상승하며 브라질 본토와 분리되었다. (T / F)

(2) Snake Island에는 뱀이 많이 서식하지만 그 뱀은 사람에게 무해하다. (T / F)

2 밑줄 친 (A) It과 (B) one이 가리키는 것을 찾아 쓰시오.

(A) _____ (B) _____

수능 적용

3 윗글의 제목으로 가장 적절한 것은?

① São Paulo's Dangerous Snake Problem
② Snake Island: A Deadly, Forbidden Place
③ The Strange Diet of the Golden Lancehead
④ What Happened to the Birds of Snake Island?
⑤ Ilha da Queimada Grande: An Unlikely Paradise

VOCA coast 몡 해안, 연안 nickname 몡 별명 separated 혱 분리된 mainland 몡 본토 sea level 해수면 rise 동 오르다 prey 몡 먹이 evolve 동 발달하다; *진화하다 deadly 혱 치명적인 bite 몡 물기 illegal 혱 불법의 [문제] forbidden 혱 금지된 unlikely …할 것 같지 않은; *예상 밖의 paradise 몡 (지상) 낙원

다음 글을 읽고, 질문에 답해 봅시다.

Most people think that paper bags are better for the environment than plastic ones. However, they are just as bad. Although paper usually breaks down faster than plastic, it needs plenty of light and oxygen to do so. And in landfills, light and oxygen levels are very low. Because of this, paper takes just as long as plastic to break down there. Also, making paper bags requires four times more energy than making plastic ones. What is more, trees need to be cut down in order to make them. Finally, recycling a paper bag requires 91% more energy than recycling a plastic one. So the next time you go grocery shopping, don't choose between paper and plastic. Bring your own bag!

<div style="text-align:right">3</div>
<div style="text-align:right">6</div>
<div style="text-align:right">9</div>

1 글의 내용과 일치하면 T, 일치하지 않으면 F에 표시하시오.

(1) 비닐 가방을 만드는 데 종이 가방을 만들 때보다 4배 더 많은 에너지가 필요하다.　(T / F)

(2) 쇼핑할 때 비닐 가방보다 종이 가방을 선택하는 것이 환경에 더 좋다.　(T / F)

2 종이를 분해하기 위해 필요한 <u>두 가지</u>를 본문에서 찾아 쓰시오.

수능 적용

3 윗글의 요지로 가장 적절한 것은?

① 비닐 가방 사용을 금지해야 한다.

② 과도한 벌목이 환경 오염의 주요 원인이다.

③ 종이 가방이 친환경적이라는 것은 잘못된 생각이다.

④ 환경을 위해 재활용이 용이한 종이 가방을 써야 한다.

⑤ 쓰레기 매립지의 확대는 심각한 환경 문제 중 하나이다.

VOCA

environment 명 환경　plenty of 많은　oxygen 명 산소　landfill 명 쓰레기 매립지　require 동 필요로 하다　cut down (나무를) 베다　recycle 동 재활용하다　grocery 명 식료품

VOCA PLUS (자연과 환경)

□ atmosphere	뎽 (지구의) 대기; 분위기	□ fossil	뎽 화석
□ climate	뎽 기후	□ glacier	뎽 빙하
□ conserve	동 보존[보호]하다	□ gradual	형 점진적인, 서서히 일어나는
conservation	뎽 보존, 보호	gradually	부 서서히
□ creature	뎽 생물, 생명체	□ green	형 환경친화적인
□ damage	뎽 손해, 손상		(= eco-friendly)
	동 손상을 주다, 훼손하다	□ humid	형 습한, 눅눅한
□ dense	형 밀집한; (잎이) 무성한	humidity	뎽 습도, 습기
density	뎽 밀도	□ moisture	뎽 수분, 습기
□ depth	뎽 (위에서 아래까지의) 깊이	moisturize	동 가습하다
□ destroy	동 파괴하다	□ polar	형 극지의
destructive	형 파괴적인	□ pollute	동 오염시키다
□ disaster	뎽 참사, 재난, 재해	pollution	뎽 오염, 공해
□ drought	뎽 가뭄	□ purify	동 정화하다
□ erupt	동 (화산이) 분출하다	purification	뎽 정화
eruption	뎽 (화산의) 폭발, 분화	□ scenery	뎽 경치, 풍경
□ explore	동 탐사[탐험]하다	□ source	뎽 원천, 근원; (강의) 수원
explorer	뎽 탐험가	□ surround	동 둘러싸다
exploration	뎽 탐사, 탐험	surrounding	형 인근의, 주위의
□ extinct	형 멸종된		뎽 《pl.》 환경, 주변 상황
extinction	뎽 멸종	□ swamp	뎽 늪, 습지
□ extreme	형 극도의, 극심한	□ temperature	뎽 온도
□ forecast	동 예측하다, 예보하다	□ wildlife	뎽 야생 동물
	뎽 예측, 예보		

Check-Up 보기 에서 알맞은 단어를 골라 문장을 완성해 봅시다.

보기	glaciers	drought	erupted
	purify	wildlife	

(1) He decided to _____ the drinking water of the town.

(2) The village needed rain desperately after a long _____.

(3) After the volcano _____, the town was totally destroyed.

(4) As the climate becomes warmer, _____ are gradually melting.

(5) This forest is home to a wide variety of plants and _____ species.

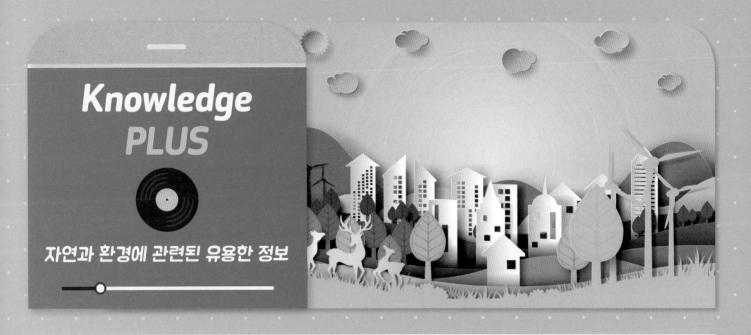

Knowledge PLUS

자연과 환경에 관련된 유용한 정보

★ PLUS 1 ★ 친환경 소재, 코르크 (Cork)

지중해 연안에 자생하는 코르크 참나무는 약 200년 동안 자라며 와인 마개를 만드는 데 사용된다. 20년 정도 성장한 나무에서만 코르크를 처음 채취할 수 있고, 이후 9년이 지나야 그 다음 채취가 가능하다. 코르크는 환경에 대한 관심이 매우 증가하고 있는 시대에 나무의 껍질을 활용한 제품을 생산하면서도 그 나무 자체에 피해를 주지 않는, 거의 유일한 수종이다. 참나무에 무리를 가하지 않고 코르크를 얻을 수 있어서 그 나무는 별다른 피해 없이 계속해서 성장할 수 있다는 것이다. 또한 코르크 참나무는 지구온난화의 주범 중 하나인 탄소를 저장하는 능력도 뛰어나다. 살아있는 나무뿐만 아니라 제품화된 코르크도 많은 탄소를 저장할 수 있다. 따라서 코르크는 거의 완벽한 형태의 환경친화형 제품이다.

★ PLUS 2 ★ 푸드 마일과 로컬 푸드 (Food miles, Local food)

푸드 마일은 식자재가 생산자의 손을 떠나 소비자의 식탁에 오르기까지의 이동 거리를 의미한다. 푸드 마일이 크면 먼 지역에서 오거나 다른 나라에서 수입한 식품을 먹고 있다는 뜻으로, 그로 인해 배출되는 온실가스의 양은 많아지고 긴 운송 기간으로 인해 식품 안전성은 낮아진다. 세계화로 인해 먹거리의 장거리 이동이 많아지면서 로컬 푸드에 대한 관심이 늘어났다. 로컬 푸드는 반경 50km 이내에서 생산되어 장거리 운송을 거치지 않은 농산물을 말하며, 장거리 운송 수단이 필요하지 않기 때문에 온실가스를 줄일 수 있는 하나의 대안으로 여겨진다. 나아가 이를 소비하면 소비자들은 신선하고 안전한 먹거리를 공급받을 수 있고, 지역 경제를 활성화하는 데에도 도움을 준다.

UNIT 13 경제와 역사

소재 다가가기

수능과 모의고사에서 기업의 마케팅 기법, 돈을 현명하게 사용하는 방법, 광고 등과 관련된 〈경제〉 분야와, 역사 속 인물과 사건, 고대 문명에 대한 실명 등과 같은 〈역사〉 분야의 지문이 출제될 수 있다.

♪ 고1 모의고사에 출제된 소재
• 안전한 소비를 추구하기 위한 소비자의 전략 (2017)
• 역사 속 유명한 사진기자 Eddie Adams (2018)
• 고대 그리스 때 발달한 학문과 예술 (2017)
• 온라인 쇼핑에서의 고객 후기의 영향력 (2018)

🔘 기출예제 TRY 1

≫ 정답 및 해설 p.27

글의 내용과 일치하면 T, 일치하지 않으면 F에 표시해 봅시다. [모의 응용]

Advertising and mapmaking have something in common—a shared need to communicate a limited version of the truth. An advertisement must create an image that's appealing, and a map must present an image that's clear. But neither can meet its goal by explaining or showing everything. Ads ignore negative aspects of the products. This allows them to promote these products in a favorable way. Likewise, maps don't include details that would be confusing.

(1) 광고와 지도 제작에는 공통점이 있다. (T / F)
(2) 광고는 제품의 부정적인 측면을 감추고 유리한 방법으로 제품을 홍보한다. (T / F)
(3) 지도는 모든 세부 정보를 상세히 보여준다. (T / F)

More on the Topic #

영화나 드라마에서도 제품을 홍보할 수 있다?!

TV 프로그램에서 가끔 연예인이 특정 제품을 꽤 오랫동안 소개하거나 직접 사용하는 모습을 볼 수 있다. 이는 PPL(products placement)이라는 일종의 간접 광고로, 영화나 드라마에 제품을 노출하여 매출 증대의 효과를 목적으로 한다. 이러한 광고의 형태는 무의식 중에 관객이나 시청자들의 그 상품에 대한 인지도를 높이고, 드라마나 영화 속에서 그 상품을 실제 사용하는 듯한 효과를 함께 얻을 수 있는 장점이 있다.

VOCA advertising 몡 광고(하기)(→ advertisement 몡 광고) have something in common 공통점이 있다 limited 혱 제한된 version 몡 형태 appealing 혱 매력적인 present 동 보여주다, 제시하다 ignore 동 무시하다 negative 혱 부정적인 aspect 몡 (측)면 promote 동 홍보하다 favorable 혱 유리한 confusing 혱 혼란스러운, 헷갈리게 하는

기출예제 TRY 2

다음 글을 읽고, 질문에 답해 봅시다. [모의 응용]

In the late 1800s, railroad companies were the biggest companies in the US. After they had achieved such huge success, remembering WHY they started doing their business wasn't important to them anymore. Instead, they became obsessed with WHAT they did—they were in the railroad business. This limited view affected their decision-making, causing them to invest all their money in tracks and engines. But at the beginning of the twentieth century, a new technology was introduced: the airplane. And all those big railroad companies eventually went out of business. What if they had defined themselves as being in the mass transportation business? Perhaps they would have seen the opportunities that they had missed. They might own all the airlines today.

1 1800년대 후반의 철도 회사에 대한 설명으로 윗글의 내용과 일치하는 것은?

① 당시 모든 돈을 선로와 엔진에 투자했다.

② 20세기 이후에도 계속해서 성공을 거두었다.

③ 대량 수송 사업을 하는 회사로 자신을 규정했다.

④ 오늘날에는 비행기를 소유하고 있다.

2 20세기 초반에 비행기가 도입된 후 철도 회사에서 벌어진 일을 나타내는 문장을 찾아 쓰시오.

More on the Topic #

미국 철도의 역사와 교통 혁명

미국의 영토는 매우 넓지만 전 지역에 인구가 분포하여 현재 활발한 산업 활동을 하고 있다. 이것이 가능한 이유는 19세기에 일어난 교통 혁명과 밀접하다. 교통 혁명 이전에는 사람들이 마차와 배를 이용하여 미국의 동부에서 서부로 횡단할 때 며칠 몇 달이 걸렸다. 19세기 후반에 철도의 발달로 동부에는 다량의 철도망이 건설되었고 서부에서 동부로 이르는 대륙 횡단 철도 또한 만들어지면서 지금처럼 모든 지역의 활발한 교류의 토대가 마련되었다.

VOCA railroad 명 철도 company 명 회사, 기업 achieve 통 성취하다 business 명 사업 obsessed 형 집착하는 decision-making 의사 결정 invest 통 투자하다 track 명 길; *선로 introduce 통 도입하다 go out of business 파산하다 define 통 규정하다, 정의하다 mass transportation 대량 수송 perhaps 부 아마도, 어쩌면 opportunity 명 기회 airline 명 항공사

다음 글을 읽고, 질문에 답해 봅시다.

The California Gold Rush began in 1848 when James W. Marshall found gold at a place called Sutter's Mill. Over the next several years, around 300,000 people went to California to search for gold. By the end of the Gold Rush, in 1855, about $2 billion worth of gold had been taken from the ground. However, while the Gold Rush helped many people get rich, it also had some terrible effects. New mining technologies that were used caused <u>a great deal of environmental destruction</u>. Dams were built in order to increase the water supply at the mines. And they changed the courses of rivers. Meanwhile, rocks and soil that were washed away from the mines piled up in riverbeds and lakes and blocked the flow of water. This later caused serious damage to farms.

3

6

9

1 글의 내용과 일치하면 T, 일치하지 않으면 F에 표시하시오.

(1) 캘리포니아 골드러시는 1848년에 시작되어 수 년간 이어졌다. (T / F)

(2) 골드러시가 끝날 무렵까지 2억 달러 정도의 가치가 있는 금이 채굴되었다. (T / F)

2 밑줄 친 a great deal of environmental destruction으로 언급되지 <u>않은</u> 것은?

① 댐 건설로 인한 강 흐름의 변화 ② 광산에서 유실된 암석과 흙이 물의 흐름 차단

③ 농장에 입힌 심각한 피해 ④ 무분별한 광산 개발로 산사태 발생

수능 적용

3 윗글의 제목으로 가장 적절한 것은?

① The Dark Side of the California Gold Rush

② The Surprising Growth of California's Population

③ The Economic Impact of the California Gold Rush

④ The California Gold Rush: Could It Happen Again?

⑤ New Mining Techniques Used in the California Gold Rush

VOCA search for …을 찾다 billion 혱 10억의 worth 몡 가치 mining 몡 채굴, 채광 (→ mine 몡 광산) technology 몡 기술 a great deal of 많은, 다량의 destruction 몡 파괴 supply 몡 공급 course 몡 강좌; *(강의) 흐름, 방향 soil 몡 토양, 흙 pile up 쌓이다 riverbed 몡 강바닥 block 통 막다 serious 혱 심각한 damage 몡 손상, 피해 [문제] economic 혱 경제의 impact 몡 영향; *효과

다음 글을 읽고, 질문에 답해 봅시다.

Opportunity cost is the potential benefit we lose when we choose one option instead of another. When you go out to meet a friend, for example, you have decided how to spend your time. Suppose the most enjoyable way to spend ³ your time is staying home and reading a book. In that case, the opportunity cost of meeting your friend is the loss of the pleasure of reading a book. If you spend your time meeting your friend, you can't also spend it reading a book. ⁶ This example illustrates <u>the main concept behind opportunity cost</u>—we all have a limited amount of time, money, and energy. Because of this, we can't take every opportunity that is available. Whenever we choose one thing, we ⁹ are giving up another.

1 글의 내용과 일치하면 T, 일치하지 않으면 F에 표시하시오.

(1) 기회비용은 우리가 가진 모든 자원을 합산한 값이다.　　　　　(T / F)
(2) 우리는 이용할 수 있는 모든 기회를 가질 수 없다.　　　　　　(T / F)

2 밑줄 친 the main concept behind opportunity cost가 의미하는 바를 본문에서 찾아 우리말로 쓰시오.

3 윗글의 주제로 가장 적절한 것은?

① the loss that occurs when an option is chosen
② the pleasure that people get from staying home
③ the problems caused by missing an opportunity
④ the reason people should make decisions together
⑤ the best method of using a limited amount of time

 VOCA　opportunity cost 기회비용　potential 형 잠재적인　benefit 명 이익　option 명 선택권　suppose 동 가정하다　enjoyable 형 즐거운　loss 명 상실, 손실　pleasure 명 기쁨, 즐거움　illustrate 동 (분명히) 보여주다　concept 명 개념　available 형 이용할 수 있는　give up 포기하다　[문제] occur 동 발생하다　method 명 방법

VOCA PLUS (경제와 역사)

□ account	몡 설명; (은행) 계좌	□ million	혱 백만의, 수많은; 몡 백만
accountant	몡 회계사	millionaire	몡 백만장자
□ amount	몡 양; (the −) 총액, 총계	□ minor	혱 소수의
□ asset	몡 자산, 재산	minority	몡 소수, 소수 민족
□ budget	몡 예산(안)	□ negotiate	동 협상[교섭]하다
□ capital	몡 자본(금); 수도	negotiation	몡 협상, 교섭
□ century	몡 100년, 세기	□ origin	몡 기원, 근원
□ civilize	동 문명화하다	original	혱 원래의, 고유의
civilization	몡 문명화	originate	동 생기다, 유래하다
□ decade	몡 10년	□ productive	혱 생산적인
□ economic	혱 경제(학)의	productivity	몡 생산성
economical	혱 경제적인, 실속 있는	□ property	몡 재산, 소유물
economy	몡 경제	□ remains	몡 유적, 유물; 나머지
economist	몡 경제학자	□ revolution	몡 혁명
□ employ	동 고용하다	revolutionary	혱 혁명의, 혁명적인
employee	몡 종업원, 직원	□ risk	몡 위험, 모험
employer	몡 고용주	risky	혱 위험한, 무모한
employment	몡 고용, 취직	□ royal	혱 왕의, 왕실의
□ expense	몡 돈, 비용	royalty	몡 왕권
expensive	혱 비싼, 돈이 많이 드는	□ settle	동 해결하다; 정착시키다
□ finance	몡 자금, 재원 동 자금을 대다	settlement	몡 합의, 해결; 자리를 잡기
financial	혱 재정상의	□ transfer	동 이체하다
□ growth	몡 성장, 발전	□ uncover	동 뚜껑을 열다; 알아내다
□ heritage	몡 (국가·사회의) 유산	□ wage	몡 임금, 급료
□ income	몡 소득, 수입 (= earnings)	□ wealth	몡 부, 재산
		wealthy	혱 부유한, 재산이 많은

Check-Up 보기 에서 알맞은 단어를 골라 문장을 완성해 봅시다.

보기	account	wealthy	negotiation
	growth	uncovered	

(1) The issue was settled after a long _____.

(2) I transferred 100,000 won to my sister's bank _____.

(3) The rising price of oil is slowing down economic _____.

(4) The astronomer's research _____ a secret hidden deep in space.

(5) She was born into a(n) _____ family and traveled around the world a lot.

Knowledge PLUS

경제와 역사에 관련된 유용한 정보

★ PLUS 1 ★ 최후통첩 게임 (Ultimatum Game)

최후통첩 게임은 경제 심리학 실험을 게임의 형식으로 제시한 것이다. 두 명이 참여하게 되며 한 사람에게 일정한 돈을 주고 두 번째 사람과 그 돈을 나누게 한다. 이때 두 번째 사람은 그 제안을 수락할 수도 있고 거절할 수도 있다. 제안을 수락했을 때는 그 금액대로 두 사람이 나누어 가지고, 제안을 거절했을 때는 두 사람 모두 돈을 받지 못한다. 이 게임에서 합리적인 결정은 제안된 금액에 상관없이 두 번째 사람이 제안을 수락하는 것이다. 제안을 수락해야 어느 정도라도 돈을 받게 되기 때문이다. 그러나 제안된 금액이 돈의 20% 미만일 경우 두 번째 사람이 이를 거부하는 것으로 드러났다. 돈을 한 푼도 받지 못하더라도 제안이 불공정하다고 느끼면 경제적인 이익을 포기하는 것이다. 이 실험의 결과는 인간이 경제적 이익만이 아니라 공정성도 염두에 둔다는 것을 시사한다.

★ PLUS 2 ★ 베를린 장벽의 붕괴 (Fall of the Berlin Wall)

1961년 이후 독일은 서독과 동독으로 나뉘어 있었다. 지리적으로 그곳을 나눈 기준은 콘크리트로 축조된 장벽인 베를린 장벽이었다. 꽤 오랜 시간을 분단 국가로 지내던 1989년 11월 어느 날, 여행할 때 여권 또는 비자 발급을 완화하겠다는 발표를 동독에서 하였을 때 어느 기자가 다음과 같이 질문을 했다. "언제부터 가능한가요?" 그때 담당자는 언제 시작하는지 몰라서 "내가 아는 한 즉시 가능합니다."라고 대답을 했다. 이 대답을 들은 이탈리아의 한 기자는 언론사에 긴급히 베를린 장벽이 무너졌다는 기사를 내라고 전달하였다. 이는 해당 언론사의 단독 보도였고, 이 보도를 들은 다른 전 세계의 언론사들은 '동독에서 드디어 국경을 개방했다'는 오보를 쏟아내기 시작했다. 서독 사람들도 이와 같은 기사를 접하고 베를린 장벽으로 모여들게 되었다. 11월 9일 밤 10시 사람들은 장벽을 열 것을 요구했고 포크레인으로 베를린 장벽을 무너뜨리기 시작했다. 서독과 동독의 많은 사람들이 벽을 넘어가 국경선이 붕괴되었고, 결국 1년 뒤 1990년에 독일은 통일을 하게 되었다.

MEMO

MEMO

MEMO

MEMO

지은이

NE능률 영어교육연구소

NE능률 영어교육연구소는 혁신적이며 효율적인 영어 교재를 개발하고
영어 학습의 질을 한 단계 높이고자 노력하는 NE능률의 연구조직입니다.

첫 번째 수능 영어 〈기초편〉

펴 낸 이　주민홍
펴 낸 곳　서울특별시 마포구 월드컵북로 396(상암동) 누리꿈스퀘어 비즈니스타워 10층
　　　　　　㈜NE능률 (우편번호 03925)
펴 낸 날　2020년 1월 5일 초판 제1쇄 발행
　　　　　　2023년 8월 15일 제11쇄
전　　화　02 2014 7114
팩　　스　02 3142 0356
홈 페 이 지　www.neungyule.com
등 록 번 호　제1-68호
I S B N　979-11-253-2924-4 53740
정　　가　12,000원

NE 능률

고객센터

교재 내용 문의 : contact.nebooks.co.kr (별도의 가입 절차 없이 작성 가능)
제품 구매, 교환, 불량, 반품 문의 : 02-2014-7114
☎ 전화문의는 본사 업무시간 중에만 가능합니다.

www.nebooks.co.kr

NE 능
률

즐거운 독해가 만드는 실력의 차이!

JUNIOR

NE 능

READING TUTOR

중 고교 독해 1등 브랜드
1800만부
돌파!
#투터시리즈

STARTER

즐거운 독해가 만드는 **실력의 차이**

주니어 리딩튜터 스타터

NE능률 영어교육연구소 지음
김지현 김은정 채민형 김혜진

지문 QR코드와 어휘 암기장 제공
직독직해 Worksheet,
지문 MP3 파일 다운로드
www.nebooks.co.kr

STARTER
1

LEXILE® 300L~500L

전국 **온오프 서점** 판매중

초·중등 영어 독해 필수 기본서 주니어 리딩튜터

STARTER 1
(초4-5)

STARTER 2
(초5-6)

LEVEL 1
(초6-예비중)

LEVEL 2
(중1)

LEVEL 3
(중1-2)

LEVEL 4
(중2-3)

최신 학습 경향을 반영한 지문 수록

· 시사, 문화, 과학 등 다양한 소재로 지문 구성
· 중등교육과정의 중요 어휘와 핵심 문법 반영

양질의 문제 풀이로 확실히 익히는 독해 학습

· 지문 관련 배경지식과 상식을 키울 수 있는 다양한 코너 구성
· 독해력, 사고력을 키워주는 서술형 문제 강화

Lexile 지수, 단어 수에 기반한 객관적 난이도 구분

· 미국에서 가장 공신력 있는 독서능력 평가 지수 Lexile 지수 도입
· 체계적인 난이도별 지문 구분, 리딩튜터 시리즈와 연계 강화

NE능률 교재 MAP

수능

아래 교재 MAP을 참고하여 본인의 현재 혹은 목표 수준에 따라 교재를 선택하세요.
NE능률 교재들과 함께 영어실력을 쑥쑥~ 올려보세요!
MP3 등 교재 부가 학습 서비스 및 자세한 교재 정보는 www.nebooks.co.kr 에서 확인하세요.

초1-2	초3	초3-4	초4-5	초5-6

초6-예비중	중1	중1-2	중2-3	중3
			첫 번째 수능 영어 기초편	첫 번째 수능 영어 유형편
				첫 번째 수능 영어 실전편

예비고-고1	고1	고1-2	고2-3, 수능 실전	수능, 학평 기출
기강잡고 독해 잡는 필수 문법	빠바 기초세우기	빠바 구문독해	빠바 유형독해	다빈출코드 영어영역 고1독해
기강잡고 기초 잡는 유형 독해	능률기본영어	The 상승 구문편	빠바 종합실전편	다빈출코드 영어영역 고2독해
The 상승 직독직해편	The 상승 문법독해편	맞수 수능듣기 실전편	The 상승 수능유형편	다빈출코드 영어영역 듣기
올클 수능 어법 start	수능만만 기본 영어듣기 20회	맞수 수능문법어법 실전편	수능만만 어법어휘 228제	다빈출코드 영어영역 어법·어휘
얇고 빠른 미니 모의고사	수능만만 기본 영어듣기 35+5회	맞수 구문독해 실전편	수능만만 영어듣기 20회	
10+2회 입문	수능만만 기본 문법·어법·어휘 150제	맞수 수능유형 실전편	수능만만 영어듣기 35회	
	수능만만 기본 영어독해 10+1회	맞수 빈칸추론	수능만만 영어독해 20회	
	맞수 수능듣기 기본편	특급 독해 유형별 모의고사	특급 듣기 실전 모의고사	
	맞수 수능문법어법 기본편	수능유형 PICK 독해 실력	특급 빈칸추론	
	맞수 구문독해 기본편	수능 구문 빅데이터 수능빈출편	특급 어법	
	맞수 수능유형 기본편	얇고 빠른 미니 모의고사	특급 수능·EBS 기출 VOCA	
	수능유형 PICK 독해 기본	10+2회 실전	올클 수능 어법 완성	
	수능유형 PICK 듣기 기본		능률 EBS 수능특강 변형 문제	
	수능 구문 빅데이터 기본편		영어(상), (하)	
	얇고 빠른 미니 모의고사		능률 EBS 수능특강 변형 문제	
	10+2회 기본		영어독해연습(상), (하)	

수능 이상/	수능 이상/	수능 이상/		
토플 80-89·	토플 90-99·	토플 100·		
텝스 600-699점	텝스 700-799점	텝스 800점 이상		

한 발 앞서 시작하는 중학생을 위한

첫 번째 수능 영어

정답 및 해설

NE능률

한 발 앞서 시작하는 중학생을 위한

첫번째
수능영어

정답 및 해설

논리+소재로
수능 영어 감 잡기

기초편

기출예제 TRY 1 p.12

(1) 욕구 (2) 존중 (3) 운동 (4) 겁 (5) 조용

본문 해석

당신의 반려동물이 가진 특정한 욕구들을 인식하고 그것들을 존중하는 것이 중요하다. 예를 들어, 당신의 반려동물이 매우 활동적인 강아지라면, 그것은 운동이 필요할 것이다. 당신의 개를 매일 한 시간씩 공을 뒤쫓게 하기 위해 바깥으로 데리고 나간다면 그것은 실내에서 훨씬 더 다루기 쉬워질 것이다. 반면에, 당신의 고양이가 부끄럼을 타거나 겁이 많다면, 그것은 지속적인 관심을 원하지 않을 것이다. 그리고 당신은 마코앵무새가 항상 조용하고 가만히 있기를 바라서는 안 된다. 그들은 선천적으로 시끄럽고 감정적인 생명체이다.

구문 해설

L1 **It** is important *to recognize* your pet's particular needs *and to respect* them.
→ It은 가주어이고 to recognize 이하가 진주어이다.
→ to recognize와 to respect가 접속사 and로 병렬 연결되어 있다.

L2 Your dog will be **much** more manageable indoors if you take it outside *to chase* a ball for an hour every day.
→ 부사 much는 '훨씬'의 의미로 비교급(more manageable)을 강조한다.
→ to chase 이하의 to부정사구는 부사적 용법의 '목적'을 나타내며 '…하기 위해'라는 의미이다.

L4 And you cannot **expect** macaws **to be** quiet and still all the time ….
→ 「expect+목적어+to-v」는 '(목적어)가 (to-v)하기를 기대하다'라는 의미이다.

기출예제 TRY 2 p.13

(1) 이야기 (2) 기억 (3) 극적인 (4) 조사 (5) 극적인

본문 해석

학생들은 역사적 사실들이 이야기와 연결되어 있을 때 그것들을 더 잘 기억한다. 콜로라도주 볼더의 한 고등학교에서 역사적 자료의 제시에 관한 연구가 이루어졌다. 스토리텔러는 한 모둠의 학생들에게 극적인 맥락 속에서 역사적 자료를 제시했고, 모둠 토론이 뒤따랐다. 그리고 나서 그 학생들은 그 주제에 관한 더 많은 정보를 읽을 것을 권장 받았다. 다른 모둠의 학생들은 전통적인 조사와 보고 기법을 이용하여 동일한 자료를 공부했다. 이 연구는 역사를 극적인 맥락 속에서 가르치는 것이 더 효과적이라는 것을 보여주었다. 극적

인 이야기로 역사를 학습한 학생들은 다른 모둠의 학생들보다 그 자료에 더 흥미를 느꼈다.

구문 해설

L4 The students **were** then **encouraged** to read more information about the topic.
→ 「be동사+과거분사」는 수동태로 '…되다'라는 의미이며, 주어가 행위의 영향을 받음을 나타낸다.

L6 The study showed **that** *teaching history in a dramatic context is* more effective.
→ that은 명사절을 이끄는 접속사로, that 이하는 동사 showed의 목적어이다.
→ "teaching history … context"는 that절의 주어로 쓰인 동명사구로, 동명사구 주어는 단수 취급하여 동사도 단수형인 is가 쓰였다.

L7 **The students** *who learned history as a dramatic story* **were** more interested in the material than the other group of students.
→ 핵심 주어가 복수 명사 The students이므로, 동사도 복수형 were가 쓰였다.
→ "who … story"는 선행사 The students를 수식하는 주격 관계대명사절이다.

READ & PRACTICE 1 pp.14-15

STEP 1 1. 주제문: When people / their words 뒷받침: They give / see you 2. 수능 적용 ④
STEP 2 (1) 사람들이 말할 때 (2) 그들의 말보다 더 많이 (3) 진정한[진실된] 생각과 느낌에 관한 (4) 항상[언제나] 같은 메시지를 전하지는 않는다는 것을 (5) 몸짓 언어를 좀 더 믿을 가능성이 크다 (6) 팔짱 (7) 돌리면서

본문 해석

사람들이 말할 때, 그들의 어조와 몸짓 언어는 실제로 그들의 말보다 더 많이 표현한다. 그것들은 화자들의 진정한 생각과 느낌에 관한 중요한 단서들을 제공한다. 한 연구에 따르면, 말은 개인적인 의사소통에 있어서 7%만을 차지한다. 그러나, 어조는 38%를 차지하고, 몸짓 언어는 55%를 차지한다. 그 연구는 또한 말과 몸짓 언어가 항상 같은 메시지를 전하지는 않는다는 것을 발견했다. 이런 일이 발생할 때, 청자들은 몸짓 언어를 좀 더 믿을 가능성이 크다. 예를 들어, 당신의 반 친구는 팔짱을 끼고 눈길을 돌리면서 "만나서 너무 반가워!"라고 말할지도 모른다. 이 경우에, 당신은 그녀가 당신을 만나서 정말 반가운 것은 아니라고 생각할 것이다.

정답 해설

STEP 1

1 주제문은 글의 첫 문장인 "When people speak, … their words."이고, 나머지 부분인 "They give important clues … to see you."에서 연구 결과와 구체적인 예시를

들어 주제문을 뒷받침한다.

2 수능적용 주제문에서 '어조와 몸짓 언어가 실제로 말보다 더 많이 표현한다'라고 했으므로, 글의 요지로 ④가 알맞다.

구문 해설

L7 ..., your classmate might say "..." **while** *crossing* her arms *and looking* away.

→ while과 crossing 사이에 「주어+be동사」인 she is가 생략되어 있다.

→ crossing과 looking이 접속사 and로 병렬 연결되어 있다.

L8 ..., you would probably think **that** she isn't really happy *to see you*.

→ that은 명사절을 이끄는 접속사로, that 이하는 동사 think의 목적어이다.

→ to see you는 '감정의 원인'을 나타내는 부사적 용법의 to부정사구이며, '…해서[하여]'라는 의미이다.

READ & PRACTICE 2

STEP 1 **1.** 주제문: Economic growth / people happier 뒷받침: In the / person is **2.** 수능적용 ⑤
STEP 2 **(1)** Richard Easterlin이라는 (이름의) 경제학자 **(2)** 행복의 증진을 가져올 수 있다고 **(3)** 사람들의 소득이 계속해서 증가하는 동안 **(4)** 행복을 정확하게 측정하는 것이 **(5)** 많은 요인들 중 단 하나 **(6)** 한 사람이 얼마나 행복한지를 결정하는

본문 해석

경제 성장은 성공적인 사회의 중요한 부분이지만, 그것이 사람들을 더 행복하게 만들지는 못한다. 1970년대에, 미국 경제가 성장 중이었고, 미국인들은 점점 더 부유해지고 있었다. 그러나, Richard Easterlin이라는 (이름의) 경제학자는 미국에서의 행복에 대한 평균적 수준이 증가하지 않았다는 것을 보여주었다. 이것은 현재 Easterlin의 역설로 알려져 있다. 그것은 한 국가에서의 갑작스러운 부의 증가가 행복의 증진을 가져올 수 있다고 말한다. 그러나 후에, 사람들의 소득이 계속해서 증가하는 동안, 그들의 행복은 그렇지 않다. 몇몇 다른 경제학자들은 Easterlin의 이론에 이의를 제기했다. 그들은 행복을 정확하게 측정하는 것이 너무 어렵다고 말한다. 그러나, 대부분의 경제학자들은 부는 한 사람이 얼마나 행복한지를 결정하는 많은 요인들 중 단 하나일 뿐이라는 것에 동의한다.

정답 해설

STEP 1

1 주제문은 글의 첫 문장인 "Economic growth is ... people happier."이고 나머지 부분인 "In the 1970s, ... a person is."에서 경제 성장과 행복 간의 관계에 대한 구체적인 설명으로 주제문을 뒷받침한다.

2 수능적용 주제문에서 '경제 성장이 사람들을 더 행복하게 만들지는 못한다'라고 했으므로, 글의 주제로 ⑤가 알맞다.

오답 풀이

① the problems caused by getting wealthier
더 부유해짐으로써 생기는 문제
② the differences between success and happiness
성공과 행복의 차이
③ the factors that helped the American economy grow
미국 경제가 성장하도록 도운 요인
④ the reasons why economic growth can hurt a country
경제 성장이 국가를 해칠 수 있는 이유
⑤ the effect of economic growth on the happiness of people
경제 성장이 인간의 행복에 미치는 영향

구문 해설

L3 This **is** now **known as** the Easterlin paradox.

→ 「be동사+known as」는 '…로 알려져 있다'라는 의미이다.

L9 ... wealth is only one of many factors that determine **how happy a person is**.

→ how 이하는 동사 determine의 목적어로 쓰인 의문사절이다.

◎ UNIT 02 주제문이 중간에 등장할 때 1

기출예제 TRY 1

(1) 제품 **(2)** 광고 **(3)** 소비자 **(4)** 아닌지 **(5)** 운송 수단 **(6)** 일반 사람들[대중]

본문 해석

새로운 제품 범주를 광고에서 소개하는 것은 어렵다. 소비자들은 특히 이전의 무언가와 관련이 없다면 새롭고 색다른 것에 주목하지 않는다. 따라서, 당신이 새로운 제품을 갖고 있다면, 그 제품이 무엇인지보다, 무엇이 아닌지로 말하는 것이 더 낫다. 예를 들어, 최초의 자동차는 '말 없는' 마차라고 불렸다. 그 이름은 기존의 운송 수단인 말이 끄는 마차와 대조함으로써 대중이 그 개념을 이해할 수 있게 했다.

구문 해설

L1 **Introducing a new product category in advertisements** *is* difficult.

→ 동명사구 "Introducing ... in advertisements"가 문장의 주어이다.

3

→ 동명사구 주어는 단수 취급하여 동사도 단수형인 is가 쓰였다.

L1 Consumers especially don't pay attention to **what's new and different** *unless* it's related to something old.
→ what's new and different는 전치사 to의 목적어로 쓰인 관계대명사절이다.
→ 접속사 unless는 '…하지 않으면'이라는 의미이다. (= if … not)

L3 …, **it**'s better **to say** *what the product* is not, **rather than** what it is.
→ it은 가주어이고 to say 이하가 진주어이다.
→ what the product 이하는 to say의 목적어로 쓰인 의문사절이다.
→ "A rather than B"는 'B보다는 A'라는 의미이다.

L5 This name **allowed** the public **to understand** … with an existing mode of transportation, *the horse-drawn carriage*.
→ 「allow+목적어+to-v」는 '(목적어)가 (to-v)하게[하도록] 하다'라는 의미이다.
→ the horse-drawn carriage는 an existing mode of transportation과 동격이다.

기출예제 TRY 2 p.19

(1) 외로운 (2) 의미 (3) 정의 (4) 충직(함) (5) 충직한

본문 해석

친구가 없다면 인생이 어떨지 상상할 수 있는가? 친구가 없다면, 세상은 꽤 외로운 장소일 것이다. 우정은 다른 사람들에게 다른 것을 의미한다. 다른 사람들이 우정에 관해 뭐라고 말했는지 읽는 것은 재미있다. 그리고 당신은 우정에 관한 자신만의 정의를 가지고 있을지도 모른다. 우정에 관한 당신만의 개인적인 정의는 당신이 어떤 종류의 친구인지와 많은 관련이 있다. 예를 들어, 만약 당신이 충직함이 우정에서 가장 중요한 것이라고 믿는다면, 아마도 당신 자신은 충직한 친구일 것이다. 만약 당신이 친구가 당신을 위해 무엇이든 할 사람이라고 믿는다면, 당신은 친구를 위해 무엇이든 할 것이다.

구문 해설

L1 **Without** friends, **the world would be** a pretty lonely place.
→ 「Without+명사(구), 주어+조동사의 과거형+동사원형 …」은 현재 사실과 반대되는 일 또는 현재나 미래의 실현 가능성이 거의 없는 일을 가정할 때 쓰이는 '가정법 과거'이다. 이때 Without은 But for 또는 If it were not for로 바꿔 쓸 수 있다.

L3 **It** is fun **to read** *what other people* have said about friendship.
→ It은 가주어이고 to read 이하가 진주어이다.

→ what other people 이하는 to read의 목적어로 쓰인 의문사절이다.

L4 Your own personal definition of friendship has a lot to do with **what** kind of friend you are.
→ what 이하는 전치사 with의 목적어로 쓰인 의문사절이다.

L6 If you believe **(that)** a friend is someone *who'll do anything for you*, **it**'s likely **that** you'd do anything for your friends.
→ 동사 believe의 목적어인 명사절을 이끄는 접속사 that이 생략되었다.
→ "who'll … for you"는 선행사 someone을 수식하는 주격 관계대명사절이다.
→ it은 가주어이고, 접속사 that이 이끄는 명사절이 진주어이다.

READ & PRACTICE 1 pp.20-21

STEP 1 1. 뒷받침 1: Today's students / he wrote 주제문: Therefore, in / performed live 뒷받침 2: This will / Shakespeare's time 2. 수능 적용 ②
STEP 2 (1) 읽지도 쓰지도 못했다 (2) 그것들이 실황으로 공연되고 있는 것 (3) 그의 관객이 경험하기를 원했던 것 (4) 실황 공연들을 보는 것 (5) 그것들의 의미를 이해하는 것을 (6) 학생들이 상상하는 것을 도울 수 있다

본문 해석

오늘날의 학생들은 Shakespeare의 희곡들을 무대 위의 연극으로 관람하기보다는 주로 책으로 읽는다. 그러나 이것은 그의 작품을 경험하는 적절한 방법이 아니다. Shakespeare의 시대 동안에, 영국의 보통 사람은 읽지도 쓰지도 못했다. 그들이 예술과 문화를 즐길 수 있던 유일한 방법들 중 하나는 극장에 가는 것이었다. Shakespeare는 이것을 알았고, 이는 그가 집필하는 방식에 큰 영향을 미쳤다. 따라서, 그의 희곡들을 충분히 감상하기 위해서, 당신은 그것들이 실황으로 공연되고 있는 것을 보아야만 한다. 이것은 Shakespeare가 그의 관객이 경험하기를 원했던 것을 당신이 더 잘 알 수 있게 해줄 것이다. 그의 희곡의 실황 공연들을 보는 것은 그것들의 의미를 이해하는 것을 더 쉽게 한다. 그것은 또한 학생들이 Shakespeare의 시대에 삶이 어땠는지를 상상하는 것을 도울 수 있다.

정답 해설

STEP 1

1 주제문은 글 중간에 등장하는 "Therefore, … being performed live."이고 그 앞 부분에서 Shakespeare의 시대상을 소개하는 "Today's students … he wrote."와, 뒤에 Shakespeare의 희곡을 연극으로 감상해야 하는 이유가 등장하는 "This will give … during Shakespeare's time."이 주제문을 뒷받침한다.

2 수능 적용 Shakespeare의 희곡들을 완전히 감상하기 위해

서는 책이 아닌 실황으로 공연되는 연극을 봐야 한다는 내용의 글이 므로, 필자의 주장으로 ②가 알맞다.

구문 해설

L2 But this is not the proper way **to experience** his work.
→ to experience 이하는 명사구 the proper way를 수식하는 형용사적 용법의 to부정사구이다.

L4 **One** of the only ways *(in which[that]) they could enjoy art and culture* **was** by going to the theater.
→ 주어의 핵심은 One이므로 동사도 단수형 was가 쓰였다.
→ ways와 they 사이에 「전치사+목적격 관계대명사」인 in which나 that이 생략되었으며, 관계사절 they could enjoy art and culture가 선행사 the only ways를 수식한다.

L8 **Watching live performances of his plays** *makes* it *easier* to understand their meaning.
→ 동명사구 주어 "Watching ... plays"는 단수 취급하므로, 동사도 단수형인 makes가 쓰였다.
→ 「make+목적어+형용사」는 '(목적어)를 …하게 하다[만들다]'라는 의미이다.

READ & PRACTICE 2 pp.22-23

STEP 1 **1.** 뒷받침 1: Artificial intelligence / of students 주제문: In all / higher education 뒷받침 2: One way / exact way **2.** 수능 적용 ②
STEP 2 **(1)** 교실과 교직원 사무실 모두 **(2)** 개선[향상]하기 위해 **(3)** 조정함으로써 **(4)** 개인의 필요[요구]를 충족시키기 위해 **(5)** 공부하고 있는 학생들뿐만 아니라 **(6)** 모든 학생이 배울 필요가 있는 것은 아니다

본문 해석

'AI'라고도 알려진, 인공지능은 현대 교육에서 많은 쓰임새가 있다. 오늘날의 대학에서, 그것은 교실과 교직원 사무실 모두에서 찾아볼 수 있다. 그것은 심지어 캠퍼스 기숙사 방에서도 학생들의 생활 환경을 개선하기 위해 사용된다. 이 모든 상황에서, AI는 대학 경험을 맞춤화하고 모든 유형의 학생들이 고등 교육을 받는 것을 더 쉽게 만들고 있다. AI가 이것을 하는 한 방법은 개인의 필요를 충족시키기 위해 수업 자료를 조정함으로써 이루어진다. AI를 사용하는 프로그램은 제2언어로 공부하고 있는 학생들뿐만 아니라 학습 장애가 있는 학생들을 위한 특별한 자료를 만들 수 있다. 결과적으로, 모든 학생이 정확히 똑같은 방법으로 배울 필요가 있는 것은 아니다.

정답 해설

STEP 1

1 주제문은 글 중간에 등장하는 "In all ... higher education."이고 그 앞 부분인 "Artificial intelligence, ... of students."와 주제문 뒤에 나온 "One way ... the same

exact way."에서 AI가 어떻게 대학에서 학생들에게 양질의 교육을 제공하는 데 기여하는지에 대한 구체적인 예시를 들어 주제문을 뒷받침한다.
2 수능 적용 AI가 대학 경험을 개인에게 맞춤화하고 모든 유형의 학생들이 고등 교육을 받는 것을 더 쉽게 하고 있다고 했으므로, 글의 제목으로 ②가 알맞다.

오답 풀이

① Can Professors Be Replaced by Computers?
교수는 컴퓨터로 대체될 수 있는가?
② AI: Making Higher Education Available to All
AI: 모두에게 고등 교육을 이용할 수 있게 하기
③ Using Artificial Intelligence to Choose Students
학생들을 선발하는 데 인공지능 이용하기
④ The Future of the Traditional College Education
전통적인 대학 교육의 미래
⑤ The Pros and Cons of Introducing AI into Classrooms
교실에 AI를 도입하는 것의 장단점

구문 해설

L1 Artificial intelligence, **also known as** AI, has many uses in modern education.
→ also known as는 명사구 Artificial intelligence를 부연 설명하기 위한 삽입구로, '또한 …로 알려진'이라는 의미이다.

L4 ..., AI is personalizing the college experience and **making** it **easier** *for all types of students to get* higher education.
→ 「make+목적어+형용사」는 '(목적어)를 …하게 하다[만들다]'라는 의미이다.
→ making 다음의 it은 가목적어이고 to get 이하가 진목적어이다. for all types of students는 to get 이하의 의미상 주어이다.

UNIT 03 주제문이 중간에 등장할 때 2

기출예제 TRY 1 p.24

(1) 장려[권장]하고 **(2)** 아이들 **(3)** 창의적 **(4)** 속도
(5) 통제[관리]

본문 해석

언어 놀이는 아이들이 언어 능력을 배우고 발달시키도록 돕는다. 그

래서 우리는 그들의 언어 놀이를 강력히 장려하고, 심지어 동참해야 한다. 하지만, 그 놀이는 아이들에 의해 소유되어야 한다. 만약 그것이 어른들이 결과를 내기 위해 사용하는 또 다른 교육의 수단이 된다면, 그것은 바로 그 본질을 잃는다. 아이들은 창의적이고 즉각적인 언어 놀이를 즐길 수 있어야 한다. 그들은 우스꽝스러운 말을 하며 그들 자신을 웃게 할 필요가 있다. 그들은 또한 언어 놀이의 속도, 타이밍, 방향, 흐름을 통제할 필요가 있다.

구문 해설

L3 If it becomes another educational tool **for adults to use** *to produce outcomes*, ….
→ "to use … outcomes"는 another educational tool을 수식하는 형용사적 용법의 to부정사구이고, for adults는 그 to부정사구의 의미상 주어이다.
→ to부정사구 to produce outcomes는 부사적 용법의 '목적'을 나타내며, '…하기 위해'라는 의미이다.

L5 They need to say silly things and **make** themselves **laugh**.
→ 「make(사역동사)+목적어+동사원형」은 '(목적어)가 (동사원형)하게 하다'라는 의미이다.

기출예제 TRY 2 ·············· p.25

(1) 시골 (지역) (2) 호의적인 (3) 교외 (지역) (4) 무서워[두려워] (5) 교외 (지역)

본문 해석

많은 사람들은 벌을 키우기 위해서 시골에 넓은 정원을 가질 필요가 있다고 믿는다. 물론, 벌은 도시보다는 시골에서 더 잘 살 것이다. 벌은 5월의 과일나무 꽃들과 6월의 흰 토끼풀 속에서 사는 것을 선호한다. 하지만, 덜 호의적인 환경에서도 벌은 키워질 수 있다. 예를 들어, 벌은 대도시의 교외에서 의외로 잘 산다. 주택의 정원에 있는 계절에 따른 꽃들은 이른 봄부터 가을까지 끊임없는 꿀의 공급을 가능하게 한다. 따라서 벌을 무서워하는 사람들을 제외하고, 교외에 사는 누구나 양봉의 재미를 누릴 수 있다.

구문 해설

L1 Many people believe **that** *it* is necessary *to have* a large garden in the country **to keep bees**.
→ that은 명사절을 이끄는 접속사로, that 이하는 동사 believe의 목적어이다.
→ that절에서 it은 가주어이고 to have 이하가 진주어이다.
→ to부정사구 to keep bees는 부사적 용법의 '목적'을 나타내며, '…하기 위해'라는 의미이다.

L5 **The seasonal flowers** in residential gardens **allow** a constant supply of honey ….
→ 핵심 주어는 명사구 The seasonal flowers이고 복수 명사이므로 동사도 복수형인 allow가 쓰였다.

L6 …—except **those who** are afraid of bees—can

enjoy the fun of beekeeping.
→ those who는 '…하는 사람들'이라는 의미이다.

READ & PRACTICE 1 pp.26-27

STEP 1 1. 뒷받침 1: Some people / good exercise
주제문: However, walking / older people 뒷받침 2: According to / important thing 2. 수능 적용 ④
STEP 2 (1) 외로움을 느끼지 않게[않도록] (2) 산책시키는 것은 (3) 발표된 (4) 증가하고 있다 (5) 골절을 입은[당한] (6) 2004년부터 2017년까지 (7) 혼자 사는 (8) 장기적인 건강을 유지하는 것이 (9) 가장 중요한

본문 해석

어떤 사람들은 고령자들이 반려견을 소유해야 한다고 믿는다. 반려견은 사람들이 외로움을 느끼지 않게 해주고, 그들을 산책시키는 것은 좋은 운동이다. 하지만, 반려견을 산책시키는 것이 실제로는 고령자들에게 위험할 수 있다. 미국 의학 학술지에 발표된 보고서에 따르면, 고령자들 사이에서의 반려견 산책 관련 부상들이 증가하고 있다. 골절을 입은, 반려견을 산책시키는 고령자들의 수는 2004년부터 2017년까지 두 배가 되었다. 골절은 혼자 사는 고령자들에게 큰 문제를 일으킬 수 있다. 만약 그들이 스스로 쉽게 돌아다니지 못한다면, 그들은 자기 자신을 돌볼 수 없다. 동반자가 있고 규칙적인 운동을 하는 것이 고령자들에게 유익할지라도, 그들의 장기적인 건강을 유지하는 것이 가장 중요한 것이다.

정답 해설

STEP 1

1 주제문은 세 번째 문장인 "However, … for older people."이고 그 앞 부분인 "Some people … good exercise."와 뒤에 나온 "According to … important thing."에서 반려견을 산책시키는 것이 고령자들에게 유익하다는 통념과 달리 신체적 위험에 노출될 수 있다는 구체적인 근거를 들어 주제문을 뒷받침한다.
2 수능 적용 주제문에서 반려견을 산책시키는 것이 실제로 고령자들에게 위험할 수 있다고 했으므로, 글의 요지로 ④가 알맞다.

구문 해설

L3 …, **dog-walking injuries** among *the elderly* **have** been increasing.
→ 문장의 핵심 주어 dog-walking injuries는 복수 명사이므로 동사도 복수형인 have가 쓰였다.
→ 「the+형용사」는 '…한 사람들'이라는 의미이다.

L5 **The number of elderly dog-walkers** suffering broken bones doubled from 2004 to 2017.
→ 「the number of+복수 명사」는 '…의 수'라는 의미이다.

STEP 1 **1.** 뒷받침 1: It is / believe it 주제문: However, it's / every day 뒷받침 2: Every part / the case
2. 수능 적용 ③
STEP 2 **(1)** 사용하는 방법 **(2)** 놀라운 일들을 할 수 있을 것이다 **(3)** 흥미롭게 들린다 **(4)** 그것을 믿고 싶어 한다 **(5)** 뇌의 모든 부분 **(6)** 뇌 손상을 입은 **(7)** 사용한다면 **(8)** 큰 영향을 미치지 않을 것이다

본문 해석

사람들은 그들의 뇌의 10%만을 사용한다고 말해진다. 따라서, 만약 우리가 나머지 90%를 사용하는 방법을 안다면, 우리는 놀라운 일들을 할 수 있을 것이다. 이것은 아주 흥미롭게 들려서, 많은 사람이 그것을 믿고 싶어 한다. 하지만, 그것은 근거 없는 믿음일 뿐인데, 사람들은 실제로 매일 그들의 뇌 전체를 사용한다. 뇌의 모든 부분은 우리의 일상적인 활동에 필요하다. 한 사람이 특정한 과제를 할 때, 그것을 가능하게 하기 위해 뇌의 각기 다른 부분들이 함께 일한다. 또한, 뇌 손상을 입은 사람들에 관해 생각해 보아라. 만약 그들이 뇌의 10%만을 사용한다면, 이러한 종류의 부상은 그들의 일상생활에 큰 영향을 미치지 않을 것이다. 불행히도, 그렇지 않다.

정답 해설
STEP 1

1 주제문은 네 번째 문장인 "However, … every day."이고, 그 앞 부분인 "It is said … believe it."과 뒤에 나온 "Every part … not the case."에서 뇌 사용에 관한 잘못된 믿음과 달리 일상 활동에 뇌 전체가 사용된다는 구체적인 설명으로 주제문을 뒷받침한다.
2 수능 적용 주제문에서 사람들이 뇌의 10%만을 사용한다는 것은 근거 없는 믿음이라고 했으므로, 글의 주제로 ③이 알맞다.

오답 풀이

① ways to improve brain usage
 뇌 사용을 개선하는 방법
② how to recover from a brain injury
 뇌 부상으로부터 회복하는 방법
③ an incorrect belief about brain usage
 뇌 사용에 관한 잘못된 믿음
④ the daily lives of people with brain damage
 뇌 손상을 입을 사람들의 일상생활
⑤ reasons why a part of the brain stops working
 뇌의 일부가 작동을 멈추는 이유

구문 해설

L1 **It** is said **that** people use only 10% of their brains.
 → It은 가주어이고 접속사 that이 이끄는 명사절이 진주어이다.
L5 …, different parts of the brain work together **to**

make it *possible.*
 → to make 이하의 to부정사구는 부사적 용법의 '목적'을 나타내며, '…하기 위해'라는 의미이다.
 → 「make+목적어+형용사」는 '(목적어)를 …하게 하다[만들다]'라는 의미이다.

◎ UNIT 04 주제문이 마지막에 등장할 때 1

기출예제 TRY 1

p.30

(1) 감지 **(2)** 사라지는 **(3)** 행복 **(4)** 익숙 **(5)** 자산(들) **(6)** 감사하도록

본문 해석

만약 당신이 갓 구운 빵 냄새가 나는 방으로 걸어 들어간다면, 당신은 금방 꽤 기분 좋은 냄새를 감지한다. 하지만, 몇 분이 지나면, 그 냄새는 사라지는 것 같다. 정확히 똑같은 개념이 행복을 포함해 우리 삶의 많은 것에 적용된다. 누구나 행복해할 무언가를 가지고 있다. 하지만 시간이 지나면서, 우리는 우리가 가진 것에 익숙해지고, 신선한 빵 냄새처럼, 이러한 멋진 자산은 우리의 의식으로부터 사라진다. 따라서, 우리는 우리 주위에 좋은 것들이 사라지기 전에 그것들에 감사하도록 노력해야 한다.

구문 해설

L1 If you walk into a room **that smells of freshly baked bread**, ….
 → "that … bread"는 선행사 a room을 수식하는 주격 관계대명사절이다.
L3 Everyone has something **to be** happy about.
 → to be 이하는 something을 수식하는 형용사적 용법의 to부정사구이다.
L4 But **as** time passes, we *get used to* **what we have**, ….
 → as는 '…하면서'라는 의미의 접속사이다.
 → get used to는 '…에 익숙해지다'라는 의미이다.
 → what we have는 전치사 to의 목적어로 쓰인 관계대명사절로, 관계대명사 what은 선행사 the thing(s)을 포함한다.
L6 Thus, we should **try to appreciate** the good things around us before they are gone.
 → 「try+to-v」는 '(to-v)하도록 노력하다'라는 의미이다.

(1) 모든 (2) 우승한[이긴] (3) 17 (4) 60 (5) 실패 (6) 과정

본문 해석

우리는 '이기는 것이 전부'인 문화에 살고 있다. 이점에도 불구하고, 나는 스포츠 역사상 자신이 출전한 모든 시합, 경기, 또는 선수권 대회에서 우승한 선수를 알지 못한다. Roger Federer는, 몇몇 사람들이 역사상 가장 위대한 테니스 선수라 칭하는데, 17번의 그랜드 슬램 타이틀을 따냈다. 하지만 그는 60회 이상의 그랜드 슬램 경기에 출전했다. 따라서, 역대 가장 훌륭한 테니스 선수는 아마도 출전 횟수 중 3분의 2 넘게 실패한 것이다. 우리는 그를 실패자라 생각하지 않지만, 그는 성공한 것보다 훨씬 더 많이 실패했다. 그것은 일반적으로 모든 사람에게 마찬가지이다. 보통 실패가 성공보다 먼저 일어나므로, 우리는 그저 실패가 과정의 일부라는 것을 받아들이고 그것을 계속 해나가야만 한다.

구문 해설

L1 ..., I'm not aware of anyone in the history of sports **who** has won every game, event, or championship *(that) they competed in*.
 → who 이하는 선행사 anyone in the history of sports 를 수식하는 주격 관계대명사절이다.
 → they competed in은 "every game, ... championship"을 선행사로 하는 목적격 관계대명사절로, championship과 they 사이에 관계대명사 that이 생략되었다.

L3 Roger Federer, **who some call the greatest tennis player of all time**, has won seventeen Grand Slam titles.
 → "who some ... all time"은 삽입절로 표현된 계속적 용법의 목적격 관계대명사절로, 주어인 Roger Federer에 대한 부가적 설명을 더한다.

L5 While we don't **think of** him **as** a failure, he failed *much* more than he succeeded.
 → "think of A as B"는 'A를 B라고 생각하다'의 의미이다.
 → 부사 much는 '훨씬'이라는 의미로, 비교급(more)을 강조할 때 쓰인다.

L7 ..., so we must simply **accept** *that failure is part of the process* **and get** on with it.
 → 동사 accept와 get이 접속사 and로 병렬 연결되어 있다.
 → 접속사 that이 이끄는 명사절 "that ... the process"는 동사 accept의 목적어이다.

READ & PRACTICE 1 ······· pp.32-33

STEP 1 **1. 뒷받침:** Balloons are / to die **주제문:** For this / as decorations **2.** 수능 적용 ②

STEP 2 (1) 광범위한[다양한] 행사에서 사용되는 (2) 그리고 그곳에서 그것들은 위험(물)이 된다 (3) 풍선이 가장 위험하다 (4) 오징어처럼 보인다 (5) 딱딱한 플라스틱을 먹는다면[먹으면] (6) 그 새를 죽게 한다

본문 해석

풍선은 광범위한 행사에서 사용되는 재미있고 다채로운 장식품이다. 하지만 그 행사가 끝나면, 풍선에 어떤 일이 생기는지에 관해 생각하는 사람은 거의 없다. 보통 그것들은 결국 바다로 가게 되고, 그곳에서 그것들은 바닷새들에게 위험이 된다. 모든 형태의 플라스틱은 동물에게 위험하지만, 풍선이 가장 위험하다. 그것들은 오징어처럼 보여서, 많은 바닷새가 그것들을 먹으려 한다. 만약 바닷새가 실수로 딱딱한 플라스틱을 먹는다면, 그것은 그 새의 소화기계를 빠르게 지나간다. 그러나 풍선에서 나오는 것과 같은 부드러운 플라스틱은 새의 몸 안에 달라붙을 수 있다. 이것은 보통 그 새를 죽게 한다. 이러한 이유로, 우리는 풍선을 장식용으로 사용하는 것을 피해야 한다.

정답 해설

STEP 1

1 주제문은 마지막 문장인 "For this reason, ... as decorations."이고, 첫 문장부터 주제문 앞 부분인 "Balloons are ... the bird to die."에서 풍선이 바닷새에게 왜 위험한지 구체적인 과정을 설명하여 이를 뒷받침한다.

2 수능 적용 바다에 버려진 풍선이 바닷새에게 위험하기 때문에 풍선을 장식용으로 사용하는 것을 피해야 한다고 했으므로, 필자의 주장으로 ②가 알맞다.

구문 해설

L2 But when the events are over, **few** people think about *what happens* to the balloons.
 → few는 복수 명사를 수식하는 수량형용사로, '거의 없는'이라는 의미이다.
 → what happens 이하는 전치사 about의 목적어로 쓰인 의문사절이다.

L8 ..., we should **avoid using** balloons as decorations.
 → 「avoid+v-ing」는 '…하는 것을 피하다'라는 의미이다.

READ & PRACTICE 2 ······· pp.34-35

STEP 1 **1. 뒷받침:** Along with / single second
주제문: Therefore, the / of communication
2. 수능 적용 ⑤
STEP 2 (1) 의사소통하기 위해 (2) 영장류와 같은 (3) 의사소통을 할 수 있다 (4) 연구해오고 있다 (5) 세계에서 가장 작은 (6) 보호 센터에 사는 (7) 서로의 표정을 흉내 낸다는 것 (8) 관찰된 (9) (그들이) 놀 때

본문 해석

언어와 함께, 인간은 의사소통하기 위해 몸짓 언어와 표정을 사용한다. 당신은, 영장류와 같은, 사회적 동물만이 이러한 방식으로 의사소통을 할 수 있다고 생각할지도 모른다. 그러나, 당신은 틀렸을 것이다. 한 연구원 팀이, 세계에서 가장 작은 곰의 종인, 말레이 곰을 연구해오고 있다. 야생에서 살 때, 말레이 곰은 그들 대부분의 시간을 혼자 보낸다. 말레이시아의 보호 센터에 사는 말레이 곰을 연구한 후에, 연구원들은 그들이 서로의 표정을 흉내 낸다는 것을 알아냈다. 관찰된 22마리의 말레이 곰 중에서, 21마리는 놀 때 표정을 흉내 냈다. 그리고 그들 중 13마리는 단 일 초 내에 그들의 놀이 상대의 표정에 맞추었다. 따라서, 연구원들은 말레이 곰들이 의사소통의 복잡한 하나의 형태로 표정을 사용한다고 믿는다.

정답 해설

STEP 1

1 주제문은 마지막 문장인 "Therefore, ... form of communication."이고, 첫 문장부터 주제문 앞 부분인 "Along with language, ... a single second."에서 말레이 곰이 서로의 표정을 금방 흉내 내고 이를 이용해서 의사소통을 한다는 것을 알아낸 연구 결과를 설명하여 주제문을 뒷받침한다.

2 〔수능 적용〕 말레이 곰은 주로 혼자 시간을 보내는 비사회적 동물이지만, 서로의 표정을 흉내 내면서 의사소통한다고 했으므로, 글의 제목으로 ⑤가 알맞다.

오답 풀이

① Can Humans Communicate with Animals?
 인간은 동물과 의사소통할 수 있는가?
② Sun Bears: The Smallest Bears in the World
 말레이 곰: 세계에서 가장 작은 곰
③ Some Animals Can Express Ideas through Play
 일부 동물들은 놀이를 통해 생각을 표현할 수 있다
④ Different Species Have Similar Facial Expressions
 다른 종들은 유사한 표정을 가진다
⑤ Complex Communication in Non-Social Animals
 비사회적 동물들의 복잡한 의사소통

구문 해설

L2 You might think **that** *only social animals*, such as primates, *are* capable of communicating in this way.
 → that은 might think의 목적어인 명사절을 이끄는 접속사이다.
 → that절의 주어가 복수 명사인 only social animals이므로, 동사도 복수형인 are가 쓰였다.

L9 ... sun bears use facial expressions **as** a complex form of communication.
 → as는 '…로서'라는 의미의 전치사이다.

기출예제 TRY 1 ... p.36

(1) 파괴[파멸] (2) 습지대 (3) 황량한[거친] (4) 놀라움[경이로움] (5) 발명

본문 해석

불길에 휩싸인 집, 약탈당한 농작물과, 성급하게 만들어진 무덤. 이것은 로마 제국의 파괴를 초래하며 아틸라 훈족이 남긴 유산이었다. 불타는 도시로부터 온 난민들은 안전한 곳을 찾기를 간절히 원했다. 그들은 파멸을 피하기 위해 습지대로 줄줄이 이동했다. 하지만, 그 다음 수 세기에 걸쳐 그들은 그 황량한 환경을 건축의 놀라움으로 변화시켰다. 바로 베니스였다! 그곳은 결국 세계에서 가장 풍요롭고 가장 아름다운 도시 중 하나로 탈바꿈했다. 따라서 가혹한 필요가 영광스러운 발명의 어머니가 될 수 있다.

구문 해설

L2 **Refugees** from burning cities **were** desperate to find safety.
 → 문장의 핵심 주어가 복수 명사 Refugees이므로, 동사도 복수형인 were가 쓰였다.

L3 They streamed to the wetlands **to avoid the destruction**.
 → to 부정사구 to avoid the destruction은 부사적 용법의 '목적'을 나타내며, '…하기 위해'라는 의미이다.

L5 It eventually turned into **one of the richest and most beautiful cities** in the world.
 → 「one of the+최상급+복수 명사」는 '가장 …한 ~들 중 하나'라는 의미이다.

기출예제 TRY 2 ... p.37

(1) 표현 (2) 말(하기) (3) 글(쓰기) (4) 독자 (5) 효과적

본문 해석

당신은 누군가가 "I had to carry the ball(나는 공을 옮겨야 했다)"이라고 말하는 것을 들어 본 적이 있는가? 'carry the ball(공을 옮기다)'이라는 표현은 무언가를 완료하는 데 책임을 지는 것을 의미한다. 우리는 말에서 이와 같은 상투적인 문구들을 매일 사용한다. 그것들은 우리의 생각에 특별한 양식을 부여하고 우리가 복잡한 상황과 감정을 쉽게 표현하도록 도와준다. 예를 들어, 우리는 누군가가 '얼음처럼 차갑다' 또는 '벌처럼 바쁘다'라고 말할 수 있다. 이러한 표현들은 말에서 사용될 때는 해가 없다. 하지만, 글에서 상투적인 문구들은 지루해질 수 있다. 당신의 독자들은 이러한 표현들을 많이 듣고 읽어왔다. 그들은 그것들을 무시하기 시작하고, 그것들은 매력을 잃을 것이다. 그러므로, 자신의 글이 더 강력하고 효과적이

기를 바란다면, 상투적인 문구들을 사용하지 않도록 노력하라.

L1 **Have** you ever *heard* someone *say*, "I had to carry the ball"?
→ have heard는 현재완료(have+과거분사)의 '경험'을 나타내며, '…한 적이 있다'라는 의미이다.
→ 「hear(지각동사)+목적어+동사원형」은 '(목적어)가 (동사원형)하는 것을 듣다'라는 의미이다.

L1 The expression "to carry the ball" means to take responsibility for *getting* something *done*.
→ getting 이하는 전치사 for의 목적어 역할을 하는 동명사구이다.
→ 「get+목적어+과거분사」는 '(목적어)가 (과거분사)되게 하다'라는 의미이다.

L3 They **give our ideas a special style** and *help* us easily *express* complicated situations and emotions.
→ 「give+간접목적어+직접목적어」는 '(간접목적어)에게 (직접목적어)를 주다'라는 의미이다.
→ 「help+목적어+동사원형」은 '(목적어)가 (동사원형)하는 것을 돕다'라는 의미이다.

L7 Therefore, if you **want** your writing **to be** stronger and more effective, *try not to use* clichés.
→ 「want+목적어+to-v」는 '(목적어)가 (to-v)하기를 바라다'라는 의미이다.
→ 「try+to-v」는 '…하도록 노력하다'라는 의미로, to부정사의 부정은 그 앞에 not을 써서 나타낸다.

READ & PRACTICE 1 pp.38-39

STEP 1 **1.** 뒷받침 1: Self-handicapping is / win-win situation 뒷받침 2: However, there / to underachieving 주제문: People considering / their best **2.** 수능 적용 ⑤
STEP 2 (1) 선택하는 것 (2) 성공하기 더 어렵게 (3) 실패를 그 불리한 조건 탓으로 돌리게 (4) 만약 그들이 실패하면 (5) 게임을 한 것 때문이었다고 (6) 능력 이하의 성과를 내는 것으로 이어지는 (7) 고려[생각]하는 (8) 최선을 다하는 데 집중해야 한다

본문 해석
자기 불구화란 성공하기 더 어렵게 만드는 방식으로 행동하기를 선택하는 것이다. 그것은 사람들이 실패를 그 불리한 조건 탓으로 돌리게 한다. 그것은 또한 성공을 더 인상적으로 보이게 할 수 있다. 예를 들어, 몇몇 학생들은 중요한 시험 전날 밤에 컴퓨터 게임을 하느라 늦게까지 깨어 있을지도 모른다. 만약 그들이 실패하면, 그들은 그것이 게임을 한 것 때문이었다고 말할 수 있다. 만약 그들이 (시험에) 통과하면, 반 친구들은 그들이 얼마나 똑똑한지에 관해 이야기할 것이다. 그들이 보기에, 그것은 어느 쪽이든 유리한 상황이

다. 하지만, 자기 불구화에는 부정적인 결과가 있다. 단기적으로, 그것은 실패의 가능성을 높인다. 그리고 장기적으로, 그것은 능력 이하의 성과를 내는 것으로 이어지는 나쁜 습관이 될 수 있다. 자기 불구화를 고려하는 사람들은 그 생각을 거부하고 최선을 다하는 데 집중해야 한다.

정답 해설
STEP 1
1 주제문은 마지막 문장인 "People considering ... doing their best."이다. 글의 중심 소재인 자기 불구화에 대한 개념을 소개하고 보충 설명하는 뒷받침 1은 "Self-handicapping is... win-win situation."까지이고, 자기 불구화의 부정적인 결과로 전환을 이루는 뒷받침 2는 "However, there are ... leads to underachieving."까지이다.
2 수능 적용 자기 불구화의 부정적인 결과에 대해 언급하면서 자기 불구화를 고려하는 사람들은 그 생각을 거부하고 최선을 다하는 데 집중해야 한다고 했으므로, 필자의 주장으로 ⑤가 알맞다.

구문 해설
L1 Self-handicapping ... in a way **that** *makes* it *harder* to succeed.
→ that 이하는 선행사 a way를 수식하는 주격 관계대명사절이다.
→ 「make+목적어+형용사」는 '(목적어)를 …하게 만들다'라는 의미이다.

L2 It can also **make** success *seem more impressive*.
→ 「make(사역동사)+목적어+동사원형」은 '(목적어)가 (동사원형)하게 하다'라는 의미이다.
→ 「seem+형용사」는 '…해 보이다'라는 의미이다.

L4 If they fail, they can say **(that)** it was because of playing games.
→ 동사 say의 목적어인 명사절을 이끄는 접속사 that이 생략되었다.

L5 If they pass, their classmates will talk about **how** smart they must be.
→ how 이하는 전치사 about의 목적어로 쓰인 의문사절이다.

READ & PRACTICE 2 pp.40-41

STEP 1 **1.** 뒷받침 1: It can / physical health 뒷받침 2: Now there / aging process 주제문: In other / the brain **2.** 수능 적용 ③
STEP 2 (1) 건강한 식단을 유지하는 것은 (2) 선택할 음식은 많다 (3) 변하고[바뀌고] 있다 (4) 많은 견과류와 채소를 포함한 (5) 뇌에 좋다 (6) 브로콜리나 꽃양배추와 같은 채소 (7) 신체와 뇌 모두

본문 해석

건강한 식단을 유지하는 것은 어려울 수 있다. 선택할 음식은 많고, 전문가의 조언은 끊임없이 변하고 있다. 우리는 건강한 식단이 신체 건강의 비결이라는 것을 알기 때문에, 여전히 계속 노력하고 있다. 이제 건강한 음식을 먹는 또 다른 중요한 이유가 있다. 새로운 연구는 많은 견과류와 채소를 포함한 건강한 식단이 뇌에 좋다는 것을 보여준다. 브로콜리나 꽃양배추와 같은 채소는 많은 섬유질을 가지고 있는 반면에, 견과류는 비타민, 무기질, 그리고 단일 불포화 지방을 제공한다. 그것들을 먹는 것은 뇌의 노화 과정을 늦춘다. 다시 말해서, 건강한 식단은 신체와 뇌 모두에 이롭다.

정답 해설

STEP 1

1 주제문은 마지막 문장인 "In other words, ... the body and the brain."이다. 글의 중심 소재를 소개하고 보충 설명하는 뒷받침 1은 "It can be difficult ... physical health."까지이고, 이 내용에 대한 전환을 이루는 뒷받침 2는 "Now there is ... aging process."까지이다.

2 수능 적용 주제문에서 건강한 식단이 신체와 뇌 모두에 좋다고 했으므로, 글의 요지로 ③이 알맞다.

구문 해설

L2 We still **keep trying**, because we know (that) a healthy diet is the key to physical health.
→「keep+v-ing」는 '계속해서 (v-ing)하다'라는 의미이다.
→ 동사 know의 목적어인 명사절을 이끄는 접속사 that이 생략되었다.

L3 Now there is another important reason **to eat healthy food**.
→ to eat healthy food는 앞의 명사구 another important reason을 수식하는 형용사적 용법의 to부정사구이다.

⊚ UNIT 06 주제문이 두 번 등장할 때

기출예제 TRY 1 p.42

(1) 돈 (2) 생일 선물 (3) 기부 (4) 장난감 (5) 다른 사람들

본문 해석

어떤 사람들은 우리보다 돈이 더 필요하다. 예를 들어, 어떤 사람들은 집을 잃었고, 반면에 다른 사람들은 충분한 음식이나 옷을 갖고 있지 않다. 그래서 올해에는, 우리에게 생일 선물을 사주는 대신 자선 단체에 기부하라고 친구와 가족들에게 말하자. 우리는 새로운 장

난감이나 게임 없이 살 수 있다는 것을 기억하라. 하지만 그 누구도 의식주 없이 오래 살 수 없다. 이것이 우리가 친구와 가족들에게 올해는 그들이 다른 사람들에게 주기를 바란다고 말해야 하는 이유이다.

구문 해설

L1 Some people need money more than we **do**.
→ do는 앞의 동사 need를 대신한다.

L2 ..., let's **tell** our friends and family members **to donate** to a charity instead of *buying us birthday presents*.
→「tell+목적어+to-v」는 '(목적어)에게 (to-v)하라고 말하다'라는 의미이다.
→「buy+간접목적어+직접목적어」는 '(간접목적어)에게 (직접목적어)를 사주다'라는 의미이다.

L4 Remember **that** we can live without new toys or games.
→ that은 명사절을 이끄는 접속사로, that 이하는 동사 remember의 목적어이다.

L5 **This is why** we should tell our friends and family members *that* we **want** them **to give** to others this year.
→「This is why+주어+동사」는 '이것이 …한 이유이다'라는 의미이다.
→ that은 명사절을 이끄는 접속사로, that 이하는 동사 tell의 직접목적어이다.
→「want+목적어+to-v」는 '(목적어)가 (to-v)하기를 바라다'라는 의미이다.

기출예제 TRY 2 p.43

(1) 이미지 (2) 벽 (3) 전(달)했다 (4) 상징하는 (5) 뇌 (6) 시각

본문 해석

당신은 사람들이 말이 아니라 이미지로 생각한다는 것을 알면 놀랄지도 모른다. 이미지는 단순히 생각과 경험을 보여주는 마음의 그림이다. 초기 인간은 모래나 동굴의 벽에 그림을 그림으로써 그들의 생각이나 경험을 다른 이들에게 전했다. 인간은 이러한 '그림' 메시지들을 상징하는 언어와 알파벳을 최근에서야 만들었다. 이미지는 말보다 뇌에 훨씬 더 큰 영향을 미친다. 눈에서 뇌에 이르는 신경은 귀에서 뇌에 이르는 신경보다 25배나 더 크다. 이것이 이름보다 얼굴을 기억하는 것이 더 쉬운 이유이다. 우리는 말의 종이 되기 전에 시각의 종이었다.

구문 해설

L1 Images are simply mental pictures **showing ideas and experiences**.
→ showing ideas and experiences는 명사구 mental pictures를 수식하는 현재분사구이다.

L2 Early humans **communicated** their ideas and experiences **to** others *by drawing* pictures
→ "communicate A to B"는 'A를 B에게 전(달)하다'라는 의미이다.
→ 「by+v-ing」는 '(v-ing)함으로써'라는 의미이다.

L4 Humans **have** only **recently created** languages and alphabets *to symbolize* these "picture" messages.
→ have created는 현재완료(have+과거분사)로 '완료'를 나타내며, '(막) …했다'라는 의미이다. '완료'를 나타내는 현재완료는 부사 recently(최근에)와 자주 쓰인다.
→ to symbolize 이하는 languages and alphabets를 수식하는 형용사적 용법의 to부정사구이다.

L6 The nerves **from** the eye **to** the brain are *25 times larger than* the nerves **from** the ear **to** the brain.
→ "from A to B"는 'A부터 B까지'라는 의미의 전치사구로, 각각은 앞에 나온 명사 The[the] nerves를 수식한다.
→ 「배수사+비교급+than」은 '…보다 (몇) 배만큼 더 ~한'이라는 의미이다.

READ & PRACTICE 1 pp.44-45

STEP 1 **1.** 뒷받침 1: Modern technology / everyday lives 주제문: Although it / human interaction 뒷받침 2: This is / right now 주제 재진술: Technology is / other people **2.** 수능 적용 ②
STEP 2 **(1)** 오랫동안 존재해 왔다 **(2)** 주요한 부분 **(3)** 그것이 인간관계를 대체 **(4)** 전자 기기에 너무 집중해서 **(5)** 그들 주변의 사람들 **(6)** 연락하며 지내는 것 **(7)** 멀리 있는 **(8)** 우리가 무시하게 해서는 안 된다 **(9)** 우리와 함께 있는

본문 해석
현대 기술은 오랫동안 존재해 왔지만, 오늘날 그것은 우리의 일상생활의 주요한 부분이 되었다. 그것은 유용하고 즐겁지만, 우리는 그것이 인간관계를 대체하게 해서는 안 된다. 이는 그것이 우리에게 강력한 영향을 미치고 우리의 사회적 행동을 바꿀 수 있기 때문이다. 오늘날, 사람들은 흔히 그들의 전자 기기에 너무 집중해서 그들 주변의 사람들에 대해 잊는다. 기술은 멀리 있는 사람들과 의사소통하고 연락하며 지내는 것을 더 쉽게 만들 수 있다. 하지만 그것이 지금 우리와 함께 있는 사람들을 우리가 무시하게 해서는 안 된다. 기술은 아주 멋지지만, 그것이 다른 사람들의 대체물이 되어서는 안 된다.

정답 해설
STEP 1

1 주제문은 두 번째 문장인 "Although it can ... human interaction."이고, 재진술된 주제문은 마지막 문장인 "Technology is wonderful, ... other people."이다.

2 수능 적용 주제문에서 현대 기술이 인간관계를 대체해서는 안 된다고 했으므로, 글의 요지로 ②가 알맞다.

구문 해설

L3 **This is because** it has powerful effects on us and can change our social behavior.
→ 「This is because+주어+동사」는 '이것은 …이기[하기] 때문이다'라는 의미이다.

L7 But that shouldn't make us ignore the people **who** are with us right now.
→ who 이하는 선행사 the people을 수식하는 주격 관계대명사절이다.

READ & PRACTICE 2 pp.46-47

STEP 1 **1.** 주제문: The smells / people sick 뒷받침: That's why / these products 주제 재진술: Artificial scents / unintended harm **2.** 수능 적용 ①
STEP 2 **(1)** 사람들을 아프게 만들 수 있다 **(2)** 이 의사들에 따르면 **(3)** 해로운 영향을 미칠 수 있다 **(4)** 알레르기나 천식이 있는 **(5)** 강한 향을 가진 물질에 의해 야기된다 **(6)** 이러한 제품들이 없다면

본문 해석
향수와 애프터셰이브 로션의 냄새는 쾌적할 수 있지만, 그것들은 또한 사람들을 아프게 만들 수 있다. 그것이 캐나다의 몇몇 의사들이 특이한 제안을 한 이유이다. 그들은 클리닉과 병원에서 이러한 제품들을 금지하고 싶어 한다. 이 의사들에 따르면, 이 제품들 안의 화학 물질은 알레르기나 천식이 있는 환자들에게 해로운 영향을 미칠 수 있다. 연구는 모든 천식 발작의 절반 이상이, 담배 연기, 액체 세제, 향수, 그리고 애프터셰이브 로션을 포함하여, 강한 향을 가진 물질에 의해 야기된다는 것을 보여주었다. 이러한 이유로, 만약 그 의사들은 의료 시설들에 이러한 제품들이 없다면 환자들, 직원, 그리고 방문객들에게 더 좋을 거라고 말한다. 인공적인 향은 우리를 더 매력적으로 만들지는 몰라도, 의도하지 않은 해를 입힐 수도 있다.

정답 해설
STEP 1

1 주제문은 첫 번째 문장인 "The smells of perfume ... people sick."이고, 재진술된 주제문은 마지막 문장인 "Artificial scents ... unintended harm."이다.

2 수능 적용 향수, 애프터셰이브 로션과 같이, 매력적이지만 인공적인 냄새는 알레르기나 천식 환자들에게 의도하지 않은 해를 입힐 수 있다고 했으므로, 글의 제목으로 ①이 알맞다.

오답 풀이

① The Secret Harm of Smelling Nice
좋은 냄새가 나는 것의 숨겨진 해

② Canada's Unusual Perfume Therapy

캐나다의 특이한 향수 치료법
③ A New Cure for Allergies and Asthma
알레르기와 천식을 위한 새로운 치료법
④ Artificial Scents That Can Help Patients
환자를 도울 수 있는 인공적인 향
⑤ The Importance of Clean Medical Facilities
깨끗한 의료 시설의 중요성

구문 해설

L2 **That's why** some doctors in Canada have made an unusual suggestion.
→ 「That is why+주어+동사」는 '그것은 …한 이유이다'라는 의미이다.

L3 They **want to** *ban* these products *from* clinics and hospitals.
→ 「want+to-v」는 '(to-v)하고 싶어 하다'라는 의미이다.
→ "ban A from B"는 'B로부터 A를 금지하다'라는 의미이다.

→ that 이하는 선행사 all the learning을 수식하는 목적격 관계대명사절이다.

L2 **As** children grow, musical training *continues to help* them **develop** discipline and self-confidence.
→ as는 '…하면서'라는 의미의 접속사이다.
→ 「continue+to-v」는 '계속해서 (to-v)하다'라는 의미이다.
→ 「help+목적어+동사원형」은 '(목적어)가 (동사원형)하는 것을 돕다'라는 의미이다.

L4 The day-to-day practicing of music, **along with setting goals and reaching them**, *develops* self-discipline, patience, and responsibility.
→ "along with … them"은 삽입구로, 문장의 핵심 주어는 The day-to-day practicing of music이다. 따라서 동사도 단수형인 develops가 쓰였다.

L6 ..., such as **completing** homework and other school projects on time **and** *keeping* materials *organized*.
→ 동명사 completing과 keeping이 접속사 and로 병렬 연결되어 있다.
→ 「keep+목적어+과거분사」는 '(목적어)를 (과거분사)되게 유지하다'라는 의미이다.

UNIT 07 교육

기출예제 TRY 1
p.50

(1) T (2) F (3) T

본문 해석
음악 공부는 아이들이 학교에서 하는 읽기, 수학, 그리고 다른 과목에서의 모든 학습의 질을 높여준다. 그것은 또한 언어와 의사소통 능력을 발달시키는 데에도 도움이 된다. 아이들이 자라면서, 음악 훈련은 자제력과 자신감을 계발하는 데 계속해서 도움이 된다. 학생들은 학교에서 성공하기 위해서 이러한 자질이 필요하다. 목표를 세우고 그것을 달성하는 것과 더불어, 매일 행해지는 음악 연습은 자기 훈련, 인내심, 그리고 책임감을 발달시킨다. 그러한 자제력은, 숙제와 다른 학교 과제를 제시간에 완료하고 자료를 정리하는 것과 같은, 다른 영역으로 이어진다.

정답 해설
(2) 음악 훈련은 자제력과 자신감 모두를 발달시키도록 돕는다고 했다.

구문 해설
L1 Music study enriches all the learning—in reading, math, and other subjects—**that** children do at school.

기출예제 TRY 2
p.51

1. ④ 2. This is because they can take away from the love of learning.

본문 해석
"나는 네가 참 자랑스러워"와 같은 칭찬에 잘못된 것은 무엇일까? 많다. 자녀의 모든 성취에 보상하는 것은 실수일 수 있다. 보상이 긍정적인 것처럼 들리기는 하지만, 그것은 흔히 부정적인 결과로 이어질 수 있다. 이는 그것이 배움에 대한 애정을 빼앗을 수 있기 때문이다. 만약 당신이 자녀의 성취에 대해 지속적으로 보상한다면, 그들은 보상을 받는 데에만 주로 집중하기 시작한다. 그들은 그것을 얻기 위해 자신이 한 일에 관해서는 생각하지 않을 것이다. 그들의 즐거움의 초점은 배움 그 자체를 즐기는 것에서 당신을 기쁘게 하는 것으로 바뀐다. 만약 당신이 자녀가 글자를 알아볼 때마다 칭찬한다면, 그들은 칭찬 애호가가 될지도 모른다. 다시 말해서, 그들은 당신의 칭찬을 듣기 위해서보다 그(= 배움) 자체를 위해 알파벳을 배우는 것에 흥미를 덜 갖게 될 것이다.

정답 해설
1 자녀의 성취에 대한 무조건적인 보상은 자녀들이 학습 그 자체에 대한 즐거움보다 보상을 받는 것에 더 집중하게 한다고 했으므로, 글의 요지로 ④가 알맞다.
2 밑줄 친 부분 바로 뒤에 나오는 문장 "This is because they can take away from the love of learning. (이

는 그것이 배움에 대한 애정을 빼앗을 수 있기 때문이다.)"에서 보상이 부정적인 결과로 이어질 수 있는 이유에 대해 설명하고 있다.

구문 해설

L1 **It** can be a mistake **to reward** all of your child's accomplishments.
→ It은 가주어이고 to reward 이하가 진주어이다.

L2 **Although** rewards *sound positive*, they can often lead to negative consequences.
→ Although는 '(비록) …이지만'이라는 의미의 접속사이다.
→ 「sound(감각동사)+형용사」는 '…하게 들리다'라는 의미이다.

L5 They will not think about **what they did** *to earn it*.
→ what they did는 전치사 about의 목적어로 쓰인 관계대명사절로, 관계대명사 what은 선행사 the thing(s)을 포함한다.
→ to부정사구 to earn it은 부사적 용법의 '목적'을 나타내며, '…하기 위해'라는 의미이다.

L6 If you praise your children **every time they identify** a letter, ….
→ 「every time+주어+동사 …」는 '(주어)가 …할 때마다'라는 의미이다.

READ & PRACTICE

pp.52-53

READ 1 1. (1) T (2) F 2. ① 3. 수능 적용 ②
READ 2 1. (1) T (2) F 2. New technologies such as online learning programs and digital books
3. 수능 적용 ⑤

READ 1

본문 해석

누군가에게 어떤 개념이나 주제를 조금 접하게 하는 것은 그들이 나중에 그것을 다시 접했을 때 그것에 어떻게 반응하는지에 영향을 줄 수 있다. 이것은 '예비지식 주기'라고 불린다. 우리는 보통 예비지식을 주는 것이 우리의 행동에 어떻게 영향을 미치는지 알지 못한다. 하지만, 교사들에게, 예비지식을 주는 것은 유용한 도구가 될 수 있다. 그것은 학생들이 수업에 나오는 정보에 이미 익숙할 때 그들이 더 잘 학습하는 경향이 있기 때문이다. 교사가 학생들에게 예비지식을 줄 수 있는 한 가지 방법은 앞으로 배울 수업 주제에 관해 간단히 소개하는 것이다. 적은 양의 정보조차도 학생들이 주제에 익숙해지도록 도와줄 것이다. 후에, 실제 수업 중에, 그들은 좀 더 면밀히 주의를 기울일 수 있게 되고, 그들은 더 효과적으로 배울 것이다.

정답 해설

1 (2) 적은 양의 예비지식도 학생들이 수업 주제에 익숙해지도록 도와준다고 했다.

2 ⓐ는 앞 절의 someone을 가리키고, 나머지는 students를 가리킨다.
3 수능 적용 학생들은 예비지식이 있을 때 수업에 더 주의를 기울일 수 있게 되고 더 효과적으로 배울 수 있다고 했으므로, 글의 요지로는 ②가 알맞다.

구문 해설

L1 *Introducing* **someone** *to* **an idea or topic in a small way** can influence **how they** react to it ….
→ 동명사구 "Introducing … small way"가 문장의 주어이다.
→ "introduce A to B"는 'A에게 B를 소개하다[접하게 하다]'라는 의미이다.
→ how they 이하는 influence의 목적어로 쓰인 의문사절이다.

L4 That's because students **tend to learn** better ….
→ 「tend+to-v」는 '(to-v)하는 경향이 있다'라는 의미이다.

L6 One way **teachers can prime their students** is *to give* a brief introduction ….
→ teachers can prime their students는 One way를 선행사로 하는 관계부사절이다.
→ to give 이하는 주격보어로 쓰인 명사적 용법의 to부정사구이다.

READ 2

본문 해석

온라인 학습 프로그램과 전자책과 같은 새로운 기술이 점점 대중화되고 있다. 학교에 따르면, 이러한 도구들은 교육을 보다 편리하고 덜 비싸게 만들고 있다. 하지만, 연구는 이러한 새로운 학습 방법에도 결점이 있다는 것을 보여준다. 연구원들에 따르면, 90% 이상의 학생들이 인쇄된 자료를 읽을 때 더 잘 배운다고 말한다. 이것의 한 이유는 학생들이 인쇄된 자료를 사용할 때 다시 읽고 복습할 가능성이 더 높다는 것이다. 이것은 인쇄된 자료를 사용하는 것이 각 주제에 관한 더 완벽한 이해로 이끈다는 것을 의미한다. 게다가, 그것은 학생들이 배운 것을 더 잘 기억하는 것 또한 도와준다. 다시 말해서, 학교는 학생들의 학습하는 능력을 악화시키는 변화를 촉진하고 있다.

정답 해설

1 (2) 학생들은 전자책이 아니라 인쇄된 자료로 읽었을 때 글을 다시 읽을 가능성이 더 크다고 했다.
2 밑줄 친 "these new learning methods (이러한 새로운 학습 방법)"는 첫 문장에 나온 "New technologies such as online learning programs and digital books (온라인 학습 프로그램과 전자책과 같은 새로운 기술)"를 가리킨다.
3 수능 적용 90% 이상의 학생들이 인쇄된 자료로 학습할 때 더 잘 배운다는 것을 알아낸 연구 결과를 바탕으로 전자책과 같은 학습을 위한 새로운 기술보다 인쇄된 자료가 학습에 더 낫다고 하였으므로, 글의 주제로 ⑤가 알맞다.

① the benefits of learning online
온라인 학습의 이점

② why students prefer digital materials
학생들은 왜 전자 자료를 선호하는가

③ how new technologies will improve education
새로운 기술이 어떻게 교육을 개선시킬 것인가

④ why schools resist the use of new technologies
학교는 왜 새로운 기술 사용에 저항하는가

⑤ the advantages of printed over digital materials
전자 자료에 비해 인쇄된 자료가 지닌 장점

구문 해설

L1 New technologies such as online learning programs and digital books **are** becoming *more and more popular*.
→ 문장의 핵심 주어는 복수 명사 New technologies이므로 동사도 복수형인 are가 쓰였다.
→ 「비교급+and+비교급」은 '점점 더 …한'이라는 의미이다.

L3 However, studies show **that** there are also drawbacks to
→ that은 명사절을 이끄는 접속사로, that 이하는 동사 show의 목적어이다.

L4 ..., more than 90% of students say that they learn better **when reading printed materials**.
→ when reading printed materials는 접속사 when을 생략하지 않은 '시간'을 나타내는 분사구문이다. (= when they read printed materials)

L6 One reason for this is **that** students *are* more *likely to re-read*
→ 접속사 that 이하는 주격보어로 쓰인 명사절이다.
→ 「be동사+likely+to-v」는 '…할 것 같다', '…할 가능성이 있다'라는 의미이다.

L9 ..., schools are promoting changes **that** worsen students' ability *to learn*.
→ that 이하는 changes를 선행사로 하는 주격 관계대명사절이다.
→ to learn은 앞의 명사구 students' ability를 수식하는 형용사적 용법의 to부정사이다.

VOCA PLUS (교육) p.54

Check-Up
(1) fluent (2) dormitory (3) motivates
(4) scholarship (5) intelligence

문장 해석
(1) Mark는 스페인어에 꽤 유창하다.

(2) 제가 기숙사에 제 냉장고를 가져가도 되나요?
(3) 배움에 대한 나의 애정은 새로운 것들을 시도하도록 나에게 동기를 준다.
(4) 내가 이 대회에서 이긴다면, 나는 대학 장학금을 받을 것이다.
(5) 나는 Susan이 자신의 지능과 인내심 덕분에 성공할 것이라고 믿는다.

◎ UNIT 08 과학

기출예제 TRY 1 p.56

(1) T (2) F (3) T

본문 해석
어떤 모래는, 조개껍질과 바위 같은, 바다의 물체들로부터 형성된다. 그러나, 대부분의 모래는 산에서부터 먼 길을 온 바위의 아주 작은 조각들로 구성된다! 이 여정은 수천 년이 걸릴 수 있다. 빙하, 바람, 그리고 흐르는 물은 바위의 조각들이 이동하도록 돕는다. 이 작은 여행자들(= 바위 조각들)은 이동하면서 점점 더 작아진다. 만약 운이 좋다면, 강물이 그것들을 해안까지 내내 태워 줄지도 모른다. 그곳에서, 그것들은 해변에서 모래로 남은 세월을 보낼 수 있다.

정답 해설
(2) 바위에서 바닷가의 모래가 되기까지 수천 년이 걸릴 수 있다고 했다.

구문 해설

L1 Some sand is formed from objects in the ocean, **such as** shells and rocks.
→ such as는 '…와 같은'이라는 의미로, objects in the ocean에 대해 부연 설명한다.

L1 However, most sand is made up of tiny bits of rock **that** came all the way from the mountains!
→ that 이하는 tiny bits of rock을 선행사로 하는 주격 관계대명사절이다.

L3 Glaciers, wind, and flowing water **help (to) move** the bits of rock along.
→ 동사 help는 목적어로 to부정사 또는 동사원형을 쓸 수 있다.

L4 These tiny travelers get **smaller and smaller** *as* they go.
→ 「비교급+and+비교급」은 '점점 더 …한'이라는 의미이다.
→ as는 '…하면서'라는 의미의 접속사이다.

1. ④ **2.** 뇌우, 구름, 번개

본문 해석

플라스틱 펜을 머리카락에 열 번 정도 문질러 보아라. 그러고 나서 약간의 작은 휴짓조각이나 분필 가루에 펜을 가까이 대 보아라. 휴짓조각이나 분필 가루가 펜에 달라붙는다는 것을 알게 될 것이다. 이것은 당신이 정전기라고 불리는 전기의 한 형태를 만들어냈기 때문이다. 이러한 종류의 전기는 마찰에 의해 생성되며, 그것은 펜이 전기로 충전되게 했다. 정전기는 대기에서도 발견된다. 뇌우가 쏟아지는 동안, 구름은 서로 맞부딪히며 (전기로) 충전될 수 있다. 이 전하(= 구름이 가진 정전기)는 번개의 섬광으로 구름에서 땅으로 흐른다. 따라서 폭풍우가 치는 동안 우리가 흔히 보게 되는 번개는 정전기로 인해 발생된 것이다.

정답 해설

1 정전기에 의해 생성되는 것은 '번개'라고 했으므로, 글의 내용과 일치하지 않는 것은 ④이다.

2 "Static electricity is also found in the atmosphere. (정전기는 대기에서도 발견된다.)"라는 문장 다음부터 이에 대한 예시로 번개가 발생하는 과정을 설명하고 있다.

구문 해설

L2 You will find **that** the bits of tissue paper or chalk dust stick to the pen.
→ that은 명사절을 이끄는 접속사로, that 이하는 will find 의 목적어이다.

L3 **This is because** you have created a form of electricity *called static electricity*.
→ 「This is because+주어+동사」는 '이것은 …이기[하기] 때문이다'라는 의미로, 앞 문장에 대한 이유를 나타낸다.
→ called static electricity는 명사구 a form of electricity를 수식하는 과거분사구이다.

L6 This charge can flow **from** a cloud down **to** the earth *as* a flash of lightning.
→ "from A to B"는 'A부터 B까지'라는 의미이다.
→ as는 '…로서'라는 의미의 전치사이다.

L7 So the lightning **that we often see during storms** is caused by static electricity.
→ "that ... during storms"는 the lightning을 선행사로 하는 목적격 관계대명사절이다.

READ & PRACTICE

READ 1 **1.** (1) T (2) F **2.** bright colors, patterns on the petals, the sweet scent of the nectar, electricity **3.** 수능 적용 ⑤
READ 2 **1.** (1) F (2) T **2.** thermal expansion **3.** 수능 적용 ④

READ 1

본문 해석

호박벌이 찾아갈 꽃을 물색하고 있을 때, 그들은 꿀의 달콤한 향뿐만 아니라 꽃잎의 밝은색과 무늬에 끌린다. 그러나 오늘날 과학자들은 벌의 관심을 끄는 다른 뭔가가 있음을 보여주었다. 바로 전기이다. 새로운 연구에서, 연구원들은 호박벌이 꽃을 둘러싸는 전기장을 감지할 수 있다는 것을 발견했다. 그들은 또한 다양한 종류의 꽃이 만들어내는 전기장들 간의 차이를 알 수 있다. 전기장에 대한 그들의 감각은 심지어 다른 벌이 이미 꽃을 찾아왔는지도 그들에게 알려줄 수 있다. 연구원들은 벌들이 어떻게 이러한 전기장을 감지하는지 정확히 알아내지는 못했다. 하지만, 그들은 벌의 털이나 다른 신체 부위가 그것에 반응할지도 모른다고 생각한다.

정답 해설

1 (2) 연구원들은 호박벌이 어떻게 꽃의 전기장을 감지하는지를 정확히 알아내지는 못했다고 했다.

2 호박벌이 꽃에 끌리게 되는 요인으로 bright colors, patterns on the petals, the sweet scent of the nectar가 있고, 최근에 과학자들이 발견한 요인으로 electricity가 언급되었다.

3 수능 적용 호박벌이 꽃에 끌리게 되는 요인 중 하나인 전기장에 관한 글이므로, 글의 주제로 ⑤가 알맞다.

오답 풀이

① using bees and flowers to produce electricity
전기를 생성하기 위해 벌과 꽃을 사용하기
② the reason electric fields confuse bumblebees
전기장이 호박벌을 교란시키는 이유
③ the way bumblebees use electricity as a defense
호박벌이 방어로 전기를 사용하는 방법
④ bees' own way to find nectar using electric fields
전기장을 사용하여 꿀을 찾는 벌만의 방법
⑤ how bumblebees are attracted to flowers electrically
호박벌이 어떻게 꽃에게 전기로 끌리는지

구문 해설

L3 But scientists have now shown **that** there is something else *that* gets the bees' attention—electricity.
→ 첫 번째 that은 명사절을 이끄는 접속사로, that 이하는 동사 have shown의 목적어이다.
→ 두 번째 that이 이끄는 절은 something else를 선행사로 하는 주격 관계대명사절이다.

L4 ..., researchers discovered **that** bumblebees can detect fields of electricity *that* surround flowers.
→ 첫 번째 that은 명사절을 이끄는 접속사로, that 이하는 동사 discovered의 목적어이다.
→ 두 번째 that이 이끄는 절은 선행사 fields of electricity를 수식하는 주격 관계대명사절이다.

L5 They are also able to learn the differences be-
tween the fields **that** various types of flowers
produce.
→ that 이하는 선행사 the fields를 수식하는 목적격 관계대
명사절이다.

L7 Their sense of a field can even tell them **if**
another bee *has already visited* a flower.
→ if는 '…인지'라는 의미의 접속사로, if가 이끄는 절은 동사
tell의 직접목적어이다.
→ has already visited는 '완료'를 나타내는 '현재완료'
(have+과거분사)로, 주로 already, just, yet 등과 같은 부
사와 함께 쓴다.

L8 The researchers haven't figured out exactly **how
the bees** detect these electric fields.
→ how the bees 이하는 동사 haven't figured out의
목적어로 쓰인 의문사절이다.

READ 2

본문 해석

일 년 내내, 파리의 관광객들은 도시의 숨 막히게 아름다운 전망을
즐기기 위해 에펠 탑 꼭대기까지 간다. 흥미롭게도, 여름에 꼭대기
로 가는 방문자들은 겨울에 가는 사람들보다 15cm에서 30cm 더
높이 있다. 이것은 열팽창 때문이다. 입자는 뜨거워지면 더 많이 움
직이고, 이것은 물질이 고온에서 더 많은 공간을 차지하게 한다. 이
자연스러운 과정 때문에, 다리나 다른 대형 구조물은 팽창 이음 장
치라고 불리는 특수 부품으로 지어진다. 이것은 그러한 구조물이 온
도의 변화에 따라 안전하게 늘어나거나 줄어들도록 해준다. 이러한
특수 이음 장치가 없다면, 열팽창은 시간이 지남에 따라 대형 구조
물에 심각한 손상을 일으킬 것이다.

정답 해설

1 (1) 여름에는 에펠 탑의 높이가 겨울보다 15cm에서 30cm
더 높다고 하였다.
2 밑줄 친 "this natural process (이 자연스러운 과정)"는 고
온에서 물질이 팽창하는 "thermal expansion (열팽창)"을
가리킨다.
3 수능 적용 열팽창의 원리를 설명하며 고온에서 손상이 될 수 있
는 대형 구조물들은 팽창 이음 장치라는 특수 부품을 사용해서
보호한다는 내용이므로, 글의 제목으로 ④가 알맞다.

오답 풀이

① The Best Time of the Year to Visit Paris
일 년 중 파리를 방문할 최적의 시기
② Thermal Expansion: An Unsolved Mystery
열팽창: 해결되지 않은 수수께끼
③ How to Prevent Large Structures from Falling
대형 구조물의 붕괴를 막는 방법
④ How Special Parts Protect Structures from
Thermal Expansion
특수 부품이 열팽창으로부터 구조물을 보호하는 방법

⑤ The Eiffel Tower: The First Structure Built with
Expansion Joints
에펠 탑: 팽창 이음 장치로 지어진 첫 번째 구조물

구문 해설

L2 ..., visitors **who go to the top in summer** are 15
to 30 centimeters higher than *those who* go in
winter.
→ who go to the top in summer는 visitors를 선행사
로 하는 주격 관계대명사절이다.
→ those who는 '…한 사람들'이라는 의미이다.

L5 ..., bridges and other large structures are built
with special parts **called expansion joints**.
→ called expansion joints는 앞의 명사구 special
parts를 수식하는 과거분사구이다.

L7 These **allow** such structures *to* safely *stretch
or (to) get* smaller according to changes in
temperature.
→ 「allow+목적어+to-v」는 '(목적어)가 (to-v)하게 해주다'
라는 의미이다.
→ to stretch와 (to) get이 접속사 or로 병렬 연결되어 있다.

L8 **Without these special joints, thermal expan-
sion would cause** serious damage to
→ 「Without+명사(구), 주어+조동사 과거형+동사원형 ...」
은 현재 사실과 반대되는 일을 가정하는 가정법 과거이다. 이때
Without은 If it were not for 또는 But for로 바꿔 쓸 수
있다.

VOCA PLUS (과학) p.60

Check-Up
(1) satellite (2) adjust (3) astronaut (4) precise
(5) reproduce

문장 해석

(1) 달은 지구의 유일한 위성이다.
(2) 당신이 이 현미경을 사용할 때, 초점을 조정하기 위해 이 다이얼
을 돌려라.
(3) 우주 비행사가 달 위를 걸었고 그곳에 자신의 국기를 꽂았다.
(4) 당신은 우리가 날마다 노출되는 자외선의 정확한 양을 아는가?
(5) 식물은 벌과 다른 생물들을 자신의 꿀로 유인함으로써 번식
한다.

UNIT 09 심리

기출예제 TRY 1 p.62

(1) T (2) F (3) T

본문 해석

대부분 사람들의 감정은 상황에 따라 다르다. 즉, 그들의 감정은 그 감정이 비롯된 상황과 관련이 있다. 만약 그들이 감정적인 상황에 남아 있다면, 그들이 경험하고 있는 그 감정은 계속되기 쉽다. 그들이 그 상황에서 벗어나자마자, 감정은 사라지기 시작한다. 다시 말해서, 상황에서 벗어나는 것은 사람들의 감정이 그들을 압도하는 것을 막는다. 그것이 상담사가 자주 내담자에게 그들을 괴롭히는 어떤 것으로부터 약간의 감정적인 거리를 두라고 조언하는 이유이다. 그들이 그렇게 하는 한 가지 쉬운 방법은 감정의 원인으로부터 자신을 물리적으로 떼어놓는 것이다.

정답 해설

(2) 감정이 비롯된 상황에서 벗어나자마자, 그 감정은 사라지기 시작한다고 하였다.

구문 해설

L1 That is, their emotions are tied to the situations **in which** they originate.

→ in which 이하는 the situation을 선행사로 하는 목적격 관계대명사절(= which they originate in)에서 전치사가 관계대명사 앞으로 이동한 것이다.

L4 ..., **moving away from situations** *prevents* people's emotions *from overwhelming* them.

→ 동명사구 "moving … situations"는 문장의 주어이다. 동명사구 주어는 단수 취급하므로, 동사도 단수형인 prevents가 쓰였다.

→ 「prevent+목적어+from+v-ing」는 '(목적어)가 (v-ing) 하는 것을 막다'라는 의미이다.

L5 **That's why** counselors often *advise* clients *to get* some emotional distance from **whatever** is bothering them.

→ 「That's why+주어+동사 …」는 '그것이 …한 이유이다'라는 의미이다.

→ 「advise+목적어+to-v」는 '(목적어)에게 (to-v)하라고 조언하다'라는 의미이다.

→ whatever는 전치사 from의 목적어로 쓰인 명사절을 이끄는 복합관계대명사이며, '…하는 것은 무엇이든지'라는 의미이다.

L6 One easy way **for them to do that** is *to physically separate* themselves from

→ to do that은 One easy way를 수식하는 형용사적 용법의 to부정사구이고, for them은 to부정사구(to do that)

의 의미상 주어이다.

→ to physically separate 이하는 주격보어로 쓰인 명사적 용법의 to부정사구이다.

기출예제 TRY 2 p.63

1. ④ **2.** The study reported that heavy caffeine consumption is related to an increased risk of breast cancer.

본문 해석

우리가 어떠한 주장을 믿고 싶지 않을 때, 우리는 자신에게 "내가 이것을 믿어야만 하나?"라고 물을지도 모른다. 그러고 나서 우리는 반대되는 증거를 찾는다. 그 주장을 의심할 단 하나의 이유라도 찾으면, 우리는 그것을 거부할 수 있다. 사실, 사람들은 그들이 도달하기를 원하는 결론에 다다르기 위해 사용하는 많은 교묘한 방법을 가지고 있다. 심리학자들은 이것을 '동기화된 추론'이라고 부른다. 한 실험에서, 여성들은 과학적 연구 자료를 읽도록 요청받았다. 그 연구는 다량의 카페인 섭취가 유방암 위험성의 증가와 관련이 있다고 보고했다. 많은 양의 커피를 마신 여성들은 커피를 덜 마신 여성들보다 연구에서 더 많은 오류를 찾아냈다. 다시 말해서, 커피를 많이 마시는 사람들은 이 연구를 믿지 않기로 선택했다는 것이다.

정답 해설

1 필자는 사람들이 자신이 원하는 의견에 도달하기 위해 많은 기법을 사용하고, 어떤 주장이 자신의 의견과 반대될 때, 이에 반하는 단 하나의 증거라도 찾으면 그 주장을 거부한다고 하였으므로, 글의 요지로 ④가 알맞다.

2 한 연구에서 여성들이 읽은 'a scientific study (과학적 연구 자료)'의 내용은 바로 다음 문장에 언급되어 있다.

구문 해설

L3 In fact, people have many tricks **that they use** *to reach* the conclusions (**that[which]**) **they want to reach**.

→ that they use는 선행사 many tricks를 수식하는 목적격 관계대명사절이다.

→ to reach 이하의 to부정사구는 부사적 용법의 '목적'을 나타내며, '…하기 위해'라는 의미이다.

→ they want to reach는 the conclusions를 선행사로 하는 목적격 관계대명사절로, 선행사 다음에 관계대명사 that [which]이 생략되었다.

L6 The women **who** drank a lot of coffee found more errors in the study than the women **who** drank less coffee.

→ 각각의 who가 이끄는 절은 앞에 나온 The[the] women을 선행사로 하는 주격 관계대명사절이다.

L8 In other words, heavy coffee drinkers chose **not to believe** the study.

→ to부정사의 부정형은 「never/not+to-v」의 형태이다.

READ & PRACTICE

pp.64-65

READ 1　1. (1) T (2) T　2. ①　3. 수능 적용 ③
READ 2　1. (1) F (2) T　2. Unlike normal blankets, anxiety blankets are weighted.　3. 수능 적용 ②

READ 1

본문 해석

우리는 과제를 끝내지 않고서 그것을 중단할 때 때때로 불안함을 느낀다. 이러한 느낌은 자이가르니크 효과라고 불리는 것과 관련이 있다. 그것은 해결되지 않은 채 남아있는 것으로 인해 발생한다. 자이가르니크 효과는 일단 우리가 무언가를 시작하면 그것을 끝내도록 압박한다. 그리고 우리가 다른 활동을 시작하더라도 그것은 우리에게 남아있다. 그것은 사람들이 이길 때까지 비디오 게임을 계속하고 싶어 하는 이유이다. 그것은 또한 몇몇 책과 TV 드라마가 왜 그렇게나 중독적인지를 설명한다. 챕터나 에피소드가 손에 땀을 쥐게 하는 상황에서 끝날 때, 자이가르니크 효과는 우리가 계속 (그것을) 봐야만 하는 것처럼 느끼게 한다. 그 이야기가 어떻게 해결되었는지 우리가 알게 될 때까지 이 불안한 감정은 사라지지 않을 것이다.

정답 해설

2　ⓐ는 a project를 가리키고, 나머지는 모두 the Zeigarnik effect를 가리킨다.

3　수능 적용 특정 과업을 끝내지 않고 중단했을 때 불안감이 생기는 현상인 자이가르니크 효과에 대한 글이므로, 글의 제목으로 ③이 알맞다.

오답 풀이

① Why the Zeigarnik Effect Is So Addictive
　자이가르니크 효과가 매우 중독적인 이유
② How to Make Use of the Zeigarnik Effect
　자이가르니크 효과를 활용하는 방법
③ The Zeigarnik Effect: With Us Until the End
　자이가르니크 효과: 마지막까지 우리 곁에
④ The Zeigarnik Effect: A New Form of Entertainment
　자이가르니크 효과: 오락물의 새로운 형태
⑤ Could the Zeigarnik Effect Help Us Get Things Done?
　자이가르니크 효과는 우리가 일을 끝내도록 도울 수 있는가?

구문 해설

L1 We sometimes **feel anxious** when we *stop working* on a project **without finishing** it.
　→ 「feel(감각동사)+형용사」는 '…하게 느끼다'라는 의미이다.
　→ 「stop+v-ing」는 '(v-ing)하는 것을 멈추다'라는 의미이다.
　→ 「without+v-ing」는 '(v-ing)하지 않고서'라는 의미이다.

L2 This feeling is related to something **called** the Zeigarnik effect.
　→ called 이하는 something을 수식하는 과거분사구이다.

L3 It is caused by things **that** are left unresolved.
　→ that 이하는 things를 선행사로 하는 주격 관계대명사절이다.

L5 It is the reason **why** people like to *keep playing* video games until they win.
　→ why 이하는 선행사 the reason을 수식하는 관계부사절이다.
　→ 「keep+v-ing」는 '계속(해서) (v-ing)하다'라는 의미이다.

L7 …, the Zeigarnik effect **makes** us **feel** like (that) *we have to keep going*.
　→ 「make(사역동사)+목적어+동사원형」은 '(목적어)가 (동사원형)하게 하다'라는 의미이다.
　→ we have to keep going은 전치사 like의 목적어로 쓰인 명사절로, 그 앞에 접속사 that이 생략되었다.

READ 2

본문 해석

지치고 피로한 사람들은 때때로 자신을 크고 부드러운 담요로 둘러싼다. 이것은 그들이 긴장을 풀고 편안함을 느끼도록 도와준다. 그런데 당신은 심각한 불안증을 완화하는 데 도움을 줄 수 있는 특수 담요가 있다는 것을 알고 있었는가? 병원에서는 불안증을 가진 사람들을 돕기 위해 오랫동안 이 담요를 사용해 왔다. 이제, 점점 더 많은 사람들이 집에서 그것을 사용하고 있다. 일반 담요와 달리, 불안 담요는 무겁다. 무게로부터 추가된 압력은 따뜻하고, 편안해지도록 껴안아 주는 것 같은 느낌을 제공한다. 이것은 신경계의 긴장을 풀어주어서, 사람들이 안전하고 차분하게 느끼도록 해준다. 하지만, 불안 담요는 불안증과 싸우고 있는 사람들만을 위한 것이 아니다. 그것은 스트레스를 받는 누구나 위로할 수 있다.

정답 해설

1　(1) 불안 담요는 이제 점점 더 많은 사람들이 집에서도 사용하고 있다고 하였다.

2　불안 담요와 일반 담요의 차이를 설명하는 문장은 전치사 unlike가 포함된 "Unlike normal blankets, anxiety blankets are weighted. (일반 담요와 달리, 불안 담요는 무겁다.)"이다. unlike는 '…와 달리'라는 의미의 전치사이다.

3　수능 적용 일반 담요보다 무게가 있는 불안 담요가 불안증과 스트레스를 받는 사람들에게 도움이 된다는 글이므로, 글의 요지로 ②가 알맞다.

구문 해설

L2 This **helps** them **to relax** and **feel** comfortable.
　→ 「help+목적어+to-v」는 '(목적어)가 (to-v)하는 것을 돕다'라는 의미이다.

L3 Hospitals **have been using** these blankets *to help* people with anxiety for a long time.
　→ have been using은 '현재완료진행형'(have been+현재분사)으로, 어떤 행위나 상태가 과거부터 현재까지 계속 이어지는 것을 나타내며, '…해 오고 있다'라는 의미이다.
　→ to help 이하의 to부정사구는 부사적 용법의 '목적'을 나타

내며, '…하기 위해'라는 의미이다.

L6 **The added pressure** *from the weights* **provides** the feeling of a warm,

　→ 문장의 핵심 주어가 명사구 The added pressure이므로, 동사도 단수형인 provides가 쓰였다.

　→ from the weights는 명사구 The added pressure를 수식하는 전치사구이다.

L8 Anxiety blankets aren't only for people **struggling with anxiety**, though.

　→ struggling with anxiety는 명사 people을 수식하는 현재분사구이다.

L9 They can comfort **anyone who is** feeling

　→ who 이하는 anyone을 선행사로 하는 주격 관계대명사절이다. 이때 선행사인 명사 anyone은 단수 취급하므로, 관계대명사절의 동사도 단수형인 is가 쓰였다.

VOCA PLUS (심리)　　　p.66

Check-Up
(1) empathize　(2) symptoms　(3) worsen
(4) memory　(5) treatment

문장 해석
(1) 훌륭한 배우는 극중 인물에 완전히 감정 이입할 수 있다.
(2) 우울증의 증상 중 하나는 심각한 두통이다.
(3) 그는 수술을 받았지만, 상태는 악화될 뿐인 것 같았다.
(4) 뇌 손상이 있는 그 환자는 단기 기억 상실을 겪었다.
(5) 의사는 정신 질환의 특별한 치료법으로 웃음을 도입했다.

◉ UNIT 10 문화와 예술

기출예제 TRY 1　　　p.68

(1) T　(2) T　(3) F

본문 해석
인상주의는 가장 대중적인 미술 양식 중 하나이다. 그것은 쉽게 이해되며 이미지를 이해하기 위해 관람객에게 열심히 노력하는 것을 요구하지 않는다. 인상주의는 여름 풍경과 밝은 색상을 사용하여, 감상하기에 편안하다. 하지만, 대중에게는 처음에 이러한 양식이 익숙하지 않았다는 것을 기억하는 것이 중요하다. 그들은 이전에 그러한 비격식적인 그림을 본 적이 없었다. (그림의) 소재는 철길이나 공

장과 같은, 산업적인 풍경의 일부를 포함했다. 이전에는, 이러한 소재들이 예술가들에게 적합하다고 여겨지지 않았다.

정답 해설
(3) 인상주의 양식 이전에는 공장과 같은 산업과 관련된 풍경들이 예술가들에게는 적합하다고 여겨지지 않았다고 했다.

구문 해설
L1 It is easily understood and does not **ask** the viewer **to work** hard *to understand* the imagery.

　→ 「ask+목적어+to-v」는 '(목적어)에게 (to-v)할 것을 요구하다'라는 의미이다.

　→ to understand 이하의 to부정사구는 부사적 용법의 '목적'을 나타내며 '…하기 위해'라는 의미이다.

L2 Impressionism is comfortable **to look at**,

　→ to look at은 형용사 comfortable을 수식하는 부사적 용법의 to부정사구이다.

L3 **It** is important **to remember**, however, *that* the public was not familiar with this style at first.

　→ It은 가주어이고 to remember 이하가 진주어이다.

　→ that은 명사절을 이끄는 접속사로, that 이하는 to remember의 목적어이다.

L4 They had never seen **such informal paintings** before.

　→ 「such+(a(n)+)형용사+명사」는 '그렇게 …한 ~, 매우 …한 ~'이라는 의미이다.

L6 Previously, these subjects **had not been considered** appropriate for artists.

　→ had not been considered는 '과거완료 수동태' (had been+과거분사)이다. 여기에서 '과거완료'는 과거의 특정 시점 이전부터 발생한 일이 과거의 특정 시점까지 진행된 것을 나타낸다.

기출예제 TRY 2　　　p.69

1. ③　2. Nora는 그녀의 가족과 결혼 생활을 떠난다.

본문 해석
고전 동화에서, 갈등은 완전히 해소된다. 예외 없이, 남녀 주인공은 영원히 행복하게 산다. 대조적으로, 현대의 많은 이야기는 덜 확정적인 결말을 가진다. 흔히 이러한 이야기들에서 갈등이 부분적으로만 해소되거나 관객들을 더 나아가 생각하게 만들면서, 새로운 갈등이 나타난다. 이것은 특히 스릴러나 공포물에 해당되는데, (그런 장르들에서) 관중들은 내내 완전히 매료된다. Henrik Ibsen의 연극인, 「Doll's House」를 생각해 보면, (그 연극에서) 마지막에 Nora는 그녀의 가족과 결혼 생활을 떠난다. Nora는 사라지고 우리는 해답이 나오지 않은 많은 질문과 함께 남겨진다. 열린 결말은 강력한 도구이다. 그것은 관객들이 다음에 일어날지도 모르는 일에 관해 생각하게 만든다.

1 갈등이 부분적으로 해소되거나 새로운 갈등이 나타나는 확정적이지 않은 결말이 특히 스릴러나 공포물에 나타난다고 하였으므로, 글의 내용과 일치하지 않는 것은 ③이다.

2 밑줄 친 부분 바로 다음에 해당 연극의 주인공 중 한 명인 Nora에 대한 결말을 설명하고 있다.

구문 해설

L3 ..., or a new conflict appears, *making* **the audience** *think* **further**.
→ making 이하는 '…하면서'라는 의미의 '동시상황'을 나타내는 분사구문이다.
→ 「make(사역동사)+목적어+동사원형」은 '(목적어)가 (동사원형)하게 하다'라는 의미이다.

L4 ... thriller and horror genres, **where** audiences are kept on the edge of their seats throughout.
→ 콤마(,)를 포함한 where는 thriller and horror genres를 선행사로 하는 계속적 용법의 관계부사이다.

L8 It **forces** the audience **to think** about *what might happen next*.
→ 「force+목적어+to-v」는 '(목적어)가 (to-v)하게 만들다[강요하다]'라는 의미이다.
→ what might happen next는 전치사 about의 목적어로 쓰인 관계대명사절로, 관계대명사 what은 선행사 the thing(s)을 포함한다.

READ & PRACTICE
pp.70-71

READ 1 1. (1) F (2) T 2. ①, ④ 3. 수능 적용 ⑤
READ 2 1. (1) F (2) T 2. 그들(배우들)이 가상의 세계 안의 등장인물로서 그들 자신의 존재를 알고 있음을 관객에게 보여주는 것 3. 수능 적용 ③

READ 1

본문 해석

현대 무용은 20세기 초반에 발달한 춤의 한 종류이다. 그것은 무용수들이 고전 발레와 같은 전통적인 춤의 형식을 거부했을 때 시작되었다. 현대 무용수들은 고전 발레가 너무 제한적이라고 생각했다. 그들은 자신의 움직임이 내면의 감정을 표현하기를 원해서, 그들만의 독특한 스타일을 개발했다. 현대 무용수들은 또한 고전 발레에서 사용된 신발과 의상을 착용하는 것을 중단했다. 그들 중 많은 이들이 맨발로 춤을 추었다. 그리고 일부는 충격적인 의상을 입었다. 현대 무용과 고전 발레 간의 또 다른 차이점은 무용수가 중력의 힘을 사용하는 방식이다. 고전 발레에서는, 무용수가 아주 가벼워 보이게 노력한다. 그러나 많은 현대 무용수들은 더 극적으로 움직이기 위해 자신의 몸의 무게를 사용한다.

1 (1) 현대 무용은 고전 발레와 같은 전통적인 춤의 형식을 거부하면서 시작했다고 하였다.

2 ① 현대 무용이 아닌 고전 발레가 매우 제한적이라고 했다.
④ 무용수가 아주 가벼워 보이도록 노력한 것은 전통 발레에 해당한다.

3 수능 적용 현대 무용과 고전 발레의 차이점에 대한 글이므로, 글의 주제로 ⑤가 알맞다.

오답 풀이

① the strict rules of classical ballet
고전 발레의 엄격한 규칙

② the development of classical ballet
고전 발레의 발달

③ how popular modern dance has become today
현대 무용이 오늘날 얼마나 인기 있게 되었는가

④ why classical ballet remains popular in modern times
고전 발레가 왜 현대에도 여전히 인기 있는가

⑤ differences between modern dance and classical ballet
현대 무용과 고전 발레 간의 차이점

구문 해설

L1 Modern dance is a kind of dancing **that** developed in the early twentieth century.
→ that 이하는 a kind of dancing을 선행사로 하는 주격 관계대명사절이다.

L3 Modern dancers thought **that** classical ballet was too limited.
→ that은 명사절을 이끄는 접속사로, that 이하는 동사 thought의 목적어이다.

L4 They **wanted** their movements **to express** their inner feelings,
→ 「want+목적어+to-v」는 '(목적어)가 (to-v)하기를 원하다'라는 의미이다.

L5 Modern dancers also **stopped wearing** the shoes and costumes *used* in classical ballet.
→ 「stop+v-ing」는 '(v-ing)하는 것을 멈추다'라는 의미이다.
→ used 이하는 명사구 the shoes and costumes를 수식하는 과거분사구이다.

L7 Another difference **between modern dance and classical ballet** is the way *the dancers* use the force of gravity.
→ "between ... classical ballet"은 명사구 Another difference를 수식하는 전치사구이다.
→ the dancers 이하는 the way를 선행사로 하는 관계부사절이다. the way 대신에 how가 쓰일 수 있다.

READ 2

본문 해석

'네 번째 벽'은 극장에서 처음 사용된 용어이다. 그것은 무대 위 가상 세계의 등장인물들로부터 현실 세계의 관객을 구분하는 가상의 벽을 나타낸다. 이 용어는 또한 시청자와 영화 그리고 TV 쇼의 배우 사이의 유사한 벽에 관해 이야기하는 데 사용될 수 있다. 등장인물이 네 번째 벽을 '부수면', 그것은 그들이 가상의 세계 안의 등장인물로서 그들 자신의 존재를 알고 있음을 관객에게 보여주는 것을 의미한다. 예를 들어, 영화나 TV 쇼의 등장인물이 직접 카메라를 들여다보고 시청자에게 무언가를 말할 수 있다. 또는 무대에 있는 배우가 관중의 구성원들에게 말하기 시작할 수도 있다.

정답 해설

1 (1) 네 번째 벽은 무대 위 가상 세계의 등장인물들로부터 현실 세계의 관객을 구분하는 가상의 벽을 말한다.

2 밑줄 친 "characters "break" the fourth wall (등장인물이 네 번째 벽을 부순다)"은 바로 뒤 it means that 다음에 나오는 "they show the audience that they are aware of their own existence as characters in a fictional world (그들(배우들)이 가상의 세계 안의 등장인물로서 그들 자신의 존재를 알고 있음을 관객에게 보여주는 것)"를 의미한다.

3 [수능 적용] 관객과 배우 사이의 가상의 벽인 '네 번째 벽'에 관해 설명하는 글이므로, 글의 제목으로 ③이 알맞다.

오답 풀이

① The Fourth Wall: An Unbreakable Barrier
네 번째 벽: 부술 수 없는 장벽

② Why Actors Should Never Speak to the Audience
배우들은 왜 관객에게 절대 이야기를 해서는 안 되는가

③ The Imaginary Wall Between Audiences and Actors
관객과 배우 사이의 가상의 벽

④ Using the Fourth Wall to Create Interesting Characters
흥미로운 등장인물을 만들어내기 위해 네 번째 벽을 사용하는 것

⑤ Is Theater the Best Way to Experience the Fourth Wall?
극장이 네 번째 벽을 경험하는 가장 좋은 방법인가?

구문 해설

L1 The "fourth wall" is a term **that** was first used in theater.
→ that 이하는 a term을 선행사로 하는 주격 관계대명사절이다.

L1 It refers to the imaginary wall *separating* the real world of the audience *from* the fictional world
→ separating 이하는 명사구 the imaginary wall을 수식하는 현재분사구이다.
→ "separate A from B"는 'B로부터 A를 구분하다'라는 의미이다.

L3 The term can also **be used to talk** about the similar barrier *between* viewers *and* actors in
→ 「be동사+used+to-v」는 '(to-v)하는 데 사용되다'라는 의미이다.
→ "between A and B"는 'A와 B 사이(에)'라는 의미이다.

L4 ..., it means **that** they *show* the audience *that* they are aware of their own existence
→ 첫 번째 that은 명사절을 이끄는 접속사로, that 이하는 동사 means의 목적어이다.
→ 두 번째 that도 명사절을 이끄는 접속사이다. 여기에서 「show+간접목적어+직접목적어」는 '(간접목적어)에게 (직접목적어)를 보여주다'라는 의미이며, that 이하는 동사 show의 직접목적어이다.

VOCA PLUS (문화와 예술) p.72

Check-Up
(1) conducted (2) tragedy (3) copyright
(4) composed (5) rehearsed

문장 해석
(1) 유명한 작곡가가 오케스트라를 지휘했다.
(2) 비극에서, 주인공은 보통 죽는다.
(3) 그 저자는 자신의 모든 책에 대한 저작권을 갖고 있다.
(4) Eric은 새로 태어난 아기를 위해 아름다운 노래를 작곡했다.
(5) 중요한 발표를 위해, 나는 거울 앞에서 예행연습을 했다.

◉ UNIT 11 사회

기출예제 TRY 1 p.74

(1) T (2) F (3) T

본문 해석

모든 사람은 독특하다. 그들은 다른 외모, 다른 성격, 그리고 다른 신념을 가지고 있다. 다양한 사람들로 가득 찬 큰 세상이다! 이러한 다양성을 보호하는 것이 바로 관용이다. 관용은 다름과 상관없이, 모든 사람들을 받아들이고 그들을 동등하게 대우하는 것을 의미한다. 그것은 공정함과 많이 비슷하다. 관용을 갖는 것은 그들의 배경이나 외모에도 불구하고, 그리고 그것들이 당신의 것과 비슷하든 아니든, 모든 사람에게 똑같은 존중을 표하는 것을 의미한다. 관용은 세상을 번영하게 한다. 그것이 관용을 갖는 것이 매우 중요한 이유이다.

(2) 관용은 공정함과 많이 비슷하다고 했다.

구문 해설

L1 ... —it's a big world **full of diverse people**!
→ full of diverse people은 명사구 a big world를 수식하는 형용사구이다.

L2 **It is** tolerance **that** protects this diversity.
→ "It is ... that ~" 강조구문은 '~한 것은 바로 …이다'라는 의미이다. 강조하고자 하는 말을 It is와 that 사이에 둔다.

L3 Tolerance means *accepting* all people *and* *treating* them equally,
→ accepting 이하는 동사 means의 목적어 역할을 하는 동명사구이다.
→ 동명사 accepting과 treating은 접속사 and로 병렬 연결되어 있다.

L4 Having tolerance means **giving every person the same respect**, despite their background or appearance, and *whether or not* those are similar to your own.
→ 「give+간접목적어+직접목적어」는 '(간접목적어)에게 (직접목적어)를 주다'라는 의미이다.
→ 접속사 whether (or not)는 양보의 부사절을 이끌어 '…이든 (아니든)'을 의미한다.

L6 **That is why** having tolerance is very important.
→ 「That is why+주어+동사」는 '그것이 …한 이유이다'라는 의미이다.

기출예제 TRY 2 p.75

1. ① 2. The locations with the blue lights experienced a dramatic decline in criminal activity.

본문 해석

2000년에, 스코틀랜드의 글래스고 시 정부는 우연히 놀라운 범죄 예방 전략을 발견했다. 공무원들은 팀을 고용해 도시의 일부 지역에 푸른 전등을 설치했다. 다른 지역에서는, 기존의 노란색과 흰색 전등이 유지되었다. 이론상으로, 푸른 전등이 더 매력적이며 차분하다. 그리고 정말로, 푸른 전등은 진정시키는 빛을 발하는 것처럼 보였다. 몇 달이 지나고, 도시에는 주목할 만한 경향이 있었다. 푸른 전등이 있는 지역에서는 범죄 활동이 극적으로 감소했다. 글래스고의 푸른 전등은, 경찰차 위의 등과 비슷한데, 경찰이 항상 지켜보고 있다는 것을 암시하는 것처럼 보였다. 그 전등은 결코 범죄를 줄이기 위해 고안된 것은 아니지만, 그것들은 정확히 그렇게 하고 있는 것처럼 보였다.

1 글래스고에 설치된 푸른 전등은 애초에 범죄 예방의 목적으로 고안되지는 않았다고 했으므로, 글의 내용과 일치하지 않는 것은 ①이다.

2 밑줄 친 "a striking trend (주목할 만한 경향)"는 바로 뒤에 나온 문장인 "The locations with the blue lights experienced a dramatic decline in criminal activity. (푸른 전등이 있는 지역에서는 범죄 활동이 극적으로 감소했다.)"를 가리킨다.

구문 해설

L6 The blue lights of Glasgow, **which resemble the lights on police cars**, *seemed to imply* **that** the police were always watching.
→ 삽입절 "which ... police cars"는 선행사 The blue lights of Glasgow에 대한 부가적 설명을 더하는 계속적 용법의 주격 관계대명사절이다.
→ 「seem+to-v」는 '(to-v)인 것처럼 보이다'라는 의미이다.
→ that은 명사절을 이끄는 접속사로, that 이하는 to imply의 목적어이다.

L8 ..., but that's exactly **what** they *appeared to be doing*.
→ what 이하는 주격보어로 쓰인 관계대명사절로, what은 선행사 the thing(s)을 포함한다.
→ 「appear+to-v」는 '(to-v)인 것 같다'라는 의미이다.
→ doing은 reducing crime을 대신한다.

READ & PRACTICE pp.76-77

READ 1 1. (1) F (2) T 2. ④ 3. 수능 적용 ⑤
READ 2 1. (1) T (2) F 2. He created them because he wanted to help a friend who was losing his eyesight. 3. 수능 적용 ⑤

READ 1

본문 해석

허위 정보는 개인이나 단체가 고의로 유포하는 거짓 정보이다. 이것은 대개 사람들을 교란하고 여론을 변화시키기 위해 행해진다. '가짜 뉴스'는, 허위 정보의 한 형태로, 최근 몇 해에 심각한 문제가 되고 있다. 일부 사람들은 이제 가짜 뉴스를 신속하고 효율적으로 전파하기 위해 소셜 미디어를 사용한다. 허위 정보는 오보와 같지 않다는 것을 이해하는 게 중요하다. 오보는 단순히 틀린 정보이다. 그것을 유포하는 사람들은 그것이 정말 사실이라고 믿을지도 모른다. 하지만, 허위 정보를 퍼뜨리는 사람들은 그들이 하는 일을 정확히 알고 있다. 그들은 다른 사람을 속이고 그들의 행동을 통제하기 위해 거짓 정보를 공유하고 있다.

정답 해설

1 (1) 허위 정보는 개인이나 단체가 의도를 가지고 유포하는 거짓 정보라고 했다.

2 사람들을 교란하고 여론을 변화시키거나 그들의 행동을 통제하기 위해 허위 정보를 퍼뜨린다고 했으나, 허위 정보를 유포하는 사람들의 목적으로 ④는 언급되지 않았다.

3 수능 적용 허위 정보에 대한 개념을 설명하고 오보와의 차이점을 언급하면서 여러 목적을 위해 고의로 허위 정보를 퍼뜨린다는 내용이므로, 글의 제목으로 ⑤가 알맞다.

오답 풀이

2 ① to confuse people
 사람들을 교란하기 위해서
 ② to change public opinion
 여론을 변화시키기 위해서
 ③ to control people's behavior
 사람들의 행동을 통제하기 위해서
 ④ to get information they want
 그들이 원하는 정보를 얻기 위해서

3 ① How to Identify Disinformation
 허위 정보를 식별하는 방법
 ② New Ways to Share Information
 정보를 공유하는 새로운 방법
 ③ Social Media Can Stop Fake News
 소셜 미디어는 가짜 뉴스를 멈출 수 있다
 ④ The Truth Spreads Faster Than Lies
 진실은 거짓말보다 더 빠르게 퍼진다
 ⑤ Using False Information as a Weapon
 거짓 정보를 무기로 사용하기

구문 해설

L1 Disinformation is false information **that** a person or a group spreads on purpose.
 → that 이하는 선행사 false information을 수식하는 목적격 관계대명사절이다.

L3 "Fake news," **which is one form of disinformation**, has become a serious problem
 → 삽입절 "which ... disinformation"은 선행사 Fake news에 대한 부가적인 설명을 더하는 계속적 용법의 주격 관계대명사절이다. news는 셀 수 없는 명사로 단수 취급하므로, 관계사절의 동사도 단수형인 is가 쓰였다.

L5 **It** is important **to understand** that disinformation is not **the same as** misinformation.
 → It은 가주어이고, to understand 이하가 진주어이다.
 → that은 명사절을 이끄는 접속사로, that 이하는 to understand의 목적어이다.
 → "the same as ..."는 '…와 마찬가지로'라는 의미이다.

L7 People **who spread it** might really believe that it is true.
 → who spread it은 선행사 People을 수식하는 주격 관계

대명사절이다.

L9 They are sharing false information **to trick others and (to) control their behavior**.
 → to trick others와 (to) control 이하의 to부정사구는 부사적 용법의 '목적'을 나타내며 '…하기 위해'라는 의미이다. 이때, to trick과 (to) control은 접속사 and로 병렬 연결되어 있다.

READ 2

본문 해석

번화가와 보도를 뚫고 나아가는 것은 누구에게나 어려울 수 있다. 그러나 시각 장애가 있는 사람들에게 그것은 더 어렵고, 심지어 위험할 수 있다. 다행히, Seiichi Miyake라는 남자가 텐지 블록이라 불리는 유용한 발명품을 생각해 냈다. 그는 시력을 잃어가고 있던 친구를 돕고 싶어서 그것을 만들어 냈다. 이 밝은색의 울퉁불퉁한 사각형은 시각적으로 장애가 있는 사람들에게 횡단보도, 혹은 기차 플랫폼 가장자리와 같은 위험한 지역에 그들이 접근하고 있음을 경고하기 위해 인도에 설치될 수 있다. 텐지 블록에는 점이나 막대(표시)가 있을 수 있다. 점이 있는 블록은 위험한 지역이 근처에 있다는 것을 경고하고, 반면에 막대가 있는 블록은 어떤 방향이 안전한지 사람들에게 알려준다.

정답 해설

1 (2) 어느 방향이 안전한지 알려주는 텐지 블록의 표시는 점이 아니라 막대이다.

2 Seiichi Miyake는 시력을 잃어가던 친구를 돕기 위해 텐지 블록을 만들었다고 했다.

3 수능 적용 시각 장애인들이 안전하게 돌아다니는 것을 돕는 텐지 블록에 관한 내용이므로, 글의 요지로 ⑤가 알맞다.

구문 해설

L1 **It** can be hard **for anyone to make** their way through busy streets and sidewalks.
 → It은 가주어이고, to make 이하가 진주어이다. for anyone은 to부정사구(to make 이하)의 의미상 주어이다.

L3 Fortunately, a man **named Seiichi Miyake** came up with a helpful invention *called Tenji blocks*.
 → named Seiichi Miyake는 앞의 명사 a man을 수식하는 과거분사구이다.
 → called Tenji blocks는 앞의 명사구 a helpful invention을 수식하는 과거분사구이다.

L5 These bright, bumpy squares can be installed in pavement to **warn visually impaired people** *that* they are approaching dangerous areas,
 → 「warn+간접목적어+직접목적어」는 '(간접목적어)에게 (직접목적어)라고 경고하다'라는 의미이다.
 → that은 명사절을 이끄는 접속사로, that 이하는 warn의 직접목적어이다.

L7 Tenji blocks can have **either** dots **or** bars.
 → "either A or B"는 'A 또는 B'라는 의미이다.

24

L8 ..., while **those** with bars *let* people *know* **which direction is safe**.

→ 지시대명사 those는 앞 절에 나온 명사 Blocks를 가리킨다.

→ 「let(사역동사)＋목적어＋동사원형」은 '(목적어)가 (동사원형)하게 하다'라는 의미이다.

→ which direction is safe는 know의 목적어로 쓰인 의문사절이다.

VOCA PLUS (사회) p.78

Check-Up
(1) opportunity (2) jury (3) guilty (4) poverty
(5) organization

문장 해석
(1) 그 일자리 제안은 그녀에게 놀라운 기회였다.
(2) 배심원단은 그녀가 모든 혐의에 대해 무죄라고 판결을 내렸다.
(3) 그 소년은 부모에게 거짓말을 한 것에 대해 죄책감을 느꼈다.
(4) 교육과 근면한 생활은 그가 굶주림과 가난에서 벗어나도록 도왔다.
(5) 그녀는 환경을 보호하기 위해 일하는 단체의 책임자이다.

◉ UNIT 12 자연과 환경

기출예제 TRY 1 p.80

(1) T (2) F (3) F

본문 해석
2007년에 Claudia Rutte와 Michael Taborsky는 동물 간 협동에 관해 연구했다. 그들의 연구는 그들이 '일반적 호혜성'이라고 부르는 것을 쥐들이 보여준다는 것을 시사했다. 모든 쥐는 낯선 쥐에게 도움을 주었다. 이 행동은 낯선 쥐에게 도움을 받은 적이 있는 자신의 이전 경험에 근거한 것이었다. Rutte와 Taborsky는 짝을 위한 음식을 얻기 위해 레버를 잡아당기는 협동 작업으로 쥐를 훈련시켰다. 이전에 모르는 짝에게 도움을 받았던 쥐가 다른 쥐들을 도울 가능성이 더 컸다. 이 실험은 일반적 호혜성이 인간들에게 고유한 것이 아님을 입증했다.

정답 해설
(2) 연구원들은 짝의 음식을 받기 위해 레버를 당기는 협동 작업에 쥐를 훈련시켰다고 했다.
(3) 서로를 돕는 일반적 호혜성이 인간만의 고유한 특성은 아니라고 했다.

구문 해설
L1 Their work suggested **that** rats display *what* they call "generalized reciprocity."

→ that은 명사절을 이끄는 접속사로, that 이하는 동사 suggested의 목적어절이다.

→ what 이하는 that절의 동사 display의 목적어로 쓰인 관계대명사절로, 관계대명사 what은 선행사 the thing(s)을 포함한다.

L3 This behavior was based on their own previous experience **of having** been helped by an unfamiliar rat.

→ of 다음의 동명사 having 이하는 명사구 their own previous experience와 동격이다.

L5 **Rats** *who had been helped previously by an unknown partner* **were** more **likely to help** others.

→ 문장의 핵심 주어가 복수 명사 Rats이므로, 동사도 복수형인 were가 쓰였다.

→ "who ... an unknown partner"는 선행사 Rats를 수식하는 주격 관계대명사절이다.

→ 「be동사＋likely＋to-v」는 '(to-v)할 것 같다', '(to-v)할 가능성이 있다'라는 의미이다.

기출예제 TRY 2 p.81

1. ③ 2. 대부분의 플라스틱은 자외선에 노출될 때 점점 더 작은 조각들로 분해된다.

본문 해석
플라스틱은 매우 느리게 분해되고 (물에) 뜨는 경향이 있다. 이는 그것이 해류를 타고 수천 마일을 이동하게 한다. 대부분의 플라스틱은 자외선에 노출될 때 점점 더 작은 조각들로 분해된다. 이 과정이 미세 플라스틱을 만들어 낸다. 이러한 미세 플라스틱은 플라스틱을 모으는 데 일반적으로 사용되는 필터를 통과할 만큼 충분히 작다. 그것들이 해양 환경에 미치는 영향은 여전히 제대로 이해되지 않고 있다. 이 작은 입자들은 다양한 동물에게 먹히며, 그것은 끔찍한 결과를 가질 수 있다. 바다에 있는 대부분의 플라스틱 입자는 너무 작기 때문에, 그것을 없앨 현실적인 방법은 없다. 상대적으로 적은 양의 플라스틱을 모으기 위해 엄청난 양의 물이 걸러져야 할 것이다.

정답 해설
1 미세 플라스틱이 해양 환경에 미치는 영향은 아직도 제대로 이해되지 않고 있다고 했으므로, 글의 내용과 일치하지 않는 것은

③이다.

2 밑줄 친 "This process (이 과정)"는 바로 앞에 나온 문장인 "Most plastics break down into smaller and smaller pieces when exposed to ultraviolet (UV) light. (대부분의 플라스틱은 자외선에 노출될 때 점점 더 작은 조각들로 분해된다.)"를 가리킨다.

구문 해설

L2 Most plastics break down into smaller and smaller pieces **when** exposed to ultraviolet (UV) light.
→ when 이하는 '시간'을 나타내는 분사구문으로, 의미를 분명히 하기 위해 접속사 when을 생략하지 않았다. (= when they are exposed to …)

L3 These microplastics are **small enough to pass** through the filters typically *used to collect plastic*.
→ 「형용사+enough+to-v」는 '(to-v)하기에 충분히 …한'이라는 의미이다.
→ used to collect plastic은 앞의 명사 the filters를 수식하는 과거분사구이다.

L5 These tiny particles are eaten by a variety of animals, **which** could have terrible effects.
→ 콤마(,)를 포함한 which 이하는 계속적 용법의 주격 관계대명사절이며, 선행사는 앞의 절 내용 전체이다.

L6 …, there is no practical way **to remove them**.
→ to remove them은 앞의 명사구 practical way를 수식하는 형용사적 용법의 to부정사구이다.

L7 Huge amounts of water … **to collect** a relatively small amount of plastic.
→ to collect 이하의 to부정사구는 부사적 용법의 '목적'을 나타내며, '…하기 위해'라는 의미이다.

READ & PRACTICE

READ 1 1. (1) T (2) F 2. (A) Ilha da Queimada Grande[Snake Island] (B) a golden lancehead (snake) 3. 수능 적용 ②
READ 2 1. (1) F (2) F 2. light, oxygen 3. 수능 적용 ③

READ 1

본문 해석

Snake Island로도 알려진 Ilha da Queimada Grande는 상파울루 근처 브라질 연안에 떨어져 위치해 있다. 그 섬은 2천에서 4천 마리 사이의 골든 랜스헤드 뱀의 서식지라서 그 별명을 얻었다. 그것은 수천 년 전 해수면이 상승했을 때 브라질 본토와 분리되었다. 이 일이 발생했을 때, 새들은 골든 랜스헤드의 유일한 먹이가 되었다. 그 새들이 날아가기 전에 재빨리 죽일 수 있도록, 골든 랜스헤드는 세계에서 가장 치명적인 뱀 중 하나로 진화했다. 그것에 한 번 물리면 사람은 한 시간 안에 죽을 수 있다. 실제로, 골든 랜스헤드는

너무 위험해서 누구라도 Snake Island에 가는 것은 불법이다!

정답 해설

1 (2) Snake Island에 서식하는 뱀은 세계에서 가장 치명적인 뱀 중 하나로, 사람이 한 번 물리면 한 시간 안에 죽을 수 있다고 했다.

2 브라질 본토와 분리된 곳인 밑줄 친 (A)는 앞에 나온 Ilha da Queimada Grande[Snake Island]이고, 밑줄 친 (B)는 사람이 한 번 물리면 한 시간 안에 죽을 수 있다고 한 a golden lancehead (snake)를 가리킨다.

3 수능 적용 Snake Island에 서식하는 골든 랜스헤드 뱀은 너무 위험해서 Snake Island에 가는 것은 불법이라고 했으므로, 글의 제목으로 ②가 알맞다.

오답 풀이

① São Paulo's Dangerous Snake Problem
 상파울루의 위험한 뱀 문제
② Snake Island: A Deadly, Forbidden Place
 Snake Island: 치명적이고, 금지된 장소
③ The Strange Diet of the Golden Lancehead
 골든 랜스헤드의 이상한 식습관
④ What Happened to the Birds of Snake Island?
 Snake Island의 새들에게 무슨 일이 일어났는가?
⑤ Ilha da Queimada Grande: An Unlikely Paradise
 Ilha da Queimada Grande: 예상 밖의 지상 낙원

구문 해설

L5 **In order to be** able to …, the golden lancehead evolved into *one of the world's deadliest snakes*.
→ 「in order+to-v」는 '(to-v)하기 위해'라는 의미이다.
→ 「one of the+최상급+복수 명사」는 '가장 …한 ~ 중 하나'라는 의미이다.

L8 In fact, golden lanceheads are **so** dangerous **that** *it* is illegal *for anyone to go* to Snake Island!
→ 「so+형용사+that+주어+동사 …」는 '너무 ~해서 …하다'라는 뜻이다.
→ that절 이하에서 it은 가주어이고 to go 이하가 진주어이다. for anyone은 to부정사구(to go 이하)의 의미상 주어이다.

READ 2

본문 해석

대부분의 사람들은 비닐 가방보다 종이 가방이 환경에 더 좋다고 생각한다. 그러나, 그것은 마찬가지로 나쁘다. 비록 종이는 보통 비닐보다 빨리 분해되지만, 그렇게 하기 위해선 많은 빛과 산소가 필요하다. 그리고 쓰레기 매립지에서는, 빛과 산소 수치가 매우 낮다. 이것 때문에, 종이는 그곳에서 분해되는 데 비닐만큼 시간이 오래 걸린다. 또한, 종이 가방을 만드는 것에는 비닐 가방을 만드는 것보다 4배나 더 많은 에너지가 필요하다. 게다가, 그것을 만들기 위해서는 나무가 베어져야 한다. 마지막으로, 종이 가방을 재활용하는 것에는

비닐 가방을 재활용하는 것보다 91% 더 많은 에너지가 필요하다. 따라서 다음에 장을 보러 갈 때, 종이와 비닐 중에서 선택하지 마라. 자신의 가방을 가져와라!

정답 해설

1 (1) 만들 때 4배 더 많은 에너지가 필요한 것은 비닐 가방이 아니라 종이 가방이다.
(2) 쇼핑할 때 종이 가방과 비닐 가방 중에서 선택하지 말고 자신의 가방을 가져오라고 했다.
2 종이를 분해하려면 많은 양의 빛(light)과 산소(oxygen)가 필요하다고 했다.
3 수능 적용 종이 가방이 비닐 가방만큼 환경에 안 좋은 근거들을 나열하는 글이므로, 글의 요지로 ③이 알맞다.

구문 해설

L1 Most people think **that** paper bags are better for the environment than plastic *ones*.
→ that은 명사절을 이끄는 접속사로, that 이하는 동사 think의 목적어이다.
→ ones는 앞에 나온 명사 bags를 가리키는 부정대명사이다.
L4 Because of this, paper takes just **as long as** plastic to break down there.
→ 「as+부사의 원급+as ...」는 '...만큼 ~하게'라는 의미이다.
L5 Also, making paper bags requires **four times more energy than** making plastic ones.
→ 「배수사+비교급+than」은 '...보다 (몇) 배만큼 더 ~한'이라는 의미이다.
L8 So **the next time** you go grocery shopping, don't choose between paper and plastic.
→ 「the next time+주어+동사」는 '다음에 ...할 때'라는 의미이다.

VOCA PLUS (자연과 환경)　　p.84

Check-Up
(1) purify　(2) drought　(3) erupted　(4) glaciers
(5) wildlife

문장 해석

(1) 그는 그 마을의 식수를 정화하기로 결심했다.
(2) 마을은 긴 가뭄 후에 절실히 비가 필요했다.
(3) 화산이 폭발한 후에, 마을은 완전히 파괴되었다.
(4) 기후가 따뜻해지면서, 빙하가 서서히 녹고 있다.
(5) 이 숲은 매우 다양한 식물과 야생 동물 종의 고향이다.

◉ UNIT 13 경제와 역사

기출예제 TRY 1　·············· p.86

(1) T　(2) T　(3) F

본문 해석

광고와 지도 제작에는 공통점이 있다. 제한된 형태의 진실을 전달하는 공유된 필요성이다. 광고는 매력적인 이미지를 만들어 내야 하고, 지도는 분명한 이미지를 제시해야 한다. 그러나 어느 것도 전부를 설명하거나 보여줌으로써 그것의 목표를 달성할 수 없다. 광고는 제품의 부정적인 면을 무시한다. 이것은 그것이 유리한 방법으로 제품을 홍보하게 한다. 마찬가지로, 지도는 헷갈리게 할 세부 정보를 포함하지 않는다.

정답 해설

(3) 지도는 헷갈리게 할 세부 정보를 포함하지 않는다고 했다.

구문 해설

L1 ... —a shared need **to communicate** a limited version of the truth.
→ to communicate 이하는 앞의 명사구 a shared need를 수식하는 형용사적 용법의 to부정사구이다.
L2 An advertisement must create an image **that's appealing**, and a map must present an image **that's clear**.
→ that's appealing과 that's clear는 각각 앞의 명사 an image를 선행사로 하는 주격 관계대명사절이다.
L3 But **neither** can meet its goal *by explaining* or *showing* everything.
→ neither는 '(둘 중) 어느 것도 ...아니다'라는 의미의 대명사이다.
→ 「by+v-ing」는 '(v-ing)함으로써'라는 의미이다.

기출예제 TRY 2　·············· p.87

1. ①　2. And all those big railroad companies eventually went out of business.

본문 해석

1800년대 후반에, 철도 회사는 미국에서 가장 큰 기업들이었다. 그들이 엄청난 성공을 거둔 후에, '왜' 이 사업을 시작했는지를 기억하는 것이 그들에게는 더 이상 중요하지 않았다. 대신에, 그들이 '무엇'을 하는지에 집착하게 되었다. 그들은 철도 사업 안에 머물렀다. 이 제한된 관점은 그들의 의사 결정에 영향을 미쳤고, 모든 자본을 선로와 엔진에 투자하게 했다. 그러나 20세기 초, 비행기라는 새로운 기술이 도입되었다. 그리고 모든 대규모 철도 회사들이 결국 파

산했다. 만약 그들이 대량 수송 사업 안에 있는 것으로 자신들을 규정했더라면 어땠을까? 아마도 그들은 자신들이 놓친 기회를 보았을 것이다. 그들은 오늘날 모든 항공사를 소유하고 있을지도 모른다.

정답 해설

1 당시 대규모의 철도 회사들은 그들이 '무엇'을 하는지에 집착하였고, 이는 모든 돈을 선로와 엔진에 투자하게 하는 의사 결정에 영향을 미쳤다고 했으므로, 글의 내용과 일치하는 것은 ① 이다.

2 20세기 초반에 비행기가 도입된 후 철도 회사에서 벌어진 일은 "..., a new technology was introduced: the airplane. (비행기라는 새로운 기술이 도입되었다.)"이라는 문장 바로 다음에 서술되어 있다.

구문 해설

L1 ..., **remembering** *WHY they started doing this business* **wasn't** important to them anymore.
→ 동명사구 "remembering ... this business"는 문장의 주어이다. 동명사구 주어는 단수 취급하므로 동사도 단수형인 was가 쓰였다.
→ "WHY they ... business"는 remembering의 목적어로 쓰인 의문사절이다.

L4 This limited view affected ..., *causing* them *to invest*
→ causing 이하는 '연속동작'을 나타내는 분사구문이다. (= ..., and it caused them)
→ 「cause+목적어+to-v」는 '(목적어)가 (to-v)하게 하다'라는 의미이다.

L7 **What if they had** *defined* themselves *as* being in the mass transportation business?
→ 「What if+주어+had+과거분사 ...?」는 '...했다면 어땠을까?'라는 의미로, 실제 일어나지 않은 과거의 상황을 가정하여 묻는 표현이다.
→ "define A as B"는 'A를 B로 규정하다'라는 의미이다.

READ & PRACTICE

pp.88-89

READ 1 1. (1) T (2) F 2. ④ 3. 수능 적용 ①
READ 2 1. (1) F (2) T 2. 우리는 모두 제한된 양의 시간, 돈, 그리고 에너지를 가지고 있다. 3. 수능 적용 ①

READ 1

본문 해석

캘리포니아 골드러시는 James W. Marshall이 Sutter's Mill 이라고 불리는 곳에서 금을 발견한 1848년에 시작되었다. 이후 몇 년에 걸쳐, 약 30만 명의 사람들이 금을 찾기 위해 캘리포니아로 갔다. 골드러시가 끝날 무렵, 1855년에, 대략 20억 달러의 가치가 있는 금이 땅에서 채굴되었다. 하지만 골드러시가 많은 사람이 부유해지는 것을 도운 반면에, 그것은 또한 몇몇 끔찍한 결과를 가져왔

다. 사용되었던 새로운 채굴 기술은 많은 환경 파괴를 야기했다. 댐은 광산에서 물 공급을 늘리기 위해 지어졌다. 그리고 그것은 강의 흐름을 바꾸었다. 한편, 광산에서 유실된 암석과 흙은 강바닥과 호수에 쌓여 물의 흐름을 막았다. 이것은 나중에 농장에 심각한 피해를 일으켰다.

정답 해설

1 (2) 골드러시가 끝날 무렵에 20억 달러 정도의 가치가 있는 금이 채굴되었다고 했다.

2 새로운 채굴 기술이 일으킨 수질 환경 파괴에 대한 내용이 언급되었고 산사태에 대한 설명은 없었으므로, 언급되지 않은 내용은 ④이다.

3 수능 적용 19세기 미국 캘리포니아에서 일어난 골드러시에 대한 기본적인 소개와, 골드러시가 가져온 환경 파괴에 대한 내용이므로, 글의 제목으로 ①이 알맞다.

오답 풀이

① The Dark Side of the California Gold Rush
캘리포니아 골드러시의 부정적인 면

② The Surprising Growth of California's Population
캘리포니아 인구의 놀라운 성장

③ The Economic Impact of the California Gold Rush
캘리포니아 골드러시의 경제 효과

④ The California Gold Rush: Could It Happen Again?
캘리포니아 골드러시: 다시 일어날 수 있을까?

⑤ New Mining Techniques Used in the California Gold Rush
캘리포니아 골드러시에 사용된 새로운 채굴 기술

구문 해설

L1 The California Gold Rush began in 1848 **when** James W. Marshall found gold at a place *called Sutter's Mill.*
→ when 이하는 1848을 선행사로 하는 관계부사절이다.
→ called Sutter's Mill은 명사 a place를 수식하는 과거분사구이다.

L3 ..., in 1855, about $2 billion worth of gold **had been taken** from the ground.
→ had been taken은 '과거완료 수동태'(had been+과거분사)이다. '과거완료'(had+과거분사)는 과거보다 더 이전 시점에서부터 과거까지 어떤 행동이나 상태가 지속되었을 때 사용되며, 주어인 about $2 billion worth of gold가 땅에서 '채굴된' 것이기 때문에 수동태의 형태로 쓰였다.

L5 However, **while** the Gold Rush *helped* many people *get rich,*
→ 접속사 while은 '반면에'라는 의미이다.
→ 「help+목적어+동사원형」은 '(목적어)가 (동사원형)하도록 돕다'라는 의미이다.

L6 New mining technologies **that were used** caused a great deal of environmental destruction.

→ that were used는 New mining technologies를 선행사로 하는 주격 관계대명사절이다.

L8 Meanwhile, rocks and soil **that were washed away from the mines** *piled* up in riverbeds and lakes *and blocked* the flow of water.

→ that were washed away from the mines는 rocks and soil을 선행사로 하는 주격 관계대명사절이다.

→ 동사 piled와 blocked가 접속사 and로 병렬 연결되어 있다.

READ 2

본문 해석

기회비용은 다른 것 대신 하나의 선택안을 골랐을 때 우리가 잃는 잠재적 이득이다. 예를 들어, 친구를 만나러 나갈 때, 당신은 당신의 시간을 보낼 방법을 결정했다. 당신의 시간을 가장 즐겁게 보낼 방법이 집에 머물며 책을 읽는 것이라고 가정해 보자. 이 경우에, 당신의 친구를 만나는 것의 기회비용은 책을 읽는 즐거움의 손실이다. 당신이 친구를 만나는 데 시간을 쓴다면, 당신은 책을 읽는 데에도 그것을 쓸 수 없다. 이러한 예시는 기회비용의 숨겨진 주요 개념을 분명히 보여준다. 우리는 모두 제한된 양의 시간, 돈, 그리고 에너지를 가지고 있다. 이 때문에, 우리는 이용할 수 있는 모든 기회를 가질 수 없다. 우리는 한 가지를 선택할 때마다, 다른 하나를 포기한다.

정답 해설

1 (1) 기회비용은 다른 것 대신 하나의 선택안을 골랐을 때 우리가 잃는 잠재적 이득이라고 했다.

2 밑줄 친 "the main concept behind opportunity cost (기회비용의 숨겨진 주요 개념)"는 바로 다음에 나오는 "we all have a limited amount of time, money, and energy. (우리는 모두 제한된 양의 시간, 돈, 그리고 에너지를 가지고 있다.)"를 가리킨다.

3 수능 적용 하나를 선택했을 때 잃을 수 있는 잠재적 이득을 의미하는 기회비용의 개념을 설명하는 글이므로, 글의 주제로 ①이 알맞다.

오답 풀이

① the loss that occurs when an option is chosen
하나의 선택안을 고를 때 발생하는 손실

② the pleasure that people get from staying home
집에 머무는 것으로부터 사람들이 얻는 즐거움

③ the problems caused by missing an opportunity
기회를 놓침으로써 생기는 문제

④ the reason people should make decisions together
사람들이 함께 결정을 해야 하는 이유

⑤ the best method of using a limited amount of time
제한된 양의 시간을 쓰는 최상의 방법

구문 해설

L1 Opportunity cost is the potential benefit (**that [which]**) **we lose** when we ….

→ we lose는 the potential benefit를 선행사로 하는 목적격 관계대명사절이다. benefit와 we 사이에 목적격 관계대명사인 that[which]이 생략되어 있다.

L2 …, you have decided **how to spend your time**.

→ 「how+to-v」는 '…하는 방법'이라는 의미의 명사구로, how to spend your time이 have decided의 목적어로 쓰였다.

L3 Suppose **(that)** the most enjoyable way to spend your time is *staying home and reading a book*.

→ 동사 suppose 다음에 명사절을 이끄는 접속사 that이 생략되었다.

→ staying home and reading a book은 that절의 주격보어로 쓰인 동명사구이다.

L5 If you **spend** your time **meeting** your friend, you can't also **spend** *it reading* a book.

→ 「spend+목적어+v-ing」는 '(v-ing)하는 데 (목적어)를 쓰다/보내다'라는 의미이다.

→ 대명사 it은 앞에 나온 명사구 your time을 가리킨다.

L8 Because of this, we can't take every opportunity **that** is available.

→ that 이하는 every opportunity를 선행사로 하는 주격 관계대명사절이다.

VOCA PLUS (경제와 역사) p.90

Check-Up
(1) negotiation (2) account (3) growth
(4) uncovered (5) wealthy

문장 해석

(1) 긴 협상 후에 문제가 해결되었다.
(2) 나는 여동생의 은행 계좌로 10만원을 이체했다.
(3) 석유 가격의 상승이 경제 성장을 늦추고 있다.
(4) 천문학자의 연구는 우주 깊이 숨겨져 있는 비밀을 알아냈다.
(5) 그녀는 부유한 집안에서 태어나 전 세계를 많이 여행했다.

MEMO

MEMO

MEMO